Mario Giacomelli

Comune di Senigallia

Enzo Carli

Giacomelli

La forma dentro fotografie 1952-1995

CHARTA

Catalogo

Progetto grafico
Gabriele Nason

Coordinamento redazionale
Emanuela Belloni

Ufficio stampa
Silvia Palombi Arte & Mostre,
Milano

Realizzazione tecnica
Amilcare Pizzi Arti grafiche,
Cinisello Balsamo, Milano

Traduzioni
Lexis srl, Rimini

In copertina
Scanno, 1957

In controfrontespizio
Mario Giacomelli, 1985.
Foto Enzo Carli

© 1995
Edizioni Charta, Milano

© 1995
Mario Giacomelli/courtesy
Galleria Photology, Milano

© 1995
Enzo Carli per il testo

ISBN 88-8158-036-5

Comune di Senigallia

con il Patrocinio
della Regione Marche

Mario Giacomelli
La forma dentro.
Fotografie 1952-1955

Senigallia, Rocca Roveresca
29 luglio - 30 settembre 1995

Mostra e catalogo a cura di
Enzo Carli

Presentazione di
Jean Claude Lemagny

*Organizzazione
amministrativa*
Massimo Casci Ceccacci,
Ufficio Cultura del Comune di
Senigallia

La Rocca Roveresca è stata
concessa dalla Soprintendenza
ai Beni Ambientali ed
Architettonici per le Marche

La mostra è realizzata con la
collaborazione della Galleria
Photology, Milano

con il contributo di
Hotel Eden Park,
Montemarciano, Ancona

L'Amministrazione Comunale di Senigallia ha inteso onorare, nella ricorrenza del suo settantesimo anno, il suo illustre concittadino Mario Giacomelli, considerato uno dei protagonisti della storia moderna della fotografia.
A tale proposito ha organizzato, presso i monumentali locali della Rocca Roveresca, la Mostra Antologica Mario Giacomelli, la forma dentro *con 230 opere edite ed inedite, dal 1952 ad oggi, significative della sua vasta produzione. La cura critica del presente catalogo è affidata a Enzo Carli, studioso senigalliese, affettuoso allievo di Giacomelli la cui competenza è riconosciuta a livello nazionale. La presentazione è di Jean Claude Lemagny, Direttore del dipartimento di fotografia contemporanea della Biblioteca Nazionale di Parigi, rappresentante altamente qualificato della cultura fotografica internazionale.*
Mario Giacomelli nasce fotograficamente sotto la guida di un grande personaggio della cultura fotografica italiana negli anni Quaranta e Cinquanta, Giuseppe Cavalli, che, trasferitosi da Lucera a Senigallia nel 1939, vi rimase fino alla morte avvenuta nel 1961. Il peso degli insegnamenti di Cavalli, teorico di estetica fotografica e massimo esponente della corrente chiarista, dei "toni alti", fu determinante per la formazione del giovane e appassionato fotografo.
Mario Giacomelli ha rappresentato e rappresenta, per la genialità dei suoi procedimenti, il "caso" della fotografia italiana. Si impose all'attenzione nazionale nel 1955 in occasione del Concorso di Castelfranco Veneto quando il grande fotografo Paolo Monti, premiando un suo complesso di opere, ebbe a parlare di Giacomelli come dell'uomo nuovo della fotografia italiana.
Il compianto critico Giuseppe Turroni in una recensione apparsa sulla rivista "Fotografia" nel maggio 1958 evidenziò in Giacomelli una prima e una seconda maniera, e nel 1963 John Szarkowski, allora Direttore del dipartimento di fotografia del Museo d'Arte Moderna di New York, selezionò una sua famosa immagine tratta dalla serie di Scanno, *la stessa della copertina del catalogo, per la collezione permanente del Museo, imponendolo così all'attenzione internazionale.*
I suoi racconti fotografici, realizzati in gran parte nella nostra città, hanno riscosso unanimi consensi di pubblico e di critica: basti ricordare le raffinate immagini dei pretini realizzate presso il Seminario Vescovile o la commovente serie di immagini sull'ospizio di Senigallia, poi intitolata, dalla poesia di Cesare Pavese, Verrà la morte e avrà i tuoi occhi. *Con la buona terra, una saga contadina, Giacomelli racconta per immagini lo scorrere della vita e del lavoro dei campi, mentre con i suoi famosi paesaggi, realizzati nei dintorni della nostra città, Giacomelli esalta le capacità espressive del mezzo fotografico. Le sue opere, conservate nei più importanti Musei e Gallerie del mondo, diffondono l'immagine di Senigallia.*
Questa manifestazione rappresenta una tappa fondamentale nella direzione già avviata l'anno passato con la mostra antologica su Giuseppe Cavalli, volta a diffondere e tutelare il patrimonio e la tradizione fotografica senigalliese.

Graziano Mariani
Sindaco di Senigallia

Sommario

Introduction

Jean Claude Lemagny

Mario Giacomelli is an extremely well known photographer, but he still doesn't have the recognition he merits. The reason for this, more than the fact that he has an independent character and is shy of people, is to be found in the profound originality of his work. One really shouldn't measure the importance of such creativity exclusively in relation to photography, but in relation to contemporary art in its totality. His work is difficult not because of its subjects, and neither for his unique type of abstraction, but for an approach to reality that is so free that it must be placed on a very different level from the works of common creative photographers, even the best.

A fundamental problem of photography is the inevitable condition that inseparably binds the artist to his model. You can't capture an enlightening moment without an external reality. Sophisticated strategies have been constructed around this intrinsic problem, to allow the photographer to express his free will through the photographic image. Manipulation in the laboratory, setting up of scenes, choice of distances and perspectives that confuse our habitual way of seeing things are all strategies to reunite the photographer with the sovereignty of the sketcher or the painter. Giacomelli isn't ignorant of these techniques and it would be possible to study his images to understand how he took advantage of them. But that is not our point. Our point is that in Giacomelli's work, the photographic process by itself already transmits that freedom which is necessary in any form of creation. Unlike most artists, Giacomelli doesn't consider the subtle tricks of the photographer as additions to the primitive neutrality, the crude and un-artistic zero level of the photograph by itself. For him it's in the core of its nature that photography must uncover it's own latent capacities to upset our habitual vision. For him photography is in no way innocent and it always involves us immediately in a personal way that we should recognize.

I think that only one other photographer can be compared to Mario Giacomelli on this level and that is Walker Evans. But the similarities quickly end because the two photographers' work are very different. While Evans lets photography act (in the sense that Cezanne or Matisse let the painting act) according to its nature to be frontal and to frame pictures, Giacomelli from the beginning lets photography act according to another original aspect of its nature, that is to let the light and shadow flow with their sparks, their whirling, their contrast and their fusion.

First of all, it's not through the help of manipulation that Giacomelli transforms photography from a medium that automatically captures reality, to a form of expression. It's not just by modification, but by immediately accepting the luminous phenomena that come through the lens and expose the film. For him the richness of the overflowing forms, just as they are, created by the light and the plasma of shadow is there right from the beginning and his job is therefore to choose, intersect and cut in this overabundance to best evoke the concentrated force.

Bad critics assert that modern painting has renounced depiction of the third dimension, abandoning the classic technique of perspective. Good critics know that the real problem of modern painting has been to become fully conscious of the fact that the tiniest speck, the smallest stroke on a sheet of paper already unleashes depth, and the problem is to dominate, how to forge this perpetual out-gushing of plastic effects. In art two-dimensional works can't exist.

In the same way, Giacomelli creates images that recognize that the true nature of all effects to be light that vibrates and radiates, and shadows that close themselves into the opacity of their depth.

The light dims, the shadows pull back, their loving or hostile encounter causes space, volume and physicalness to emerge. This is universally true for all photography, but Giacomelli, instead of placing himself at the

Presentazione

Jean Claude Lemagny

Mario Giacomelli è un fotografo conosciutissimo, ma che non ha ancora ottenuto il riconoscimento che merita. La causa è da ricercarsi, oltre che nel carattere indipendente, quasi schivo dell'uomo, nella profonda originalità dell'opera. In realtà non si deve misurare l'importanza di una tale creatività esclusivamente in rapporto al mondo della fotografia, bensì in rapporto all'arte contemporanea nella sua totalità. Opera difficile non per i suoi soggetti, e neppure per una astrazione particolare, ma per un suo approccio al reale così libero da collocarla ad un livello diversissimo dall'opera dei comuni fotografi creativi, anche i migliori.

Un problema fondamentale della fotografia è il vincolo inscindibile che lega l'artista al suo modello. Non si può catturare un attimo luminoso senza una realtà esteriore. Attorno a questo punto fermo si sono costruite strategie sofisticate per manifestare la libera volontà del fotografo attraverso l'immagine fotografica. Le manipolazioni in laboratorio, la messa in scena preliminare, la scelta delle distanze e delle prospettive che confondono il nostro modo abituale di vedere le cose, sono altrettante strategie per ricongiungere la sovranità del disegnatore e del pittore. Mario Giacomelli non le ignora e sarebbe possibile studiare le sue immagini per capire come ha saputo servirsene all'occasione. Ma non è questa la nostra intenzione. La nostra tesi è che, nell'opera di Giacomelli, il procedimento fotografico trasmette già di per sé quella libertà fondamentale necessaria a qualsiasi forma di creazione. Contrariamente alla maggior parte degli artisti, Giacomelli non concepisce le manovre sottili del fotografo come aggiunte ad una neutralità primitiva, ad un grado zero, grezzo e non artistico della fotografia in sé. Secondo lui, è nel cuore della sua natura che la fotografia deve scoprire le proprie possibilità latenti di sconvolgere i nostri sguardi abitudinari. Per lui la fotografia non ha alcun grado di innocenza e ci coinvolge sempre immediatamente, in una maniera personale che dobbiamo riconoscere.

Credo che solo un altro fotografo possa paragonarsi a Mario Giacomelli su questo piano ed è Walker Evans. Ma il confronto si ferma presto, in quanto le due opere sono diversissime. Mentre Evans lascia fare la fotografia (nel senso in cui Cézanne o Matisse lasciano fare la pittura) secondo la sua natura di essere frontale e di inquadrare, Giacomelli accetta inizialmente quest'altro aspetto originale della sua natura che consiste nel lasciar fluire la luce e l'ombra, il loro scintillio, il loro turbinio, il loro contrasto e la loro fusione.

Non è innanzitutto con l'ausilio di manipolazioni che Giacomelli trasforma la fotografia da mezzo che cattura automaticamente la realtà a forma di espressione. Non è solamente per modificazione, ma immediatamente, per accettazione del fenomeno luminoso che attraversa gli obiettivi e impressiona le pellicole. Per lui la ricchezza straripante delle forme, così come sono create dalla luce e plasmate dall'ombra, è lì presente fin dal principio e il suo compito sarà dunque di scegliere, intersecare e tagliare in questa sovrabbondanza per meglio evocarne la forza concentrata.

I cattivi critici affermano che la pittura moderna ha rinunciato all'espressione della terza dimensione abbandonando le tecniche della prospettiva classica. I buoni critici sanno che il vero problema dei pittori moderni è stato quello di prendere pienamente coscienza del fatto che la macchia più piccola, il tratto più piccolo su un foglio di carta scatenano già la profondità e che si tratta di dominare, forgiare questo perpetuo sgorgare degli effetti plastici. In arte non può esistere un'opera a due dimensioni.

Allo stesso modo Giacomelli crea immagini che riconoscono a tutti gli effetti la loro vera natura d'essere luce che vibra e s'irradia, e ombre che si richiudono sull'opacità della loro profondità.

La luce s'offusca, l'ombra si ritira; i loro incontri amorosi o ostili fanno emergere lo spazio, i volumi, la corporeità. Ciò è univer-

11

end of the final effect, instead of being content with rendering a photo presentable, he seems to come right out of the photo, to have lived it, to have been dragged by its overwhelming current, to render it part of his direct experience; he himself seems to have been sprouted by this unfathomable cosmic extension from which the light has gushed. And if it really was that way after all? What are we if not a bundle of vibrations and tremors that come from space? To only a few artists is given the job of knowing how to express it. But let's return to these images, sometimes idyllic (the lovers), sometimes atrocious (the old people in the rest home), sometimes comic (the games of the seminarians), always monumental. From the powerful junctures of the landscapes to the dreamy fluidity of the lovers series, Giacomelli has gone through many types of photographic material. But now, the material isn't the surfaces, scrutinizable to their tiniest grains, to the point where they become the vibration of silver particles. This path which is so well beaten by our young photographers is not Giacomelli's path. Giacomelli doesn't postulate some permanent substance behind chance events. In his work, the life of the photographic images go through changes that traverse it and transform it part by part, from mineral masses to rays of light.

The landscapes often evoke a Poliakoff in black and white. The comparison is valid for the composition, made of appropriate angles which unite the ones with the others, and for the wall effect of an almost vertical space. But the comparison stops quickly before the stupendous definition that Nicolas de Staël gave to the painting: "it's a wall but all the birds in the sky could fly there freely", Giacomelli recalls the depth, not through the richness of the pigments, unknown in silver photography, but thanks to the dynamism of the lines that describe the vanishing immensity of the landscape. The tension is here, in this massive wall that disorients us - since we are used to the familiar reference points of a low horizon and an empty sky - on the other hand this rush of trails, at the confines of the fields, and the hedges that climb up the hills, ploughing through space and making us travel far away. In front of us the land comes up as depth and grandeur. It stands up before us like a wall, but in that way it simply reveals to us better the undulations that run across it and the teeming life of its surface. That which at first impact was a perfect mosaic reveals itself to be a powerful foamy tide. These landscapes are pantheistic as are those of Breughel because in them we perceive, we feel that in hills or ocean, nothing exists but transformations of the great Being.

The little priests float and hop on a sea of whiteness like strange corks. Here it is not the dynamism of the lines but the contrast between black and white that is the main mover. Why do these completely innocent games have something of the diabolic about them? Maybe because here the dignity of behavior we normally associate with the ankle length habits is comically disturbed? For sure, but also because these rickety ink spot silhouettes do their turns on an intangible material, suspended in the impossible, phantasms born in the strident imagination of some beezelbub.

Mario Giacomelli has exasperated the expressiveness of the blacks and the whites. In his works, the whites really are eruptions of radiant light, which although intangible, are matter. Matter which can dazzle or burn, matter without consistency and with great speed, but capable of wounding, counter attacking, invading with explosive and radiant violence. Giacomelli's blacks expand like a menacing ink upon which heavy clouds gather full of the wrath of lightening.

It is said of Victor Hugo that he maintained that "the simple act of seeing has something frightening about it." Mario Giacomelli is also a poet. And Victor Hugo was also a visionary artist. This word "visionary", perhaps a bit debased, now regains all its

salmente vero per tutta la fotografia, ma Giacomelli invece di collocarsi al termine dell'effetto finale, di accontentarsi di renderlo presentabile sembra provenirne egli stesso, averlo vissuto, essere stato trascinato dal suo flusso travolgente e renderci parte della sua esperienza diretta e di essere come spuntato da questa insondabile estensione cosmica, da cui è scaturita la luce. E se fosse così, dopo tutto? Cosa siamo noi se non un fascio di vibrazioni e tremori che derivano dallo spazio? Solo a certi artisti il compito di saperlo esprimere.

Ma torniamo a queste immagini, a volte idilliache (gli innamorati), a volte atroci (i vecchi dell'ospizio), a volte comiche (i giochi dei seminaristi), sempre monumentali. Dai potenti incastri dei paesaggi fino alle fluidità di sogno della serie degli innamorati, Giacomelli ha percorso numerosi tipi di materia fotografica. Ma qui la materia non è la superficie scrutata nelle granulosità più intime, fino al punto in cui queste raggiungono la vibrazione delle particelle argentee. Questa strada così battuta dai nostri giovani fotografi non è quella percorsa da Giacomelli. Giacomelli non postula una sostanza permanente dietro gli eventi casuali. Nella sua opera, l'essere dell'immagine fotografica nella sua interezza passa per metamorfosi che l'attraversano e la trasformano da parte a parte: da masse minerali a schizzi di luce. I paesaggi ci evocano spesso un Poliakoff in bianco e nero. Il confronto è valido per la composizione, fatta di angoli adattati gli uni agli altri, e per l'effetto parietale di uno spazio quasi verticale. Ma il confronto si ferma presto, di fronte alla stupenda definizione che Nicolas de Staël diede del dipinto: "è un muro ma tutti gli uccelli del cielo potrebbero volarvi liberamente". Giacomelli ritrova la profondità, non attraverso la ricchezza dei pigmenti, sconosciuta alla fotografia argentea, ma grazie al dinamismo delle linee che descrivono l'immensità sfuggente del paesaggio. La tensione è qui, in questa parete massiccia che ci disorienta – tanto siamo abituati al richiamo di un orizzonte basso e di un cielo vuoto – e d'altra parte questo slancio dei sentieri, dei confini di campo, delle siepi che si arrampicano scalando le colline, solcando lo spazio e ci fanno viaggiare lontano. Siamo di fronte all'affioramento della terra come profondità e imponenza. Essa si erge davanti a noi come un muro, ma così non fa altro che rivelarci meglio le ondulazioni che la percorrono e la vita brulicante della sua superficie. Ciò che al primo impatto era un perfetto intarsio, si rivela essere una mareggiata possente e schiumosa. Questi paesaggi sono panteistici come lo sono quelli di Breughel, perché in essi percepiamo che, colline o oceano, non esistono altro che trasformazioni del grande Essere.

I piccoli curati galleggiano e saltellano su un mare di biancore, come strani tappi. Qui, non è più il dinamismo delle linee ma il contrasto tra nero e bianco ad essere il motore primo. Perché questi giochi innocentissimi hanno qualcosa di diabolico? Forse perché la dignità del contegno che associamo solitamente all'abito talare si trova ad essere comicamente sconvolta? Certamente, ma anche perché queste sagome fatte di macchie di inchiostro sbilenche compiono evoluzioni su una materia impalpabile, sospese nell'impossibile, fantasmagorie nate dall'immaginazione stridente di qualche Belzebù. Mario Giacomelli ha esasperato l'espressività dei neri e dei bianchi. Nelle sue opere, i bianchi sono davvero irruzione di luce raggiante, la quale, benché impalpabile, è materia. Materia che può abbagliare o bruciare, materia senza consistenza e con grande rapidità, ma in grado di trafiggere, di respingere, di invadere con violenza, esplosiva e irradiante. I neri di Giacomelli si spandono come un inchiostro minacciante dove si raccolgono su se stesse nubi spesse cariche della collera dei fulmini.

Di Victor Hugo si è detto che ritenesse che "il semplice atto di vedere avesse qualcosa di spaventoso". Mario Giacomelli è anche un poeta. E Victor Hugo fu anche un grande

13

force: not just someone who has a lot of imagination, and not even someone who can create his own look, but someone capable of achieving and surpassing these two talents to totally overthrow that which makes up our common reality. Someone who overturns the habitual order of things not because he sees or shows extraordinary objects, but because through him vision surpasses the visible. This means that the power of seeing precedes and surpasses the description of that which is seen. This means that the origin transfers from the object to the looking, which includes everything in its supremacy, which doesn't at all contradict that which is there, but shows the power and the freedom to transfigure part by part. For Mario Giacomelli, this visionary talent comes through photography, a technique which has apparently been hit with an irremediable passivity, sentenced to pass false tests to acquire the dignity of art, and stricken by a constitutional rigidity. But Mario Giacomelli has run the range of his expressive medium in all its length, width and depth. He's made it malleable. He's taken it from super rigid to super flexible and transparent to the intensity of his vision. He's brought it to the point in which the current distinction between the internal universe and the external world no longer has any sense.

The mystery in all this is to know how a profound submission of the photographic phenomenon to raw and spontaneous nature can fuse photography with an extraordinary freedom of expression to the point where it confuses itself with the expression. But isn't that the mystery of any great creation?

disegnatore visionario. Questa parola, "visionario", forse un po' svilita, riacquista tutta la sua forza: non solo qualcuno che ha molta immaginazione, e nemmeno qualcuno in grado di acuire il proprio sguardo, ma qualcuno capace di raggiungere e di superare queste due facoltà per una sovversione totale di ciò che costituisce la nostra comune realtà. Qualcuno che rovescia l'ordine abituale delle cose non perché veda o mostri oggetti particolarmente straordinari, ma perché, attraverso di lui, il visuale supera il visivo. Questo significa che la potenza del vedere precede e oltrepassa la descrizione di ciò che è veduto. Questo vuol dire che l'origine passa dall'oggetto allo sguardo che ingloba tutto nella sua supremazia, che non contraddice affatto ciò che là è dato, ma mostra la potenza e la libertà di trasfigurare di parte in parte. Per Mario Giacomelli, questa facoltà visionaria è passata attraverso la fotografia, tecnica apparentemente colpita da una passività irrimediabile, condannata a pratiche posticce per acquistare dignità d'arte, colpita da una rigidezza costitutiva. Ma Mario Giacomelli ha percorso il suo mezzo espressivo in tutta la sua larghezza, profondità, spessore. L'ha reso malleabile, da rigidissimo a flessibilissimo, e trasparente all'intensità della sua visione. L'ha portato fino al punto in cui la distinzione corrente tra universo interno e mondo esterno non ha più senso.

Il mistero in tutto ciò è sapere come una profonda sottomissione alla natura grezza e spontanea del fenomeno fotografico possa unirsi ad una straordinaria libertà di espressione confondendosi in essa. Ma non è questo il mistero di qualsiasi grande creazione?

Mario Giacomelli. The inner form

Enzo Carli

In the afternoon of Christmas 1952, young Mario Giacomelli was on the beach of Senigallia with his first camera, a Bencini Comet, bought for eight hundred lire the day before from Perillo the photographer. Notwithstanding the polar cold which numbed his fingers, he was excited by this new experience. The novice photographer from Senigallia followed the movement of the waves at the waterline with his camera, and after several attempts (out of sixteen shots he finally printed only two), he created his first photograph: *l'Approdo* [*The Landing*]. He immediately understood the enormous potential of the mechanical medium which could be used in the same way as a pen to write poetry or a brush to paint. The great photographer's adventure began with his discovery of the ideal expressive instrument. Giacomelli was a restless spirit and from the beginning was attracted by everything that was knowledge, by the vibrations that provoke questions. Piero Raccanicchi traces back to his father's death (April 25th, 1935), this "melancholy which continually recurs, in short allusions or for long periods, in the smoky tones, in the minor episodes, in the constitution and in the tones of his images."[1] Giacomelli had approached poetry and painting combining abstract and figurative, using the earth from his garden, and flour taken secretly from his mother, mixed to a paste with the water from the well. He was already in tune with the era of informal art. He would bring this anxiety to "penetrate" to the core of things with him in his investigation of other expressive forms. Just think of his photographic "landscapes"; "x-rays" of nature which illustrate the marks inflicted on the realm of the imagination, which marry perfectly with the neo-expressionist avantgarde. Giacomelli felt the impassioned climate which reigned at that time thanks to the authoritative presence of the Master Giuseppe Cavalli in Senigallia, where Cavalli had moved and where he would stay until his death in 1961. Cavalli was searching for young photography enthusiasts and Giacomelli had the occasion to meet him (thanks to his friend Tarini, a wholesaler of photography products whose store was an obligatory destination for the young photography enthusiasts of Senigallia). For Mario Giacomelli it hardly seemed real that he was entering into the great Giuseppe Cavalli's inner circle of photographers. Given the poor cultural opportunities of the tiny Italian province of the 1950's, it represented an opportunity not to be missed. In Senigallia on December 4th, 1953, the photo club "Misa" was founded, named after the river that crossed the city. Cavalli created Misa to be a privileged photographic laboratory in which to train youths for "la Bussola" which was a famous and much longed for club for all Italian amateur photographers.[2] Misa consisted of Giuseppe Cavalli as President, Adriano Malfagia Vice-president, Mario Giacomelli Treasurer, Vincenzo Balocchi, Piergiorgio Branzi, Paolo Bocci, Ferruccio Ferroni, Riccardo Gambelli, Silvio Pellegrini, Giovanni Salani and others.

Mario Giacomelli remembers those times: "A group, free from polemics, positioned between formalism and neo-realism in which everyone spoke his own language, with humility about a subject, free from political ideologies, thinking about friendship, dialogue and respect everyone before reality."[3]

Giuseppe Cavalli (1904-1961)[4] who was one of the protagonists of the new era of Italian photography, along with Vender, Finazzi, Leiss and Veronesi, drafted the Manifesto of "la Bussola" (May 1947), a prestigious and aristocratic photography club which, collecting the most significant European shakers and movers, contributed to the change of direction of Italian amateur photography. The manifesto of "la Bussola" club, of which Cavalli was the life force, proposed to renew the idea of photography as art; lyric intuition unshackled from any utilitarian use:

Mario Giacomelli. La forma dentro

Enzo Carli

Opere singole, 1952-1956; 1962; 1969. L'inizio dell'avventura

Il pomeriggio di Natale del 1952, il giovane Mario Giacomelli è sulla spiaggia di Senigallia con la sua prima fotocamera, una Comet Bencini, acquistata per ottocento lire il giorno prima dal fotografo Perillo. Nonostante il freddo polare che intirizzisce le dita, eccitato da questa nuova esperienza, l'esordiente fotografo senigalliese accompagna con la fotocamera il movimento delle onde sul bagnasciuga e realizza dopo diversi tentativi (su sedici fotogrammi ne aveva impressionati solo due), la sua prima fotografia, *L'approdo*. Intuisce subito le enormi potenzialità del mezzo meccanico che poteva essere usato alla stessa stregua di una penna per scrivere poesie o di un pennello per dipingere. L'avventura del grande fotografo inizia con la scoperta dello strumento espressivo ideale.

Giacomelli è uno spirito irrequieto e, fin da piccolo, è attratto da tutto ciò che è conoscenza, dalle vibrazioni che suscitano interrogazioni. Piero Raccanicchi fa risalire alla morte del padre (25 aprile 1935) questa "malinconia evocata, che ricorre di continuo, per brevi cenni o per larghe campate, nei tenui, negli episodi minori, nella costituzione e nei toni delle sue immagini".[1]

Giacomelli si era avvicinato alla poesia e alla pittura componendo tra astratto materico e figurativo, usando la terra del suo orto e la farina presa di nascosto alla madre, impastate con l'acqua del pozzo, già in linea con la stagione dell'arte informale. Questa sua ansia di "penetrare" nel cuore delle cose, lo porterà spesso nella stessa direzione di ricerca delle altre forme espressive. Basta ricordare i suoi *landscapes* fotografici, "radiografie" sulla natura per evidenziare i segni inferti nel territorio dell'immaginario, che si congiungono con le avanguardie neoespressioniste. Giacomelli avverte il clima appassionato che regna in quel periodo tra i fotografi marchigiani, grazie all'autorevole presenza del maestro Giuseppe Cavalli a Senigallia, città in cui si era trasferito ed in

cui resterà fino alla morte avvenuta nel 1961. Cavalli era alla ricerca di giovani appassionati da iniziare alla fotografia e Giacomelli, grazie all'amico Tarini, proprietario di un negozio all'ingrosso di prodotti e materiale fotografico, meta obbligata dei giovani fotoamatori senigalliesi, con il pretesto di sottoporre alla sua attenzione alcune stampe fotografiche, ha l'occasione per fare la sua conoscenza. A Mario Giacomelli non sembrava vero entrare in quel gruppo ristretto della cerchia dei fotografi che gravitavano intorno al grande Giuseppe Cavalli e che, nel contesto delle opportunità culturali della piccola provincia italiana degli anni Cinquanta, rappresentava un'occasione da non lasciarsi sfuggire. Il 4 dicembre del 1953 si costituisce a Senigallia il gruppo "Misa" – dal nome del fiume che attraversa la città – voluto da Cavalli come un laboratorio fotografico privilegiato per formare giovani da avviare al famoso gruppo "la Bussola", meta ambitissima di tutti i fotoamatori italiani.[2]

Il "Misa" è costituito da Giuseppe Cavalli presidente, Adriano Malfagia vicepresidente, Mario Giacomelli cassiere, Vincenzo Balocchi, Piergiorgio Branzi, Paolo Bocci, Ferruccio Ferroni, Riccardo Gambelli, Silvio Pellegrini, Giovanni Salani e altri in seguito. Mario Giacomelli ricorda così quei periodi: "Un gruppo libero dalle polemiche in atto tra formalismo e neorealismo in cui ognuno parlava il proprio linguaggio, con umiltà di fronte al soggetto, liberi da ideologie politiche, pensando alla amicizia, al dialogo, al rispetto di ognuno di fronte alla realtà".[3]

Giuseppe Cavalli (1904-1961), uno dei protagonisti della nuova stagione della fotografia italiana[4] è l'estensore con Vender, Finazzi, Leiss e Veronesi, del *Manifesto della "Bussola"* (maggio 1947) un prestigioso ed aristocratico club fotografico che, raccogliendo i più significativi fermenti europei, contribuì al mutamento ed al cambiamento di rotta della fotoamatorialità italiana. Il manifesto del gruppo La Bussola, di cui Cavalli è l'ani-

"We believe in photography as art... one can be a poet with the lens just as with the brush, the chisel, or the pen. Also the lens can transform reality into fantasy, which is the first and most indispensable condition of art. And from these premises a very important consequence is born: the need to remove photography as art far from the lifeless track of photo-journalism,... in art the subject has no importance, what's important is that the work, regardless of the subject, reaches the summit of art... documentary photography isn't art, and if it is, it is despite its documentary nature...".[5]

In that period the contribution of Giuseppe Cavalli was fundamentally important to Italian photography, whether on the level of photographic language (high key, the full range of tones and choice of greys, his geometricity, his bold compositions, and the print as the seal of his work), or on the cultural level (lawyer, man of art and letters, follower of Benedetto Croce, a theoretical confronter of the problems of photographic aesthetics). "Giuseppe Cavalli was one of the most genuine actors of Italian photography: in those years he recognized photography's capability to transform reality into fantasy and the art of the photographic image, given his detachment from any ideas of documentation".[6]

Meeting Cavalli therefore was an important occasion for this intelligent and sensitive youth. Giacomelli was fascinated by the Master, by his knowledge and his wisdom. Cavalli was an affectionate older brother, a teacher and an example, sometimes rough and decisive, and sometimes reckless and infatuating. Above all he was a good friend, sincere and loyal, with whom Giacomelli could test himself, and who would sustain him in photographic investigation.

Mario Giacomelli would say "Cavalli was the most genuine artist of Italian photography; maybe he went too far from the common man and the ordinary. Making photographs of nature was for him an experience which aesthetically surpassed reality, to approach and understand through the material, emptiness and fullness... Being at his side I knew that he hated everything that was too easy, too realistic and without participation. Therefore Cavalli had to be interpreted. Actually I think it's difficult to understand him today: to get a "valid" image one used the same method one uses today and one will use tomorrow. Communication with an image doesn't mean only a transmission of the facts but also the state of being, the sensations, your work, your participation."[7]

Upon the presentation of the catalogue of the show on Giuseppe Cavalli which was organized by the Senigallia Town Hall in July-August 1994, Mario Giacomelli dedicated these lines to his Master:

Living in the future
more than in the past
his style gave me
the standard of his
qualities, it was the itinerary
of my soul, the means
the tone, the force of inspiration.
My feelings now cannot find
adequate words for
my Master Giuseppe
Cavalli, my respect
for him has no limits,
it is absolute.[8]

Cavalli looked for the light that came out of the image. The show organized in Milan in 1989 for the 13th Sicof entitled: *Giuseppe Cavalli e Mario Giacomelli, nella continuità della ricerca* [the ongoing investigation][9] demonstrated with the evidence of the images that the two masters are united by their tension towards their goal, while yet undertaking different routes and using different languages. Cavalli was lyric, painterly and metaphysical, and he chose his images with high key tones with a range of greys. Always sustaining that the print is the "seal of the work", he refused to manipulate the negative in any way. He recoiled from reportage and story telling, instead converging towards subject-photography in which the subject is a pretext for other motives. It's a photography of intuition, foreign to any social activism, lost in the lyric skies of his airy greys. Giacomelli is tragic, expressionist and physical. He chooses low-key images with wide open blacks and whites eaten and burned out by the flash. He utilizes blurriness, movement and graininess, that is, the technical-expressive elements of photography which are refuted by photographic tradition and by the calligraphic formalism of the demanding Cavalli.

For Giacomelli the subject is the emotion, the main purpose of his photographs, and he works on his images in the printing stage, adding or removing reality to arrive at the

matore, presenta quale proposta di rinnovamento, la concezione della fotografia come arte; intuizione lirica svincolata da ogni uso utilitaristico: "Noi crediamo alla fotografia come arte (...) è possibile essere poeti con l'obiettivo come con il pennello, lo scalpello, la penna. Anche l'obiettivo può trasformare la realtà in fantasia: che è la prima e indispensabile condizione dell'arte. Ma ecco, nascere da queste premesse una conseguenza di grande importanza: la necessità di allontanare la fotografia, che abbia pretese di arte, dal binario morto della cronaca documentaria (...); in arte il soggetto non ha nessuna importanza, quel che soltanto importa è che l'opera, qualunque sia il soggetto, abbia o meno raggiunto il cielo dell'arte (...), il documento non è arte; e se lo è, lo è indipendentemente dalla sua natura di documento (...)".[5]

In quel periodo l'apporto di Giuseppe Cavalli, sia sul piano del linguaggio fotografico (i toni alti, le scansioni tonali e la scelta dei grigi, il geometrismo, l'arditezza del taglio, la stampa come suggello dell'opera), sia sul piano della cultura (avvocato, uomo di lettere ed arte, crociano, affronta a livello teorico i problemi dell'estetica fotografica) è stato di fondamentale importanza nel panorama della fotografia italiana. "Giuseppe Cavalli è stato uno degli interpreti più genuini della fotografia italiana: egli riconosce alla fotografia in quegli anni la possibilità di trasformare la realtà in fantasia e la condizione dell'artisticità della immagine fotografica, data dalla sua autonomia da ogni intenzione documentaria".[6]

L'incontro con Cavalli è stata quindi un'occasione importante per completare la formazione di questo intelligente e sensibile giovane che sente il fascino del maestro, del suo sapere e della sua conoscenza: un affettuoso fratello maggiore, un educatore e modello di vita, ora rude e deciso a volte, spericolato e affascinante. Sarà soprattutto un grande amico, sincero e leale, con cui confrontarsi, che lo sosterrà ricambiato, nella ricerca fotografica. Dirà Mario Giacomelli: "Cavalli è stato l'artista più genuino della fotografia italiana: forse si era allontanato troppo dall'uomo e dal quotidiano. Ha fatto fotografie di natura come esperienza, come supera-

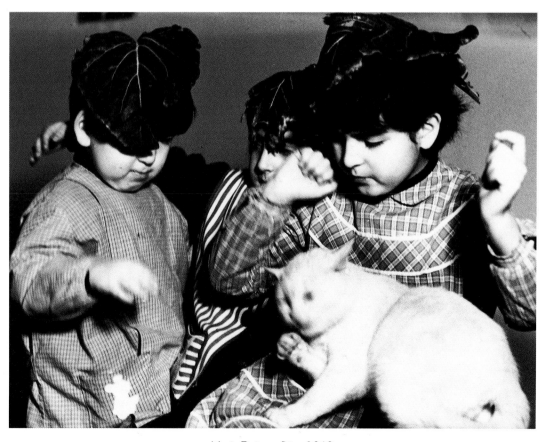

Neris Tiziana Rita, 1962

imaginary. Like the historian of photography Luigi Crocenzi of Fermo, Giacomelli has a narrative vision and after an initial series of photographs he adopts a photographic sequence. It's narrative, and its harmony is modulated by the succession and connection of the images. His image-stories are oriented towards painful themes about existence, love, suffering, the inexorable flow of time, mother earth, old age, memory and remembrance. The photo series are modulated by lines of poetry by C. Pavese, Father David Turoldo, E. Lee Masters, F. Permunian, G. Leopardi, E. Montale, M. Luzi, L. Adams, V. Cardarelli, E. Dickinson and, filtered by his inner life, magical abstractions of reality. It's an inevitable fact that Cavalli had an important role in Giacomelli's training and an influence on his artistic works that crystallized for Giacomelli the questions of form and style. Cavalli projected the image through an attentive investigation of each figurative component, intuitively expressing a poetry in which every formal element of photographic language participates. Therefore the technique and the printing stage were essential components and inherent to the structure of the work. In the images of Giacomelli the aesthetic sense of the tragic is determined by new techno-expressive photographic elements (movement, blurriness, wide open blacks, and burned in whites) that, together with the poetic range and the stories by images, have unhinged the diaphragm of traditional vision. If one points out an unexpected but decisive change in the last works of Cavalli, towards the line of expression, it is certainly a sign of the strong interior dynamic of the great master, but it is to his affectionate student Mario Giacomelli that one must impute suggestions for choice of composition and shots. Equally important in the promotion of Mario Giacomelli in that period was the "other" protagonist of Italian photography, Paolo Monti, who from his early position with Cavalli and the Bussola, quickly became, with the Venetian group the "Gondola" (1948) of which he was head, the "excellent adversary" of Cavalli.

Paolo Monti (1908-1982), a keen intellectual who had left being a company manager for photography, was sensitive to European photographic investigation, especially German expressionism and the subjective photography of Otto Stainert. Paolo Monti was a point of reference for many young people (some of whom would later become great photographers) with regard to reportage photography: attention to man, to the social, and to investigative photography between figurative, organic unity and abstraction. Among his famous works are the celebrated suburbs, his rain beaten pavements of Milano, his chemical-grams, and his photographic censuses. Monti photographically opposed the high-key tones of Cavalli with his low-key images, explaining his choice of style and content in a presentation for the photographer Ferruccio Leiss: "I admire these greys that for me are almost a lost paradise. I am by nature and perhaps of necessity psychological, exhausted by the high contrast printing where the black plays the part, I would say, of anger." Presiding on the jury for the contest at the Second National Photography Show of Castelfranco Veneto at the Università Popolare, the same Monti awarded Mario Giacomelli for a group of portraits and landscapes exclaiming: "Apparition is the best word for our joy and emotion because the presence of these images has convinced us that a new great photographer is born."[10]

Mario Giacomelli, now considered "the new man" in Italian photography, joined the mythic Bussola in 1956, but shortly after left it because he disagreed about the internal competitive system. He struck out on his own path which would soon bring him the honors of public acclaim. After a presentation by Gino Oliva for "Italian Photography 1955", Guido Bezzola wrote in the prestigious magazine "Ferrania": "... for Giacomelli and the others of his age, things went differently because their first artistic life entered naturally into the expression of their time, in which they found themselves in full harmony... Against this background Giacomelli is at home, refining his experience and his trade, gradually refuting the aesthetic mores he doesn't feel any more, with his ever gloomier palette where the greys and whites, established in the initial proofs get blacker and blacker, where the unpleasant subjects deepen in the search for a sincerity that saves itself from rhetoric exactly because it is lived as a condemnation of the past, an attempt to dig to the bottom to reconstruct its new foundation from the start". [11]

Giuseppe Turroni perhaps was the first to recognize Giacomelli's expressive capacity and he bared his personality: "... such sensitive soul was married to the photographer,

mento estetico della realtà, per capire accostamenti, resi della materia, vuoti e pieni, (...). Io che gli ero vicino sapevo che odiava tutto quello che era troppo facile, troppo realistico e senza partecipazione. Cavalli dunque andava interpretato. Credo addirittura che sia difficile capirlo oggi: per ottenere un'immagine 'valida' si adoperava lo stesso metodo che si adopera oggi e che si adopererà domani. Per comunicare con l'immagine non si intende la sola trasmissione dei fatti ma anche gli stati d'animo, le sensazioni, il tuo intervento, la tua partecipazione".[7] In occasione della presentazione del catalogo della mostra su Giuseppe Cavalli, organizzata dal Comune di Senigallia nel luglio-agosto 1994, Mario Giacomelli dedicherà al Suo amato maestro questi versi:

Vivente nell'avvenire
più che nel passato
il suo stile mi dava
la misura delle sue
qualità, era l'itinerario
della mia anima, il modo
il tono la forza d'ispirazione.
I sentimenti non trovano
ora adeguate parole per
il mio Maestro Giuseppe
Cavalli, la mia stima
per lui non ha confini,
è assoluta.[8]

Cavalli cercava la luce che veniva fuori dall'immagine.
La mostra organizzata a Milano nel 1989 in occasione del 13° Sicof dal titolo *Giuseppe Cavalli e Mario Giacomelli, nella continuità della ricerca*[9], ha dimostrato, con l'evidenza delle immagini, che i due maestri sono uniti dalla tensione verso lo scopo, pur intraprendendo due differenti direzioni di marcia ed utilizzando diversi linguaggi. Cavalli è lirico, pittorico e metafisico e seleziona l'immagine a toni alti (*high-key*) attraverso la scansione tonale dei grigi. Pur sostenendo che la fase di stampa è "il suggello dell'opera", rifiuta ogni manipolazione del negativo. Rifugge dal reportage-racconto convergendo verso la fotografia a tema in cui il soggetto è il pretesto per altre motivazioni. È la fotografia dell'intuizione, resa nell'essenzialità compositiva dell'immagine, estranea ad ogni coinvolgimento sociale, persa nel cielo lirico dei suoi grigi aerei. Giacomelli è tragico, espressionista e materico, seleziona l'immagine a toni bassi (*low-key*) utilizzando i neri

aperti, i bianchi mangiati e bruciati dal lampo del flash, lo sfocato ed il mosso, lo sgranato, cioè elementi tecnico-espressivi del mezzo fotografico rifiutati dalla tradizione e dal formalismo calligrafico dell'esigente Cavalli.
Per Giacomelli il soggetto è l'emozione, lo scopo principale della sua fotografia, elabora l'immagine in fase di stampa, aggiungendo o togliendo realtà all'immaginario. Ha, come il fermano Luigi Crocenzi, teorico del racconto fotografico, una visione filmica e, dopo una prima serie di fotografie a tema, adotta la sequenza fotografica. È narrativo e la sua armonia è modulata dalla successione e connessione delle immagini. I suoi racconti per immagini sono orientati sui temi angoscianti dell'esistenza: l'amore, la sofferenza, il fluire inesorabile del tempo, la madreterra, la vecchiaia, la memoria ed il ricordo. Le serie fotografiche sono modulate dalla poesia di brani di C. Pavese, padre David Turoldo, E. Lee Masters, F. Permunian, G. Leopardi, E. Montale, M. Luzi, L. Adams, V. Cardarelli, E. Dickinson e, filtrate dalla sua interiorità, rese in astrazioni magiche della realtà. È un fatto inevitabile che ci sia stato da parte di Cavalli un ruolo importante nell'acculturamento del giovane fotografo e un'influenza sui fatti artistici, che ha caratterizzato in Giacomelli il problema della forma e dello stile. Cavalli progetta l'immagine attraverso la ricerca attenta di ogni componente figurativa esprimendo, in forza dell'intuizione, una poetica cui partecipa ogni elemento formale del linguaggio fotografico. Quindi la tecnica e la fase di stampa sono componenti essenziali e costitutivi dell'opera. Nelle immagini di Giacomelli il senso estetico del tragico è determinato da nuovi elementi tecnico-espressivi fotografici (il mosso, lo sfocato, i neri aperti, i bianchi bruciati) che, uniti alla scansione poetica e al racconto per immagini, hanno scardinato il diaframma della visione tradizionale.
Se è da rimarcare un inaspettato deciso cambiamento nelle ultime opere di Cavalli, verso la linea dell'espressione, segno peraltro della forte dinamica interiore del grande maestro, è al suo affettuoso allievo Mario Giacomelli che si devono imputare suggerimenti nella scelta del taglio e delle riprese. Un ruolo altrettanto importante nella promozione di Mario Giacomelli in quel periodo, è da ascriversi all'"altro" protagonista della cultura fotografica italiana, Paolo Monti che, dalle iniziali posizioni di Cavalli e della

and then they were one. So we have the famous photos of Giacomelli that have something that others don't have, they have a subtle and delicate fascination, a magical and dreamy atmosphere... In the silent countryside of his province, Giacomelli knows how to feel images that we barely perceive, he knows how to resonate emotions that touch us or lick us up as water does to marble". [12]

Mario Giacomelli "... between intuition and social duty, ... thus in this period collects the expressive capacity of photography... He takes the sentiments and the contradictions of a cultural climate in transformation, the passage from formalism to neorealism... he feels the complexity of the situations into which he pours his photography, lacerated between the realist message, which is tense upon social analysis with cultural intentions, and the message of the subjective photograph, tense upon the liberation of the imagination. On the premise of reporting photography, he puts forth a photographic language dominated by strong contrasts: the timeless images of the Senigallia retirement home immediately become a photographic event. The strong photographs in his own language and according to his own rules propose an organic relationship between the blacks, almost scars, open to an internal reading and the burned whites that nullify the physicalness of what is real, the stories of lives read in faces nullified by the flash... combined with the images of death, so dear to Pavese. In the landscapes Giacomelli internalizes the cuts, the abrasions... interpreting the suffering of mother earth and then he giving it back as a blunt and intentional landscape on which he impresses his own marks and his own form... The transformations made by Giacomelli are expressions of his intimate internal convictions... knowing that the relation between what is real and the constructions of thought and memory bring us to a system of values translatable with new relations to knowledge..."[13]

Vita d'ospizio, 1954-1956; Verrà la morte e avrà i tuoi occhi, 1966-1968; non fatemi domande, 1981-1983. The seasons of man

Mario Giacomelli photographed the rest home of Senigallia for about nine years. He began with the series: *Vita d'ospizio* [*Rest-home life*] realized between 1954 and 1956 (Bessmatic camera with 10.5cm Eliar color lens, and incandescent bulb flash). He returned between 1966 and 1968 to do the series: *Verrà la morte e avrà i tuoi occhi* [*Death will come and will have your eyes*], from the poem by Cesare Pavese, and again between 1981 and 1983 with an untitled series perhaps best known as: *Non fatemi domande* [*Don't ask me questions*], like the reserved behavior of Mario Giacomelli. His work on ageing, between fears of his own thirty years and the awareness of old age, is one of the highest examples of story telling through images and of the expressive capacity of photography in the history of photography. Mario Giacomelli had lived in the rest home as a boy when he accompanied his mother who was widowed and who worked there out of necessity. This Mother, in whom Giacomelli probably also finds a father figure (because he lost his father at only the age of nine and only fleetingly remembers him), was (she died on September 26th, 1986) a strong and significant stimulus for his introspective analyses and a decisive guide for the search for internal truth. A silent accord and an invisible thread strongly ties this man to the mother who was a participant in his work and for whom he manifest his gratitude and affection in his images. And so in his *opera omnia*, in the three fundamental stages of life (youth, maturity and old age) he returns down the path of memory, softened by the photographic medium which for him was an instrument of the imaginary, and which permitted him through his intense emotions and conscious contradictions, to overcome the hard reality with evoked images, filtered by the spaces of his internal imagination and by his intense poetry. In the footsteps of his mother and looking for the redemption of the truth, he entered the rest home to present us with images charged with human uncertainties. In the face of the enactment of the existential drama and the uninterrupted flow of time and its cycles and inexorable signs that intensify the pain, he captured the neglect and the "fear of the dark", but at the same time was attentive to the old people, and to their solitude caused by human ingratitude. They are tragic images, dominated by poetry charged with humanity and with hope that is reflected in the quiet images of the two old men who still exchange affection, mirror of how we would like our destiny.

"My grandfather and my grandmother, thank God, didn't die in a rest home; they had their

Bussola, divenne presto con il gruppo veneziano La Gondola (1948) di cui fu animatore, "l'avversario eccellente" di Cavalli.

Paolo Monti (1908-1982), fine intellettuale, lasciata la professione di dirigente aziendale per la fotografia, è attento e sensibile alla ricerca fotografica europea in particolare a quella espressionista tedesca della fotografia soggettiva di Otto Stainert. Punto di riferimento per molti giovani (alcuni dei quali diventeranno poi grandi fotografi) della fotografia di reportage, attenta all'uomo, al sociale e alla fotografia di ricerca tra figurativo, organicità ed astrazione (famose le periferie decantate, i selciati battuti dalla pioggia di Milano, i suoi "chimigrammi", i suoi censimenti fotografici), Paolo Monti contrappone alla fotografia dei toni alti di Cavalli, immagini realizzate a toni bassi, enunciando questa sua scelta di stile e di contenuto in una presentazione per il fotografo Ferruccio Leiss: "Ammiro questi grigi che sono per me quasi un paradiso perduto. Sono per natura e forse per necessità psicologica, sfinito dalla stampa a forti contrasti dove il nero ha la sua parte, direi di 'rabbia'".

Sarà lo stesso Monti, che presiedeva la giuria del concorso della seconda Mostra nazionale di Castelfranco Veneto (Università Popolare di Castelfranco Veneto sezione fotografica), a premiare Mario Giacomelli per un complesso di opere sul ritratto e paesaggio, esclamando: "Apparizione è la parola più propria alla nostra gioia ed emozione perché la presenza di queste immagini ci convinse che un nuovo e grande fotografo era nato".[10] Mario Giacomelli ormai ritenuto come "l'uomo nuovo" della fotografia italiana, entra nel 1956 nel mitico gruppo La Bussola ma se ne allontana poco dopo per divergenze sul sistema concorsuale interno, per avviarsi solitario per la sua strada che lo porterà presto agli onori della critica e del pubblico. Dopo una presentazione di Gino Oliva su "Fotografia Italiana 1955", Guido Bezzola nella prestigiosa rivista "Ferrania", scrive: "(...) per Giacomelli e gli altri della sua stessa età le cose sono andate diversamente, perché la loro prima vita artistica e culturale si è immedesimata con naturalezza nelle espressioni del loro tempo, nelle quali essi si ritrovano in piena armonia. (...) In questo sfondo si colloca bene Giacomelli, coll'affinarsi delle sue esperienze e del suo mestiere, col rifiutare via via i moduli estetici (estetizzanti) che non sente più, coll'incupirsi della sua tavolozza ove i grigi e i bianchi sapienti delle prove iniziali si mutano man mano in neri, dove i soggetti 'sgradevoli' si infittiscono nella ricerca di una sincerità che si salva dalla retorica proprio perché tutta vissuta come denunzia del passato, tentativo di scavare fino in fondo per ricostruire dapprincipio, su fondamenta nuove".[11] Giuseppe Turroni intuì forse per primo le alte capacità espressive di Giacomelli e ne mise a nudo la personalità: "(...) tale sensibilità (dell'uomo) si sposa a quella del fotografo, e allora fanno tutt'una. Allora abbiamo le famose foto di Giacomelli che hanno un *quid* che altre non hanno, hanno un fascino sottile e delicato, un'atmosfera magica e sognata. (...) Nel campo silenzioso della sua provincia, Giacomelli sa sentire immagini che noi appena percepiamo, sa far vibrare emozioni che ci toccano o ci lambiscono come l'acqua fa col marmo".[12] Mario Giacomelli "(...) tra intuizione estetica ed impegno sociale, (...) raccoglie dunque in questo periodo le capacità espressive della fotografia (...). Coglie gli umori e le contraddizioni di un clima culturale ed intellettuale in trasformazione, il passaggio dal formalismo al neorealismo (...); avverte la complessità delle situazioni in cui versa la fotografia, lacerata tra il messaggio verista, teso all'analisi del sociale con intenzioni culturali e il messaggio della fotografia soggettiva, tesa alla liberazione della fantasia. Sul filo del reportage-racconto propone un linguaggio fotografico dominato da forti contrasti: le immagini senza tempo dell'ospizio di Senigallia, diventano subito un caso fotografico.

Le fotografie forti di un proprio linguaggio e di propri codici propongono un rapporto organico tra i neri, quasi cicatrici aperte ad una lettura interiore e i bianchi bruciati che annullano la matericità del reale; le trame della vita letta nei volti annullati dal lampo (...) coniugati alle immagini della morte, così cara a Pavese. Nei paesaggi Giacomelli interiorizza le lacerazioni, le abrasioni (...) interpretando la sofferenza della madre-terra e la restituisce (...) in una voluta e ostentata frontalità di un paesaggio-territorio (...) in cui imprime i propri segni e la propria forma (...).

Le trasformazioni operate da Giacomelli sono espressioni delle intime convinzioni interiori: (...) coscienza che il rapporto con il reale e le costruzioni del pensiero, della memoria e del ricordo, portano ad un sistema di valori traducibili con nuovi rapporti di conoscenza (...)".[13]

big white house, their grandchildren, and children and relatives who cried for them and accompanied them in a long line to the cemetery."[14]

With these images Giacomelli touches a dramatic contemporary theme, exposing the contradictions of a society which values respect for the elderly and family solidarity.

"The impotence that faces the aged in sanitoriums could be resolved with a placid verification of an inevitable condition..."[15]

Mario Giacomelli maintains that "...my photography is never explicitly for protest or condemnation. Rather it is a subtle implied invitation to reflect on the human condition and the periods of life... My photos don't communicate facts but states of mind, sensations. For example, I don't much like the word solidarity, I don't understand it. Nothing has happened to the old people. Something grave has happened to those who don't remember them anymore, to those who don't want to trade experiences and ideas with old people.[16]

"This without doubt is the summit of the exposition: this service on a rest home full of old people demonstrates the value of Giacomelli's genius. It's thanks to poetry that the photographer has uprooted the wall of desolation and solitude, and thanks to communication and a bit of delirium that he has penetrated these beings shorn of active life, of hope, of future. The rest home is a kind of purgatory where the souls and the ridiculed, deformed bodies draw a parody of their own existence. Here the poet participates. The dream, the pain and the folly become those of the artist."[17]

The images of Giacomelli, straddling realistic reporting and the long poetic story-telling of the sequence give photography the power to evoke time with unequalled force, freezing the drama that it consumes. In the intensity of communication, Giacomelli re-evokes the dilemma of man and his fate.

"Among other things, his sympathy for this world, in the literal sense, makes of him a witness-participant and prevents him from enacting acts of violence from outside and above the protagonists of these bitter stories... Here the use of blurriness and of movement, of graininess and of shadow is functional to the story, it constructs and creates a story with profound detachment from everything that is produced by the mainstream. Giacomelli... however also uses movement and blurriness as a linguistic expedient to mediate the participation, to impede, to stop the evidence which is too horrible, at times, in the story..."[18]

"In these images, the physical and moral poverty of old age find in Giacomelli not an illustrator but a valid and efficacious spokesman, very human and moved as are few others. Here, a photograph of content and inspiration so exquisitely interior has made a vision of life humanly and artistically original, making of course a profit of ideas, of feelings, of demands and of problems that have gone beyond brief and satisfying aesthetics, investing the author and his personality."[19]

"The images... are brought to the limit of abstraction, the flesh gets "burned" by the flash... The "Great Mother" gets nullified in her physicalness and re-presented idealized... With white, Giacomelli works the transference of the material, negating the call of reality: his black across imperceptible plays of light... imaginary things are brought forth... Through his manipulation of reality, we can grasp the intensity... of his pain. In the face of the old woman... the wrinkles and the weave of the shawl propose a single texture, knocking away from us our aesthetic attachment to clear and distinct forms... the defeated face of the old woman... in her unreal photographic portrayal becomes... a new symbolic expression."[20]

"The first time it's difficult. The third time, it's me at the rest home, and I'm searching. Inside yourself you find a desire to live at all costs."[21]

"The rest home was a gathering place where I tried to understand my fears and then I found that... I was afraid... it's really true that I already enjoy and suffer from my old age. I hastily enjoy the love of my children before seeing their nastiness... I haven't made any pretty images... I'm a person who hid himself in a place called rest home and for me it was a huge mirror where... I could look inside myself; looking at them I felt that my fears weren't invented things but... things that I was already living, considerations of which unfortunately I am prisoner and as a consequence I am already inside. I'd like to escape this reality to find myself in another quite different situation, maybe in the useless situation of poetry, which is then the useless situation of life..."[22] In his deformed, pain soaked images, Giacomelli manifests his shame and his participation in the drama that he enacts. His discomfort is accentuated by the sense of solitude which burns in the spaces

Mario Giacomelli fotografa l'ospizio di Senigallia per circa nove anni. Inizia con la serie *Vita d'ospizio* realizzata tra il 1954 ed il 1956 (fotocamera Bessamatic con obiettivo Eliar color 10,5 cm, con lampeggiatore a lampadina); ritorna tra il 1966 ed il 1968 per realizzare la serie *Verrà la morte e avrà i tuoi occhi*, dalla poesia di Cesare Pavese e tra il 1981 e 1983 con un complesso senza titolo, forse più conosciuto come *Non fatemi domande*, quale riservato atteggiamento di Mario Giacomelli. Nella continuità della ricerca, il lavoro sulla vecchiezza di Mario Giacomelli, tra le paure dei suoi trent'anni e la consapevolezza dell'età matura, è uno dei più alti esempi di racconto per immagini e della capacità espressiva del mezzo fotografico nella storia della fotografia. Mario Giacomelli vive l'ospizio da piccolo quando seguiva la madre che, rimasta vedova, per necessità vi lavorava. Questa Madre, su cui Giacomelli ha probabilmente caricato anche la figura paterna, persa a soli nove anni è solo un labile ricordo, è stata (muore il 26 settembre 1986) un forte stimolo significante per le sue analisi introspettive e una decisa guida per la ricerca di verità interiore. Un tacito accordo ed un filo invisibile legano tenacemente quest'uomo alla madre che era partecipe del suo lavoro e alla quale

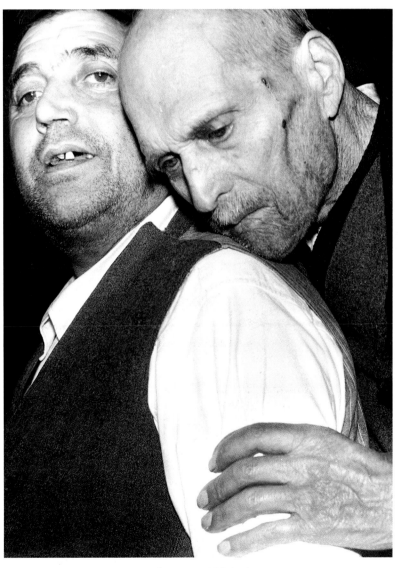

Vita d'ospizio, 1954-1956

of the poetry. He transmits his strong emotions with images at times of expressions of tenderness, and at times of tragic abandonment that catch, in the spaces and in the feelings of this last breath of life, the mystery of creation.

Photography becomes the faithful witness that accompanies the astonishment of Giacomelli who feels the traumatic contact with time which makes us all a little older every day. His images are indelible clues of his passage and of his testimony to the continuous changing of the meaning of life. "One is never too young or too old to know happiness. At any age it is good to worry about the well-being of our souls. He who says that the moment has not yet arrived to dedicate himself to knowing himself, or that by now it is too late, is as one who says it's not yet time to be happy, or that by now it's too late. Therefore whether young or old it's right that we dedicate ourselves to knowing happiness. To feel always young when we are advanced in age thanks to the agreeable memory of happiness experienced in the past, and when young strengthened by happiness to prepare ourselves not to fear the future".[23]

Paesaggi, 1955-1992 and over. Ongoing work

From 1955 to today, Mario Giacomelli has again and again worked on landscapes. It's the ongoing work of the artist from Senigallia that has given him international fame and notoriety.

"I don't do portraits of the land" Giacomelli affirmed in 1990, "but the signs and memories of the existence of "my" landscape. I don't want that it be immediately identified, I prefer that one thinks of certain signs, of the fold-wrinkles that man has in his hands. Once this country-folk thinking fascinated me because I felt the landscape as a grand reportage, very strong, all to be discovered, lived. Then I realized that I was photographing my inner self; through the landscapes I was finding my soul. There have been other times when the landscape was something completely different and it increased my contradictions: the land of signs, of folds, that asked me to be photographed, at least it seemed that way to me. The signs

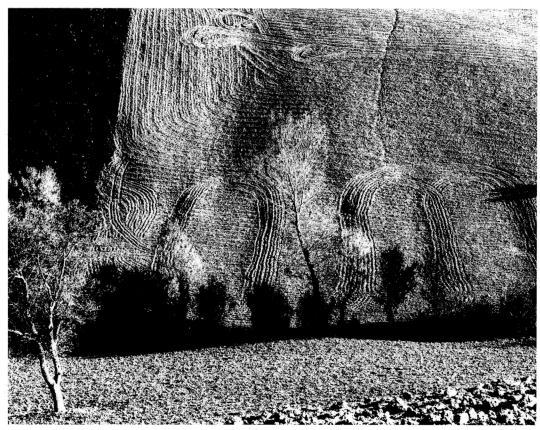

Paesaggi, 1970-1976

esternava nelle immagini la sua gratitudine ed il suo affetto. E dunque Giacomelli nella sua *opera omnia*, prodotta in queste tre tappe fondamentali della vita (giovinezza, maturità e terza età), ripercorre il sentiero della memoria, alleviato da questo mezzo deputato all'immaginario che gli permette, attraverso le sue intense emozioni e consapevoli contraddizioni, di superare il duro reale con immagini evocate, filtrate dagli spazi del suo immaginario interiore e dalla sua intensa poesia. Sulle tracce della madre e del riscatto della verità, entra nell'ospizio per presentarci le immagini cariche delle incertezze umane di fronte al compiersi del dramma esistenziale e del fluire ininterrotto del tempo, dei suoi cicli e dei segni inesorabili che accentuano il dolore, lo smarrimento e la "paura del buio", ma nel contempo esprimono anche l'attenzione nei confronti degli anziani, della loro solitudine determinata dall'ingratitudine umana. Sono immagini tragiche, dominate da una poetica carica di umanità e di speranza che si riflette nella quieta immagine dei due vecchietti che ancora si scambiano effusioni, specchio di come vorremmo i nostri destini.

"Mio nonno e mia nonna, grazie a Dio, non sono morti in un ospizio; ebbero il loro tetto grande e bianco, e nipoti, e figli e parenti che piangevano per loro, e li accompagnarono in lunga fila al cimitero".[14] Giacomelli con queste immagini tocca un tema di drammatica attualità, mettendo alla luce le contraddizioni di una società legata al rispetto della vecchiaia e alla solidarietà familiare. "L'impotenza di fronte ai vecchi dei cronicari poteva risolversi nella pacata constatazione di una condizione inevitabile (...)".[15] Mario Giacomelli sostiene che "(...) la mia fotografia non è mai esplicitamente di protesta o di denuncia. Piuttosto, è un sottile, sottinteso invito a riflettere sulla condizione umana e sui tempi della vita. (...) Le mie foto non comunicano fatti, ma stati d'animo, sensazioni. A me, per esempio, non piace molto la parola solidarietà, non la intendo. Ai vecchi non è accaduto nulla. Qualcosa di grave è accaduto a chi non si accorge più di loro, a chi non vuole scambiare le proprie esperienze e conoscenze con gli anziani".[16] "Ecco senza dubbio il vertice dell'esposizione: questo servizio su un ospizio di vecchi mette in valore tutto il genio di Giacomelli. È per mezzo della poesia che il fotografo ha scavato il muro della desolazione e della solitudine, è per mezzo della comunicazione e un filo di delirio che egli ha penetrato questi esseri strappati alla vita attiva, alle speranze, all'avvenire. L'ospizio è una specie di purgatorio dove le anime e i corpi deformati, sogghignanti, disegnano una parodia della propria esistenza. Qui il poeta partecipa. Il sogno, il dolore o la follia, diventano quelli dell'artista".[17]

Le immagini di Giacomelli, a cavallo tra il reportage realistico ed il racconto lungo e poetico della sequenza, riscattano alla fotografia la capacità di evocare, con forza senza pari, il tempo, bloccando il dramma che lo stesso consuma. Giacomelli nell'intensità della comunicazione, rievoca il dilemma dell'uomo e della sua sorte. "Del resto la sua simpatia in senso etimologico, per questo mondo lo pone come testimone partecipe e gli impedisce di compiere un'operazione di violenza dall'esterno, dal di fuori e dal di sopra dei protagonisti di queste amare storie. (...) Qui l'uso dello sfocato e del mosso, dello sgranato e delle ombre appare funzionale al racconto, costruisce, determina un racconto con profondi stacchi da tutto quanto si viene producendo all'interno del generale. Giacomelli (...) usa però anche il mosso e lo sfocato come espediente linguistico per mediare la partecipazione, per impedire, per bloccare l'evidenza troppo diretta ed orrenda, a volte, del narrato (...)".[18]

"In queste immagini, la povertà fisica e morale della vecchiaia trova in Giacomelli non un illustratore, ma un interprete valido ed efficace, umanissimo e commosso come pochi. Una fotografia di contenuto e d'estro così squisitamente interiore si è qui fatta concezione o visione di vita umanamente ed artisticamente originale, sottintendendo un guadagno di idee, di sentimenti, di esigenze e problemi, che sono andati oltre l'estetismo breve ed appagato, investendo l'autore e la sua personalità".[19]

"Le immagini (...) sono portate al limite dell'astrazione la carne viene 'bruciata' dal lampo del flash (...). La 'Grande madre' viene annullata nella sua fisicità e riproposta idealizzata. (...) Con il bianco Giacomelli opera il *transfert* della materia annullando i richiami alla realtà: sul nero attraverso impercettibili giochi di luce (...) vengono riportate le cose immaginarie (...). Attraverso le sue manipolazioni sulla realtà, riusciamo a cogliere l'intensità (...) del suo dolore. Nel volto della vecchia (...) le rughe e le trame dello scialle propongono un'unica *texture*, facendoci d'impatto perdere la nostra sicurezza nell'estetica delle forme chiare e di-

were set out in a way that the soul could enjoy, interior signs, reflected as creative actions, stupor and at the same time knowledge, destruction that constructs, land as a course of desires, of sensibilities, of penetrations, and of orgasms because the visible things don't repeat. Maybe I've never photographed landscapes, I've only loved them".[24]

Valerio Volpini stresses the spirituality of Giacomelli: "In his landscapes one can discern a narration. A story of the labors of men over the centuries and the patience of the devastated land with the dark low skies or even without skies but which have a vital everlastingness, almost a humble sign of hope... Practically...the terrestrial and the spiritual sphere touch each other. Then if you consider the measure of suffering that the believer knows he must bear, the Christianity of Mario Giacomelli is found also in the most secret folds of his images, in the loud silence of his compositions and in the topography of the fields: a story tired of reality but which comes alive to vibrate with emotional hope".[25]

On the preciseness of language Marco Lion writes: "The great innovation, or better, the originality which will make Giacomelli's "Landscapes" famous and world renowned is in the organization of the image, in the physical composition of the nature which is photographed, in the strong contrast between the photographic white and black. The almost total elimination of the sky, the disappearance of a horizon which conducts the unrolling of the visual course of the landscape, the composition of many lines of force, the refutation of half tones, the spotless contrasts with the white which carves deeply into the black, that is to say, the creation of images, as I felt them, not as they were. These are the outstanding features of artistic work that will upset the reigning formalism of the clean photo and will definitively liberate the photographic language from the eighteenth century painterly holograph which has always held hostage the photographic representation of landscape".[26]

On parallels with artistic currents, Arturo Carlo Quintavalle writes: "Giacomelli knows the neo-plastic civilization and above all Mondrian, and certain landscapes show here with particular evidence this type of reference, the other complex of relations recall Burri, but more his works with the bags, almost never that last one with plastics, nor the more recent cellotex ones. The relationship between country and memory is the relationship between Giacomelli and an accepted and rejected mother land, therefore that which he loses in spatial perspective, he acquires back in the evident violence of the mental space".[27] Michela Vanon points out other affinities: "A landscape that shows direct kinship with Klee for the very strong syntactical level of the composition, for which there's need to resort to pure elements, for the consequent love of the spirit of geometry and for the need of maximum economy".[28]

The recent work on landscape shows more recent motivations, new spaces for the imaginary reality. The intimate transformations used by Mario Giacomelli accentuate the solemnity of the Marche landscape which becomes the "topography of the soul" of the great photographer and which transfigure this enchanted reality with signs and compositions reflected from the intimate aesthetic pleasure, that infuse the images with new currency. Unedited scenarios represented by symbol, dotted lines, curves and levels, sudden and sweet placements like directions of the new course of the inner thought.

Before he was prisoner of the beauty of the landscape but now he must reorganize this vision which is by now too boring. He needs to add signs and images because the landscape comes second with respect to the needs of thought which come from inside and take form through new inanimate elements. New sensations make him invent places that don't exist and by which he was before dominated. Bring this to life for others and leave new scars of his presence: it's the need to change and renew himself in the new direction of his poetry.

Scanno, 1957-1959. The apparition

Mario Giacomelli realized the photographic series on Scanno between 1957 and 1959 (the year in which he would return for "thirty minutes") in a historic period characterized by heated debates over Italy's south. This little town in Abruzzo had already been the goal of illustrious photographers, among

them the great Henri Cartier Bresson, and recently Gianni Berengo Gardin. They were attracted by the simplicity and naturalness of the people that populated this poor southern town, inhabited by old folks and distant figures wrapped in their customary capes. The first critical response to the "dazzling"

stinte (...) il volto disfatto della vecchina (...) nella sua irreale rappresentazione fotograficizzata diventa (...) nuova oggettivazione simbolica".[20]

"La prima volta è difficile, la terza volta sono io all'ospizio e ricerco. Ti trovi dentro a voler vivere a tutti i costi".[21] "L'ospizio è un posto di ritrovo dove io cerco di capire le mie paure e poi mi sono trovato (...) ad aver paura (...) è pur vero che io godo e soffro già anche la mia vecchiaia. Godo in fretta l'amore dei figli prima di conoscere le loro cattiverie. (...) Non ho fatto delle belle immagini (...) sono uno che si è nascosto in un posto che chiamano ospizio e che per me era un grosso specchio dove (...) io riuscivo a guardare dentro di me; guardando loro sentivo che le mie paure non erano una cosa inventata ma (...) che stavo già vivendo, delle cosiderazioni in cui sono purtroppo prigioniero e già dentro di conseguenza. Vorrei fuggire questa realtà per trovarmi in un'altra situazione ben diversa, quella inutile della poesia, che poi è quella inutile della vita (...)".[22]

Giacomelli manifesta nelle immagini deformate, intrise del suo dolore, il suo pudore e la sua partecipazione al dramma che si compie. Le sue inquietudini sono accentuate dal senso di solitudine che brucia negli spazi della poesia. Trasmette le sue forti emozioni con immagini, ora espressioni di tenerezza, ora di tragico abbandono, che colgono, negli spazi e negli umori di quest'ultimo soffio di vita, il mistero della creazione. La fotografia diventa la fedele testimone che accompagna lo stupore di Giacomelli che "sente" il contatto traumatico con quel tempo inesorabile che ci fa vecchi un po' ogni giorno. Le sue immagini sono tracce indelebili del suo passaggio e della sua testimonianza sul continuo mutamento del senso della vita. "Mai si è troppo giovani o troppo vecchi per la conoscenza della felicità. A qualsiasi età è bello preoccuparsi del benessere dell'animo nostro. Chi sostiene che non è ancora giunto il momento di dedicarsi alla conoscenza di essa, o che ormai è troppo tardi, è come se andasse dicendo che non è ancora il momento di essere felice, o che ormai è passata l'età. Ecco che da giovani come da vecchi è giusto che noi ci dedichiamo a conoscere la felicità. Per sentirci sempre giovani quando saremo avanti con gli anni in virtù del grato ricordo della felicità avuta in passato, e da giovani, irrobustiti in essa, per prepararci a non temere l'avvenire".[23]

Paesaggi, 1955-1992 e oltre. Opera aperta

Dal 1955 ad oggi a più riprese Mario Giacomelli lavora su paesaggi. È l'opera aperta dell'artista senigalliese; un capitolo fondamentale della sua produzione che gli ha valso fama e notorietà internazionale.

"Io non ritraggo il paesaggio – affermava nel 1990 Giacomelli – ma i segni, le memorie dell'esistenza di un 'mio' paesaggio. Non voglio che sia subito identificato, preferisco che si pensi a certi segni, alle pieghe-rughe che l'uomo ha nelle sue mani. Un tempo questo pensare al contadino mi affascinava, perché sentivo il paesaggio come un grande reportage, puro forte, tutto ancora da scoprire, da vivere. Mi sono poi accorto che fotografavo invece la mia interiorità, attraverso il paesaggio trovavo la mia anima. Ci sono stati altri momenti in cui il paesaggio era qualche cosa di ancora diverso e aumentavano le mie contraddizioni. La terra dei segni, delle pieghe, che mi chiedevano di essere fotografati, così almeno mi è sembrato. I segni erano disposti in maniera che l'anima potesse godere, segni interiori, riflessi come azione creativa, stordimento e allo stesso tempo conoscenza, distruzione che costruisce, terra come percorso di voglie, di sensibilità, di penetrazioni, di orgasmi perché non si ripetano le cose visibili. Forse io non ho mai fotografato il paesaggio l'ho solo amato".[24]

Valerio Volpini pone l'accento sulla spiritualità di Giacomelli: "Nei paesaggi si scorge la parola della fatica degli uomini nei secoli e la pazienza della terra devastata nei cupi bassi cieli o addirittura senza cieli che ha però una sua perennità vitale, quasi un umile segno di speranza (...). Praticamente (...) la sfera terrestre e quella spirituale si toccano. Se poi si considera la parte di sofferenza quotidiana che il credente sa di dover assumere, allora il cristianesimo di Mario Giacomelli si ritrova anche nelle pieghe più riposte delle sue immagini, nell'alto silenzio dei tagli e della topografia dei campi: parola stanca della realtà che però si anima per vibrare in commossa speranza".[25]

Sulla specificità del linguaggio Marco Lion scrive: "La grande innovazione o, meglio, l'originalità che renderà i *Paesaggi* di Giacomelli famosi e riconosciuti in tutto il mondo sta nell'organizzazione dell'immagine, nella composizione materica della natura

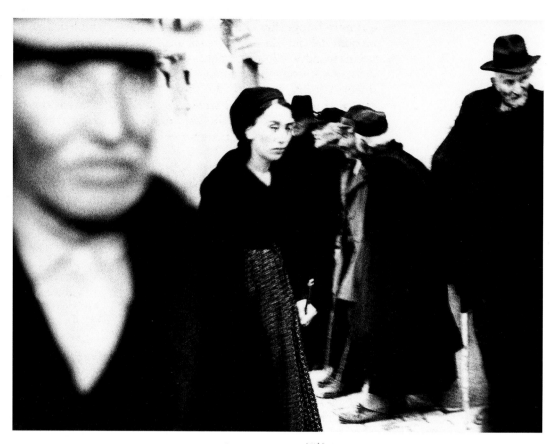

Scanno, 1957-1959

images of Giacomelli was not unaffected by the general atmosphere with regard to the 'southern question', in particular by the debate over folklore and local traditions which were considered a subculture and which were to be discussed on a political level.

With his photographs, Giacomelli did not carry out a social investigation, or any kind of photographic make-up job, but rather a poetic transcription of a life that beats to the rhythm of an ancient memory.

Here, more than ever, we must take into account Giacomelli's point of view, in which Scanno appeared suddenly to him like the physical manifestation of an ideal from his memory. In fact he was so strongly impressed by the town that when he had barely arrived in Scanno, with all his haste and enthusiasm to photograph it, he impetuously launched himself from the car, a Fiat Topolino driven by his photographer friend Renzo Tortelli, scraping his knee in the process.

It was a trip that was bound to be an adventure: the appointment with Tortelli in Civitanova and then the ride in the car to Scanno where everything seemed magic, as if spelled out by an ancient ritual.

Scanno was a town in which the chickens and the cows wandered freely in the main street; for Giacomelli a "revisitation" that acutely recalled the dream dimension. Yet the unreal light of his memory here was plugged directly into reality; the internal and external vision became one. He had no need to improvise because this was the condition longed for by his ancient memory, this was the vital space for his sensitive creativity. The critics are divided; Giuseppe Turroni, good friend and esteemer of Giacomelli would write about *Scanno*, like an altar in the bosom of the debate about the south: "We would be mistaken if we said that he didn't make original photos. They were original, and how! The burned out prints, those little stains of women dressed in black against a background of walls that you can guess at but you can't see, children's games on non-existent stairs. The atmosphere was like a fairy tale, but not magic, not dreamed. Then there were the landscapes which had something which vibrated, these photos are original and refined, but that's all. They are

fotografata, nel forte contrasto tra il bianco e il nero fotografico. La quasi totale eliminazione del cielo, la scomparsa di un orizzonte cui ricondurre lo svolgimento del percorso visivo del paesaggio, la composizione di più linee di forza, il rifiuto dei mezzi toni, i contrasti nettissimi con il bianco che incide profondamente il nero, in definitiva, la creazione di immagini – come le ho sentite io, non come erano. Questi i tratti salienti di una produzione artistica che sconvolgerà l'imperante formalismo della foto pulita e definitivamente affranca il linguaggio fotografico dall'oleografico pittorico ottocentesco che da sempre aveva reso succube la rappresentazione fotografica del paesaggio".[26]

Sui parallelismi con le correnti artistiche, Arturo Carlo Quintavalle scrive: "Giacomelli conosce la civiltà neo-plastica e soprattutto Mondrian e certi paesaggi mostrano qui con evidenza particolare questo genere di riferimenti; l'altro insieme di rapporti riconduce a Burri ma più a quello dei sacchi, quasi mai a quello ulteriore delle plastiche, oppure dei più recenti cellotex. Il rapporto tra campagna e memoria è il rapporto tra Giacomelli e una terra-madre negata e accettata, quindi quello che egli perde nella prospettiva spaziale acquista nella violenza evidente dello spazio mentale".[27]

Michela Vanon evidenzia altre affinità: "Un paesaggio che mostra parentele dirette con Klee per quel senso fortissimo del livello sintattico della composizione, per quell'esigenza di far ricorso ad elementi puri, per il conseguente vagheggiamento dell'*esprit de geometrie* e per il bisogno di massima economicità".[28]

Il recente lavoro sul paesaggio, trova ulteriori motivazioni, nuovi spazi per l'immaginario reale. Le intime trasformazioni operate da Mario Giacomelli, accentuano la solennità del paesaggio marchigiano che diviene il "*topos* dell'anima" del grande fotografo che trasfigura questa realtà incantata con i segni e i tagli riflessi dell'intimo piacere estetico, che infondono nuova attualità alle immagini.

Inediti scenari rappresentati da simboli, linee punteggiate, curve e livelli, improvvise e dolci giaciture come direzioni del nuovo corso del pensiero interiore.

Prima era prigioniero della bellezza del paesaggio mentre ora deve riorganizzare questa visione, ormai troppo monotona. Ha bisogno di aggiungere segni ed immagini, perché il paesaggio viene in secondo luogo, rispetto alle esigenze del pensiero che viene da dentro e prende forma attraverso nuovi elementi inanimati. Nuove sensazioni gli fanno inventare luoghi che non esistono e dei quali era prima dominato. Far vivere questo per gli altri e per lasciare nuove cicatrici della sua presenza. È il bisogno di cambiare, di rinnovarsi nel nuovo corso della sua poesia.

Scanno, 1957-1959. L'apparizione

Mario Giacomelli realizza la serie fotografica su Scanno tra il 1957 e il 1959 (anno in cui vi ritornerà per "trenta minuti"); in un periodo storico caratterizzato dalla *querelle* sul Meridione d'Italia. Questo paesino abruzzese era già stato meta di fotografi illustri tra i quali il grande Henri Cartier Bresson (e, recentemente Gianni Berengo Gardin), attratti dalla semplicità e naturalezza dei personaggi che popolavano questo povero paese del Sud, abitato da vecchi e vecchine, figure lontane avvolte nei caratteristici tabarri.

Il primo impianto critico operato a proposito di queste "folgoranti" immagini di Giacomelli non è immune dall'atteggiamento più generale con cui si stavano affrontando le questioni meridionali, in particolare del dibattito sul folklore e le tradizioni popolari, considerate da molti sottoculture subalterne da rivedere sul piano politico.

Giacomelli non ha realizzato con le sue fotografie un'indagine sociale né un'operazione di *maquillage* fotografico, bensì una trascrizione poetica di una vita che pulsa al ritmo di una memoria antica.

E qui più che mai bisogna tener conto del punto di vista di Giacomelli al quale Scanno "appare" improvvisamente come quell'entità reale idealizzata nella sua memoria, che ritrova con tanta forza al punto che, appena arrivato a Scanno, dalla fretta e dall'entusiasmo di fotografare, si "lancia" con irruenza dalla macchina, una Fiat Topolino guidata dall'amico fotografo Renzo Tortelli, provocandosi escoriazioni al ginocchio. Era già un viaggio annunciato nel segno dell'avventura; l'appuntamento con Tortelli a Civitanova e poi in macchina verso Scanno dove tutto gli appare magico, come scandito da un rituale antico.

Un paese in cui le galline e le mucche erano libere in mezzo alla strada principale; una "rivisitazione" che Giacomelli rivede e risente propria, in una dimensione da sogno. Un

controversial because they graphically repudiate the gloomy rhetoric of the photographers that go to the south in packs with the intention of doing who knows what. But they are not photos which are worthy of Giacomelli's precedents. "I felt them that way" Giacomelli told me. Maybe so. These photos don't speak to us in clear and concrete terms, in realistic terms, and neither in fairy tale terms, nor in poetic or dreamy terms. They are only decorative and valuable."[29]

Piero Raccanicchi wrote: "... In fact, Giacomelli manages to give the best of himself when he is true to his personality; he betrays himself, unfortunately when he listens to the requests that circulate in the fashionable literary and photographic circles. In these cases we see him go against his own nature, which is simple and human, to bring himself to a calligraphic design. (See the photos of *Scanno*, all burned out except for a few, in a style aimed at exalting the characters of a small town environment)."[30]

Sandro Genovali wrote: "In reality, also to us it seems that Giacomelli in Scanno, except in a few moments, hasn't achieved the equilibrium between figurative values and fidelity to the human documentation that constitute sthe photographic 'specific.'"[31]

Antonella Russo sustained: "Therefore, we must refer to the authoritative reading of John Szarkowski (then director of the photography department of the Museum of Modern Art in New York) and to that of the Italian historian Carlo Arturo Quintavalle, to find a more just evaluation that fundamentally gives credit to the photographer from le Marche for his absolutely original investigation in the *Scanno* series."[32]

And still, the entire *Scanno* series is characterized by a plan that links the spaces to the sequence of images. Giacomelli has balanced the objects with the voids, reconstructed planes of vision, suspended in the void of memory these extraordinary personages; connected heaven and earth with long stripped trees, modulated the harmony of the rhythm, accentuated the contrasts of the tones and surrounded the tracts with effects of grazing light. This unreal light negates the superfluousness of the subject and gives strength and form to a poetic image which is less descriptive and realistic. The emotion of a fragment which wells up from deep emotions, gets frozen in time by Giacomelli at just the right moment to stop "...the pictorial (two-dimensional) significance of the action unfolding in the deep stage before his lens."[33] Although transcending reality, Giacomelli doesn't deny the function of the truth which is the strength of photography. While exploring the reality of Scanno which is emotion and memory, he offers the transparency of the photographic medium which for the cultural-historic archives records and witnesses those places lost to memory, revisited and elevated to the dignity of a monument to the past, through the filter of the poetic interior of Giacomelli. Therefore to photograph is a way to transmit states of mind and sensations, along with the facts that record reality and that witness social culture. Photographs introduce us to the poetry of existence, and try to measure us against the great contradictions that surface in their images, in the knowledge of the moment to understand and to live. Giacomelli transforms this ordinariness into a magical dimension, offering his reality to perpetuate his memory. Scanno appears and will appear in that way, stripped of those specific reference points whose presence could decrease the attention and comprehension of this enchanted saga, animated by old men and old women who are not closed within the anguish of a rest home, but are free in the space of their solemn dignity, on the stage of life, angels of the beautiful dream of Scanno, from the background with the old folks in the square, to the foreground with two gossipy old women, surprised by the camera, to the images of life that goes on in this enchanted town with an ancient heart. The sudden appearance of the boy, at the center of the highs and lows of the image, the peak of the line of vision, which is an allusion to the life that continues in the course of the seasons and the countryside rituals, between the mysterious signs of the organic abstraction and the reassuring presence, in the foreground of the dynamic diagonal that sweetly descends the slope.

Io non ho mani che mi accarezzino il volto, 1961-1963. The little priests

Motivated by his intimate research and the poem *Io non ho mani che mi accarezzino il viso* [*I don't have hands that caress my face*] by Father David Turoldo, Mario Giacomelli came in contact with the environment of the Vescovile Seminary of Senigallia. After the first year of getting used to the place and the seminarians, which served to elaborate his

riandare alla memoria, nella luce irreale del ricordo su cui innestare la presa diretta tra l'interno e l'esterno della visione. Non ha bisogno di improvvisare Giacomelli perché quella è la condizione agognata la memoria antica, lo spazio vitale per la sua sensibile creatività. La critica è divisa; Giuseppe Turroni, grande amico ed estimatore di Giacomelli, a proposito di *Scanno* – "sacrario della retorica del Sud" – scriverà: "Sbaglieremmo se dicessimo che non ha eseguito foto originali. Per originali lo erano, e come! La stampa bruciata, quelle chiazze di donne vestite di nero sullo sfondo di muri che si indovinano ma non si vedono, giochi di bambini su scale inesistenti. Era un clima quasi da favola. Ma non magico, non sognato. Poiché i paesaggi mostravano un *quid* che vibrava, queste foto sono soltanto originali e raffinate, e basta. Sono polemiche perché rinnegano, in un clima grafico, la pesante e cupa retorica meridionale dei fotografi che vanno a frotte nel sud con l'intenzione di fare chissà che. Ma non sono fotografie degne delle precedenti di Giacomelli. 'Le ho sentite così', ci ha detto Giacomelli. Può darsi. Però queste foto non parlano a noi in termini chiari e concreti, in termini realistici, e neppure in termini di favola, o di poesia, o di sogni. Sono solamente decorative e pregevoli".[29]

Piero Raccanicchi scrive: "(...) Giacomelli, infatti riesce a dare il meglio di sé quando rimane coerente alla sua personalità; si disunisce, purtroppo, quando richiama alcune delle sollecitazioni che circolano nella cultura di piano della letteratura e della fotografia più in voga. In questi casi, lo vediamo andare contro la sua stessa natura, che è semplice ed umana, per portarsi sul terreno degli schemi calligrafici (vedi le foto di *Scanno*, tutte bruciate, salvo poche eccezioni, nel virtuosismo di una grafica volta ad esaltare i caratteri di un ambiente paesano)".[30]

Sandro Genovali scrive: "In verità, anche a noi sembra che Giacomelli, fuorché in alcuni momenti, non abbia raggiunto a Scanno l'equilibrio fra valori figurativi e fedeltà al documento umano, che costituisce lo 'specifico' fotografico".[31] Sostiene Antonella Russo: "Bisognerà quindi rifarsi all'autorevole lettura di John Szarkowski (allora direttore del dipartimento di Fotografia del Museo d'Arte Moderna di New York, n.d.a.) e a quelle dello storico Arturo Carlo Quintavalle qui nel nostro paese, per trovare una valutazione più equa che dia fondamentalmente credito al fotografo marchigiano per la ricerca compositiva assolutamente originale della serie *Scanno*".[32]

Eppure tutta la serie di *Scanno* è improntata su una progettualità che lega gli spazi alla successione delle immagini. Giacomelli ha bilanciato i vuoti e i pieni, ricostruito piani di visione; sospeso nel vuoto del ricordo questi straordinari personaggi; legato con lunghi alberi scarni il cielo e la terra; modulato l'armonia del ritmo; accentuato i contrasti dei toni e contornato i tratti con effetti di luce radente. Questa forte luce irreale annulla il superfluo della materia per dar forza e forma ad un'immagine poetica meno descrittiva e realistica. L'emozione di un frammento, scaturita dal profondo trasporto emotivo, viene da Giacomelli bloccata nell'attimo fuggente, il momento giusto per fermare il "significato pittorico (bidimensionale) dell'azione che si svolge nel palcoscenico profondo dinnanzi alla lente".[33]

Giacomelli pur trascendendo la realtà non annulla la funzione di verità che è la forza della fotografia. Mentre esplora la realtà di Scanno che è emozione e ricordo, ripropone la trasparenza del mezzo che registra e testimonia per l'archivio della cultura storica quei luoghi persi della memoria, rivisitati e elevati alla dignità del monumento del ricordo, dal filtro della poetica interiore di Giacomelli. Dunque fotografare è un modo per riuscire a trasmettere, insieme ai fatti che sono impegni di realtà e di testimonianza di cultura sociale, stati d'animo e sensazioni. Una fotografia che ci introduce alla sua poesia dell'esistenza; un tentativo di misurarsi con le grandi contraddizioni che affiorano dalle sue immagini, nella coscienza dei momenti per capire e per vivere.

Giacomelli trasforma questo quotidiano in una dimensione magica proponendo la sua realtà per perpetuarne il ricordo. Scanno è così che appare e apparirà, spogliata da quei specifici referenti, la cui presenza potrebbe rallentare l'attenzione e la comprensione di questa saga incantata, animata da vecchini e vecchine, che non sono chiusi nell'angoscia dell'ospizio, ma liberi nello spazio della loro solenne dignità, nel proscenio della vita, angeli del buon sogno di Scanno. Dallo sfondo dei vecchi in piazza, con il primo piano delle due comari, sorprese dalla ripresa, alle

ideas and thoughts, and to habituate the young priests to the camera, one snowy day Giacomelli felt that the moment to shoot had finally arrived which would give form and image to his ideas and his inner thoughts. He photographed at low speed to get out of focus, slowed images, using the flash to construct the whites and nullify any impediments to the aesthetic base of the composition. The blacks of the priest's habits are open to leave the details to the imagination and the deformation of the long pose together with the angle of the shot places the young priests in an unreal space, without limits or reference points, like fragile suspended balloons.

The photographs of the little priests in a circle would bring him notoriety from the international public. In others of the series, he chose an arbor or a cement wall from the nearby farmhouse as a backdrop, and he brought the little priests a cat, a soccer ball, and a bicycle to focus on their young age, and to catch them in free moments of playing games, of intimacy with the land and of happy thoughtlessness as when they secretly lit up a cigarette or "played the wiseguys for the girls from the camp" as Giacomelli put it.

Giacomelli stops time in the seminary and in these magical and dissolving images evokes the dimension of memory.

"If I've ever cried it was at Lourdes for an epileptic girl, but when I look at the seminarians, the waiting rooms... I remember the father that looks at his son and cries, and I cried too... it's probably because it reminds me of my sister in the orphanage. There are so many things from my infancy that now count much more than they did before, when I couldn't grasp them or fully understand them..."[34]

"The idea is always of Clair between *Entr'acte* and *Le Million*, the idea is, through a reduction of the greys and the surrounding forms, to reconstruct a cut-out block of forms that have no kinship in the photographic tradition, if not at the point where they touch the tradition of seventeenth century *silhouettes*, and therefore the earliest Talbotypes made by contact. Once again the images that Giacomelli makes about are confirmed by history..."[35]

Through the essential graphic base of the images which are sweetened by the pregnancy of the game, Giacomelli expresses a profound solitude and rancor for the adolescence which the time of memory for a moment exaggerates and transforms into an enchantment of forms.

La buona terra, 1964-1966. The return to Mother

Senigallia is a small city on the Adriatic Sea which aside from its tourist appeal with sweet hills coming down to the water, and its commercial economy, boasts a solid farming tradition. Mario Giacomelli's family are not farmers, his grandparents were, though he never knew them and as Giacomelli affirms: "I'm not the son of my grandmother, there's a generation in between, I am far from their customs yet at the same time close to my roots."[36]

In 1965 when Giacomelli was forty, he felt the overpowering call of the land, the call to return to his roots. A big farm house in the outskirts of Senigallia attracted him. It was inhabited by a large patriarchal family about which he remembers: "The children didn't sit down at the table until the grandfather sat down. This type of education which they received developed their attention and sensibility to understand the sense of things from an early age."[37]

He came into contact with this family, and for three years followed them in their work and in their play using the spare time he could steal from his typography job to socialize with them, to habituate them to the camera, to know and to understand their environment.

"In the beginning I looked at the big white house because it interested me graphically, then I felt the emotion of the land inside myself; I too am, and will return into the land, into the womb of the Mother. I saw the signs, the substance, the light, the shadow and therefore the forms of my inner thoughts."[38]

Once again, it is not the event that he wants to represent but the emotions that he feels behind the event.

Giacomelli therefore was not motivated in this series by a search for rigorous compositions or the typical physiognomies of the people that populated the rural territory, nor by the organization of work of the farming world. He was not interested in immersing himself in cultural anthropological research. It was a return to Mother earth, to a

immagini della vita che trascorre in questo paese incantato dal cuore antico. Improvvisa l'apparizione del ragazzo, al centro degli alti e bassi dell'immagine, picco del tracciato visivo, quale allusiva metafora della vita che cambia, nel trascorrere dei cicli delle stagioni e della ritualità contadina, tra i segni misteriosi dell'astrazione organica e delle rassicuranti presenze che scendono dolcemente la china, in primo piano sulla diagonale dinamica.

Io non ho mani che mi accarezzino il volto, 1961-1963. I pretini

Mario Giacomelli entra in contatto con l'ambiente del Seminario Vescovile di Senigallia, motivato dalla sua intima ricerca e dalla poesia di padre David Turoldo *Io non ho mani che mi accarezzino il volto.* Dopo il primo anno di ambientazione e di contatto con i seminaristi, servitogli per elaborare idee e pensieri e per abituare questi giovani pretini alla ripresa fotografica, in una giornata di neve Giacomelli sente che era arrivato il momento dello scatto che avrebbe finalmente dato forma ed immagine alle sue idee e al suo pensiero interiore. Fotografa con bassa velocità per ottenere immagini sfocate e rallentate, usando il lampeggiatore per costruire i bianchi ed annullare ogni impedimento all'impianto estetico della composizione. I neri delle tonache sono aperti per lasciare gli ultimi spazi all'immaginazione e la deformazione della lunga posa, unita alla particolare angolazione della ripresa, colloca i pretini in uno spazio irreale, senza limiti e riferimenti, come fragili palloncini sospesi. Le fotografie dei pretini in circolo lo porteranno alla notorietà del grosso pubblico internazionale. Nelle altre della serie, sceglie come fondale il pergolato o il muro senza intonaco della casa colonica vicina e porta fra loro il gatto, il pallone, la bicicletta per mettere a fuoco la loro età giovanile e riprenderli nei momenti liberatori del gioco, di intimità terrena, di gaia spensieratezza come quando di nascosto si accendono una sigaretta o "fanno gli spiritosi per le ragazze della colonia", come annotava Giacomelli. Giacomelli ferma il tempo del seminario e evoca in

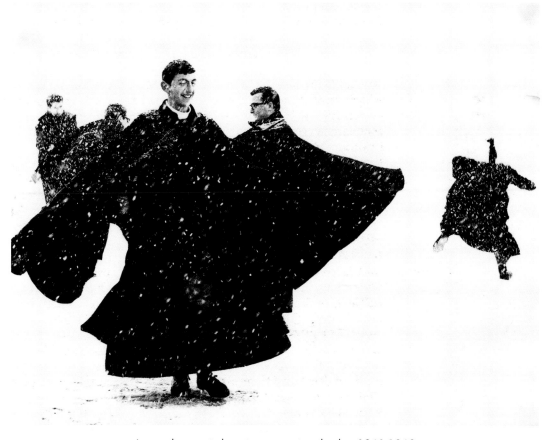

Io non ho mani che mi accarezzino il volto, 1961-1963

dimension in which man has a direct and privileged relation with nature, where space is articulated and distributed according to farming cycles, where men are bound to the rhythm of work and to the rituals that celebrate the fertility of the land, from the plowing to the sowing, from the reaping to the threshing, from the grape harvesting to the butchering of the hogs. The series records the phases of preparation for events and develops the poetry of the good earth which Giacomelli internalizes in his photos by a slowing down which highlights the measured gestures which are the fate of the farmer who is accustomed to few emotional outbursts. The protagonists of this Giacomelli's new space, being accustomed to his presence, didn't change their rhythms nor their breaks from work. The more curious children were attracted and pleased by the pose. A kind of mutual detachment pervaded both author and actors, each knowing his role, integrated with the others as if they had to repeat a precise ritual. Giacomelli documented and then burned, burned and then documented this time which is by now gone, this time which is so contagious in its calm solitude. They are images of epochal seren-ity which embrace and interweave entire generations, the old people, the married couples and the children, into the serenity of the game.

The image of the bride is significant, caught in her matrimonial march, preceded by the patriarchs, and with two children behind that hold up her white train that elongates the indifferent space, while close up and to the right two barely visible old men dressed up for the occasion intently play bocce in the farmyard.

"We find ourselves in front of a country world, where cars still haven't invaded, predominated by the presence of man in a personal and continuous relationship with the land, by the animals and the farm implements, that come alive in his hands... It is a various and articulated human presence, composed of men and women, children and teenagers, adults and old people involved in an existence where the rest periods alternate with the duties of work and the games of the children insert themselves harmoniously in the labor of the adults, sometimes assuming the rhythm of a dance under the attentive and kindly gaze of the old folks in a continuous combination that becomes a

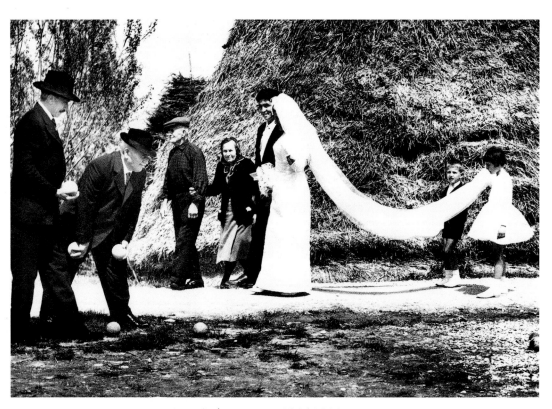

La buona terra, 1964-1966

queste immagini magiche e vananti, la dimensione della memoria. "Non ho mai pianto se non a Lourdes per una ragazzina epilettica, ma quando guardo i seminaristi, le sale d'aspetto... mi ricordo il padre che guarda il figlio e piange e ho pianto anch'io... sarà perché mi ricorda mia sorella all'orfanotrofio. Ci sono tante cose della mia infanzia che contano molto più di prima, quando non riuscivo ad afferrarle e a capirle pienamente".[34]

"L'idea è sempre di Clair tra *Entr'acte* e *Le Million*, l'idea è quella di ricostruire, attraverso la riduzione dei grigi e delle forme a contorno, un blocco di forme ritagliate che

non ha parentele all'interno della tradizione fotografica se non nel punto in cui questa si congiunge alla tradizione settecentesca delle *silhouettes*, e dunque al momento dei primissimi talbotipi ottenuti per contatto. Ancora una volta Giacomelli invera nella storia il senso delle immagini che viene costruendo".[35] Attraverso l'essenziale impianto grafico delle immagini addolcite dalla pregnanza ludica, Giacomelli esprime un profondo sentimento di solitudine e di rancore per l'adolescenza segnata che il tempo del ricordo per un attimo esaspera e trasforma nell'incanto delle forme.

La buona terra, 1964-1966. Il ritorno alla Madre

Senigallia è una cittadina sull'Adriatico che oltre all'attrattiva turistica ed un'economia commerciale, con le sue dolci colline a ridosso del mare, vanta una solida tradizione contadina. La famiglia di Mario Giacomelli non è contadina, lo erano i nonni, mai conosciuti e come afferma Giacomelli: "Non sono figlio di mia nonna, c'è un passaggio generazionale, sono lontano dalle loro abitudini ma vicino allo stesso tempo alle mie radici".[36] Giacomelli, che nel 1965 ha quarant'anni, sente prepotente il richiamo alla terra, il ritorno alle origini. Lo attrae una grande casa colonica nei dintorni di Senigallia, abitata da una famiglia numerosa a guida patriarcale della quale ricorda: "I bambini non si mettevano seduti a tavola finché non si metteva seduto il nonno. Questa forma di rispetto e il tipo di educazione che ricevevano sviluppava l'attenzione e la sensibilità nel capire il senso delle cose, fin dalla tenera età".[37] Entra in contatto con questa famiglia per tre anni, seguendoli nel lavoro e nelle feste utilizzando i ritagli di tempo rubati alla sua professione di tipografo, per socializzare con loro, abituarli alla ripresa, conoscere e capire il loro ambiente. "All'inizio guardavo la grande casa bianca perché mi interessava graficamente, poi ho sentito l'emozione della terra dentro me; anche io sono e ritornerò nella terra, nel ventre della Madre. Ho visto i segni, la materia, la luce, le ombre e quindi le forme del mio pensiero interiore".[38] Ancora una volta non è l'avvenimento che vuole rappresentare ma le emozioni che prova dietro questo avvenimento. Giacomelli non era quindi motivato in questa serie dalla ricerca di rigorose inquadrature o dalle caratteristiche dei tipi che popolano il territorio rurale né dall'organizzazio-

ne del lavoro del mondo contadino. Non gli interessa addentrarsi in un'indagine di antropologia culturale. È un ritorno alla Madre terra, una dimensione in cui l'uomo ha un rapporto diretto e privilegiato con la natura, con l'articolazione dello spazio, distribuito sui cicli contadini, legati al tempo del lavoro e ai rituali con cui si celebra la fecondità della terra; dalla aratura alla semina, dalla mietitura alla trebbiatura, dalla vendemmia all'uccisione del maiale. La sequenza registra le fasi della preparazione al compiersi degli eventi e sviluppa la poesia della buona terra che Giacomelli interiorizza nella ripresa degli eventi stessi, con un rallentamento che evidenzia la gestualità misurata, parca del contadino avvezzo a poche esternazioni. I protagonisti di questo nuovo spazio della misura di Giacomelli, abituati alla sua presenza, non modificano i loro ritmi né le pause lavorative. I bimbi più curiosi sono attratti e compiaciuti dalla posa. Una specie di estraniamento pervade autore e attori, ognuno consapevole del proprio ruolo, integrato con gli altri come se si dovesse ripetere un preciso rituale. Giacomelli documenta e poi brucia, brucia e documenta questo tempo ormai passato, così contagioso nella sua pacata solitudine. Sono immagini di serenità epocale che abbracciano e intrecciano intere generazioni; gli anziani, gli sposi e i bimbi nella serenità del gioco.
È significativa l'immagine della sposa, ripresa nel suo incedere, appena preceduta dai patriarchi, e dietro due bimbi sorreggono il manto bianco che allunga questo spazio indifferente mentre a destra, in un primo piano appena accennato, due anziani agghindati a festa, sono intenti, sull'aia, al gioco delle bocce. "Ci troviamo di fronte ad un mondo conta-

symbol of the flow of life."[39]

"This particular mode of narration corresponds to Giacomelli's need to project the existence of these farmers into the past, while he can't conversely project them into the future. The reason is simply that in the future these will no longer be the existences which represent a social-historic being, that is, the farmers, such as they are configured in centuries of history...".[40]

In Giacomelli there are not the same political tensions or even less the purposes which activated the photographers of the Farm Security Administration in their sociological photographic research in the countryside on the American farmers in the Great Depression, nor the direct photographic compositions of Paul Strand when in 1955 he represented the Italian town Luzzara in images. Sometimes the critics concentrate on influences that are cultural rather than stylistic. It could well be that with different expressive modes and a different photographic language, Giacomelli would have marched in the same direction and would have been morally and culturally similar to Walker Evans.

The reality is that all modern photography is characterized by reportage and by images with a social conscience with the purpose of communication, for the most part, subjective. Whereas Giacomelli, while adopting a documentary style, has a decidedly expressive and strongly interior vision, therefore it's a very "private" vision in the instance of the farmer's world and more generally, about life. This characteristic derives from his poetic vein, from his lyric intuition and from this unique emotive sensibility which permits him to migrate through the vastness of his fantastic worlds and manifest through images the form he has inside, through exclusive recognizable signs. Giacomelli's photographic narratives borrow the documentary style but the connection between the sequence of the images is never completely casual or synchronized but rather tied together by the shape of his inner thought.

Mario Giacomelli concludes: "The big house is still there, it's no longer a farm house but a civil dwelling. The patriarchal family has divided; each has gone his own way. The attachment of before is no longer. Sometimes progress is regress."[41]

Caroline Branson, 1971-1973, from Spoon River Anthology *by Edgar Lee Masters.*
Loving abundance

Mario Giacomelli realized this series in alternating phases over three years. He tells a fantastic love story of two lovers, which is a bit crazy, even if the human ending is outright painful though less tragic than the poem of E. Lee Masters.

Giacomelli participated intensely, photographing the memory of love, exalting and charging the strong emotions with expressive images, crammed full of affectionate density.

They are magical images, unrepeatable moments where the protagonists are shot with a superimposition of layers to reinforce the dimension of memory.

The use of out of focus and grainy images accentuate the omnipresence of nature that intervenes and participates as accomplice with its universal potency in this amorous saga, and it seems that it is consumed in the intensity of the fragment.

Giacomelli uses double exposure as if with the two clicks of the shutter he wanted to shoot a part of reality and a part of poetry, with the astounding result that nature became idealized to the point that the branches

which bend down to caress the two lovers or the flower pattern on the fabric of the woman's dress are the important constitutional passages of the images.

They are visions of freedom in which the images overcome the allusive presence/absence of the photographic medium, to recall in us with the intensity of memory the metaphorical sensations of the country in the hot days of the summer.

It is the story of an infinite love, perhaps autobiographical, characterized by graphic accents, with the symbolic superimposition of organic elements that emphasize this impossible love in the intensity of the cosmic night, in the darkness of memory, in the knowledge of the end of the world.

"The ending turns out illuminating, like in an Ansel Adams, corroded by time: the symbol of rebirth, a planet-seed appears in the world, and life goes on", Giacomelli explains, "and thus the intimate contradiction is resolved."[42]

Caroline Branson, a lyrical piece from the successful *Spoon River* series by the American poet Edgar Lee Masters, supplied the inspiration for Mario Giacomelli's most re-

dino dove non hanno ancora fatto irruzione le macchine, dove è predominante la presenza dell'uomo in un rapporto continuo e personale con la terra, gli animali e gli attrezzi, che prendono vita fra le sue mani (...). Si tratta di una presenza umana quanto mai varia ed articolata, fatta di uomini e donne, bambini e giovani, adulti ed anziani coinvolti in un'esistenza dove le pause di riposo si alternano con gli impegni di lavoro e lo stesso gioco dei bambini s'inserisce armonicamente nella fatica dei grandi, assumendo a volte i ritmi del balletto sotto lo sguardo vigile e bonario dei vecchi in un accostamento continuo che diventa simbolo del fluire stesso della vita".[39]

"Questa particolare modalità della narrazione corrisponde d'altra parte alla necessità che ha Giacomelli di proiettare l'esistenza di questi contadini nel passato, mentre non ha possibilità inversa che la proiezione avvenga nel futuro. E il motivo è semplicemente che nel futuro queste non saranno più le esistenze tuttora rappresentative di un essere storico-sociale, quello del contadino, così come è configurato in secoli di storia...".[40]

Non c'è in Giacomelli la stessa tensione politica né tantomeno i fini che animarono i fotografi dalla Farm Security Administration nella loro immane indagine sociologica sulle campagne e sui *farmers* americani negli anni della grande crisi né le dirette composizioni fotografiche di Paul Strand quando proponeva in immagini un paese italiano, Luzzara,

nel 1955. A volte la critica si richiama ad influenze che, piuttosto che stilistiche, sono di affinità culturale. Può essere che Giacomelli con diversi modi espressivi e linguistici, abbia marciato nella stessa direzione e abbia avuto delle affinità morali e culturali con Walker Evans. La realtà è che tutta la fotografia moderna è caratterizzata dalla scuola di reportage e da immagini di impegno sociale con una visione comunicativa, prevalentemente soggettiva. Giacomelli pur adottando uno stile documentario, ha una visione decisamente espressiva e fortemente interiore, quindi molto "privata" del mondo contadino nella fattispecie e più in generale della vita. Questa caratteristica gli deriva dalla sua vena poetica, dalla sua intuizione lirica e da questa particolare sensibilità emotiva che gli permette di trasmigrare nella vastità dei suoi mondi fantastici ed esternare nelle immagini la forma che ha dentro, attraverso esclusivi segni di riconoscimento. I racconti fotografici di Giacomelli prendono a prestito lo stile documentario ma la connessione e la successione delle immagini non sono mai *tout court* casuali o sincronici ma legati dalla forma del pensiero interiore.

È Mario Giacomelli che conclude: "La grande casa c'è ancora, non è più colonica ma civile. La famiglia patriarcale si è divisa, ognuno è andato per conto proprio. Non c'è più l'attaccamento di prima. A volte il progresso è regresso".[41]

Caroline Branson 1971-1973 da Spoon River Anthology *di Edgar Lee Masters.*
Ridondanza amorosa

Mario Giacomelli realizza questa serie seguendo a fasi alterne per tre anni, due innamorati e raccontare questa fantastica storia dell'amore *fou* anche se il finale umano sarà pur doloroso, meno tragico della poesia di E. Lee Masters.

Giacomelli partecipa intensamente, fotografando il ricordo dell'amore, esaltando e caricando le forti emozioni con immagini espressive, ridondanti di densità affettiva. Sono attimi magici, momenti irripetibili dove i protagonisti sono ripresi nella sovrapposizione degli strati per rafforzare la dimensione della memoria. L'introduzione dello sfocato e dello sgranato accentua la coopresenza della natura che interviene complice e partecipe in questa saga amorosa con la sua potenza universale che, come appare, già si consuma nell'intensità del frammento. La doppia esposizione avviene in macchina come

se con i due scatti Giacomelli volesse riprendere una parte di realtà e una parte di poesia, con il risultato stupefacente che la natura viene idealizzata al punto che i rami che scendono per accarezzare i due amanti o i fiori che disegnano il tessuto della veste della donna, sono i tratti significativi e costitutivi dell'immagine. Sono visioni di libertà in cui le immagini superano le allusive presenze/assenze del mezzo fotografico, per rinviarci con l'intensità del ricordo, a traslate sensazioni percettive della campagna nelle calde giornate d'estate. Dunque una storia d'amore infinita, forse autobiografica, caratterizzata dall'accentuazione grafica; lunghi segni nella sovrapposizione di elementi organici che sottolineano questo amore impossibile, nell'intensità della notte cosmica, nel buio dei ricordi, nella consapevolezza della tragedia terrena.

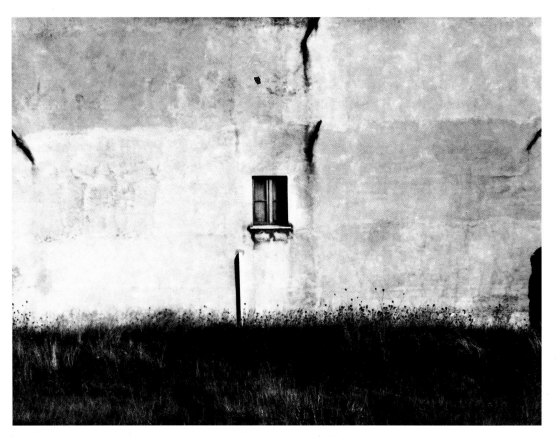

Caroline Branson da Spoon River Anthology, 1971-1973

cent investigation: a choice made not at all by chance. As we said above Giacomelli's photography often aims at catching timeless situations; well, Master's poem, which tells the story of two lover-suicides, sings about the "enraptured ecstasy of the flesh"... where there is neither time nor space..."[43]

"Subtle graphic elements and large stains, dissolves and illuminations, high tones and low tones, close ups and long shots, distortions, diffuse or dazzling luminescences, marks which are light and profound, full-bodied and protruding on the same negative, clean cuts and swirly cuts, bursts of wind and flights of shadow between the skies and the earth which sometimes make for archaic backdrops, all live together on the same negative. The story of love develops in nostalgic memory following a com-

pletely interior logic until it comes to a head in the last image of the sequence with the full moon on plowed fields— the same feeling as in the first verses of Edgar Lee Masters' epitaph."[44]

"Among the many dramatic epitaphs written in the first person by Lee Masters on the gravestones of the little cemetery on the hill, that of Caroline Branson in its general tone, in the tone of its language is one of the least explicit. Or it is one of the epitaphs most abandoned to the freedom of an emotional flow which is preoccupied only partly with giving pertinent information, it is indifferent to immediate clarification and the importance of facts which, if necessary, are given in intermittent flashes, instead respecting those suspensions of logic imposed by an emotion which is still alive and painful."[45]

Mario Giacomelli, 1990-1995. The poetry of happiness

Giacomelli was never a prisoner of his personality because he never set any limits on his internal search, always testing himself. Therefore every shot is a visual fragment of

his inner life, of his emotions and imagination with which he challenges the dominion of the rational.

The main characteristics of Mario Giaco-

"Il finale appare illuminante, come in un Ansel Adams, corroso dal tempo: il segno della rinascita, un pianeta-seme appare sul mondo, è la vita che continua, spiega Giacomelli e risolve così la propria intima contraddizione".[42] "*Caroline Branson*, una lirica tratta dalla fortunatissima serie di *Spoon River* del poeta statunitense Edgar Lee Masters, è servita a fornire la traccia per la più recente ricerca di Mario Giacomelli. Una scelta nient'affatto casuale. Dicevamo altrove che la fotografia di Giacomelli è spesso volta a cogliere situazioni atemporali: ebbene, la poesia di Masters, che racconta la vicenda di due amanti-suicidi, canta 'la rapita estasi della carne'... dove non c'è il tempo né lo spazio...".[43]

"Grafismi sottili e macchie espansive, dissolvenze e irradiazioni, toni alti e toni bassi, primi piani e campi lunghi, distorsioni, luminescenze effuse o abbacinanti, segni leggeri e profondi, corposi e aggettanti sullo stesso negativo, tagli netti e vortici, colpi di vento e fughe d'ombra tra cieli e terre che fanno a volte da fondali arcaici, convivono sullo stesso negativo. La storia d'amore si sviluppa nella memoria nostalgica, seguendo una sua logica tutta interiore, sino a condensare nell'ultima immagine della sequenza, il plenilunio su una terra arata, il senso stesso dei primi versi dell'epitaffio di Edgar Lee Masters".[44]

"Fra i tanti drammatici epitaffi in prima persona disseminati da Lee Masters sulle lapidi del piccolo cimitero sulla collina, quello di Caroline Branson è per impostazione narrativa, per tono e linguaggio, uno dei meno scoperti; ovvero uno dei più abbandonati alla libertà di un flusso emotivo preoccupato solo in parte di fornire informazioni circoscritte, indifferente al chiarimento immediato e alla consequenzialità dei fatti; che caso mai si danno come bagliori, a intermittenza, con rispetto di quelle sospensioni 'logiche' imposte da un'emozione ancora viva e dolente".[45]

Mario Giacomelli, 1990-1995. La poesia della felicità

Giacomelli non è mai stato prigioniero del suo personaggio perché non ha mai posto limiti alla ricerca interiore, ponendosi continuamente in discussione. Ogni scatto è quindi un frammento visivo della sua interiorità, della sua emozione e immaginazione con le quali sfida il dominio del razionale. Le caratteristiche principali dell'opera di Mario Giacomelli sono date dalla volontà di conoscere, dalla voglia di scoprire e dall'esigenza e capacità di rinnovarsi. Con la fotografia cerca di arrivare con umiltà e saggezza, al cuore delle cose e godere del dono meraviglioso della vita, attraverso la poesia della felicità. Questa direzione dinamica che ha intrapreso, unita a questo stupefacente movimento dell'animo, gli hanno permesso di rappresentare il nuovo della fotografia e di sfuggire ai processi di catalogazione. Questa sua continua produzione di complessi di opere, legata al filo conduttore della poesia, trova una chiave di lettura nella continuità del paesaggio. Questo territorio scarno, graffiato, dalle fantastiche geometrie, abbagliato dai bianchi bruciati e dai neri aperti, dimora dell'immaginario, con le sue piaghe, lacerazioni e graffi, diviene metafora dell'esistenza. La fotografia di Giacomelli nasce per sollevare obiezioni alla banalità e stupire la mente, e dare forma al pensiero compreso nello spazio poetico. Una fotografia pulita dal superfluo inanimato, un trattato di eloquenza estetica in cui i tratti, i segni, le macchie di luce, quali rimandi visivi delle intense pulsioni che lo percorrono, sono il linguaggio della sua poesia. "(...) Mi sembra necessario avanzare un'annotazione sulla persona e sull'arte che mi pare centrale perché riguarda il superamento di ogni limitazione storicistica dell'arte di Giacomelli: dico della compassione e della pietà, alimentate da una continua tensione di carattere religioso, mai entrato nella vasta bibliografia dell'artista: nella carnalità e nella terrestrità delle cose, proprio quando le immagini si fanno più struggenti per la amarezza che sembra esservi per via di un antico destino per incuria e indifferenza il nostro Giacomelli va a recuperare il senso più alto della vita ed una ragione ultima, escatologica di tutto l'essere".[46] La ricerca intrapresa da Mario Giacomelli va nella direzione di fornire alle immagini, nuovi significati del mondo, fotografato con gli occhi dell'anima e la cui realtà, nella forma, è quella dell'idea interiore del poeta. Sono immagini che raccontano della poesia dell'esistenza, della potenza dell'amore, dell'angoscia della vecchiaia, oltre l'elogio della pietà, come presa di coscienza sull'ineffabile leggerezza dell'essere. Nella cultura secolare è il grido di risoluzione dell'artista alla vita che, attraverso il meccanismo di sostegno del ricordo, pone l'uomo al centro del proprio destino. Le opere recenti

melli's work come from his willingness to know, from his desire to discover and from his need and capacity to renew himself. Through photography he tries with humility and wisdom to arrive at the heart of things and enjoy the marvelous gift of life through the poetry of happiness. This dynamic approach together with his astoundingly active soul have allowed him to represent what is new in photography and to escape the process of cataloguing. This continuous production of bodies of works, tied to the guide of poetry, finds its key to comprehension in the continuity of the voyage. This stripped and scratched territory of fantastic geometries, dazzled by burned whites and open blacks, resident of the imagination, with its sores and lacerations and scratches, becomes a metaphor for existence. Giacomelli's photography was born to criticize banality and to astound the mind, and to give form to thought including poetic thought. Photographs cleaned of inanimate superfluities, tracts of aesthetic eloquence in which the passages, the marks, the spots of light are like visual reference marks for the intense impulses that run throughout, these comprise the language of his poetry.

"It seems to me necessary to recognize the person and the art which for me are central because we're talking about the surpassing of every historical limit, by the art of Giacomelli. I'm talking about compassion and piety, fed by a continuous religious tension which never was part of the vast bibliography of artists, in their earthiness and fleshiness, and just when images are getting more ardent out of bitterness as if by force of an antique destiny to become negligent and indifferent, along comes our Giacomelli to recover the highest meaning of life and ultimate, eschatological purpose of all being".[46]
The work undertaken by Mario Giacomelli aims to supply the images with the other meanings of the photographed world, with the eyes of the soul and with the reality and the form that are the inner idea of the poet. They are images that recount the poetry of existence, from the power of love to the anguish of old age, beyond the eulogy of piety, as a pang of conscience for the unbearable lightness of being. In secular culture it is the artist's shout of resolution in life that through the sustaining mechanism of memory puts man at the center of his own destiny.
The recent works climb over earlier emotions, lacerating and uncontrollable vibrations that follow one another and are consumed in the flow of life— photographs like translations that search into the territory of language, to perceive the presence of the immortal thought of the poet. Before these new needs, Giacomelli doesn't try to provide answers but instead tries to produce questions and to analyze his thoughts. The sky is not a void but an entity, travelled by memory, which Giacomelli has inhabited and transformed with poetry, into a space and place of mystery, a photograph that renews the purposes of his existence. Just as the land is a witness of the resources of man who maps out lines and lives according to mysterious rhythms, Giacomelli with his photographs brings forth ideas, thoughts, language and his constructions. In his series based on a poem by M. Luzi *La notte lava la mente* [*The night washes the mind*], Giacomelli verifies the relations of consciousness, shifting the planes of interpretation in the images and planning a new visual itinerary. He uses informal images, images snatched from levels of motivation where the ghosts that are the poet's torment and ecstasy are formed, images of an internal language, ordered in blocks of space, bound in dual personalities by spots of light, fragments, lines and symbols that are provocations and reports of thought.
"In the imagination, the creative forces hide in the subconscious, a process that moves internally and in harmony with reality and the interior, to create new things and give them form. I find myself in this chaos analyzing the thoughts that weigh me down, and it authorizes me even more to believe in photography. Photographically, I feel, from the very first things I did, a 'realist'. I love images that document, like for example those of Capa, Cartier-Bresson, and Koudelka. A document for me should be interesting, it should be a gesture of big things that mark life, the tragedy of the world, the bizarre things that happen maybe only once. Not being able for various reasons to express myself as I would like, I thought to take another path where creativity is important, to give significance to the object of photography, to pose new questions, new interests, new drives, unrepeatable images of inner consciousness. Now two worlds live inside me: the real one and the imaginary one, the nature that speaks with one's inner self is quite different from that which is captured by the camera... Mine is a need to give form and to express everything that grows inside my mind."[47]

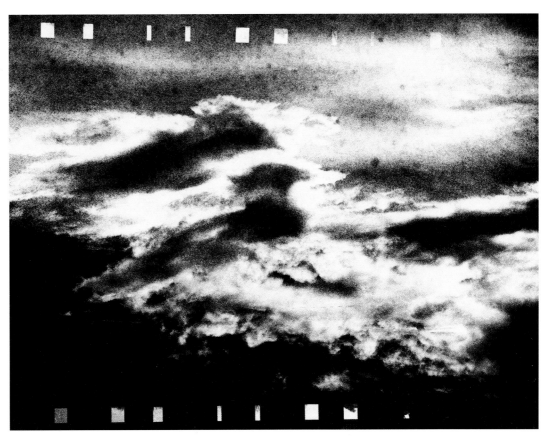

La notte lava la mente, 1994-1995

sono scavalcamenti di precedenti emozioni, vibrazioni laceranti e non controllabili, che si susseguono e si consumano nel fluire della vita. Fotografie come traduzione e ricerca dentro i territori del linguaggio, per percepire la presenza del pensiero immortale del vate. Giacomelli, di fronte a queste nuove esigenze, non cerca di fornire risposte ma produrre domande e analizzare i suoi pensieri. Il cielo non è una vuota presenza ma un'entità attraversata dalla memoria, che Giacomelli ha abitato e trasformato, con la poesia, in spazio e luogo di mistero. Una fotografia che rinnova i motivi della sua esistenza. Come la terra è testimonianza della risorsa dell'uomo che traccia segni, modula ritmi misteriosi, così con la fotografia Giacomelli porta in superficie l'idea, il pensiero, il linguaggio e le sue costruzioni. Nella serie tratta da una poesia di M. Luzi, *La notte lava la mente*, Giacomelli invera i rapporti di conoscenza, spostando i piani di lettura delle immagini e progettando un nuovo itinerario visivo. Immagini informali, carpite nei livelli motivazionali in cui si formano quei fantasmi che sono il tormento e l'estasi del poeta. Immagini del linguaggio interiore, ordinate da spazi modulari, legate a doppia identità da macchie di luce, frammenti, linee e segni che sono provocazioni e riporti del pensiero.

"Nell'immaginazione le forze creative nascono nel subconscio, un processo che si muove dentro, in armonia con la realtà e l'interiorità; creare cose nuove e portarle alla forma. Mi ritrovo in questo caos ad analizzare il pensiero che mi carica, mi autorizza a credere ancor di più nella fotografia. Fotograficamente mi sento, fin dalle prime cose fatte, un 'realista'. Amo immagini che documentano come quelle, ad esempio, di Capa, Cartier-Bresson, Koudelka. Il documento per me deve essere interessante, deve essere un gesto di cose grandi che segnano la vita, la tragedia del mondo, le cose fantastiche che accadono forse una sola volta. Non potendo esprimermi per diverse ragioni come vorrei, ho pensato di muovermi per altre strade dove è importante la creatività, dare nuovi significati all'oggetto fotografico, imporre nuove domande, nuovi interessi, nuove pulsioni, immagini irripetibili di conoscenza interiore. Due mondi ora vivono dentro di me: quello reale e quello fantastico, la natura che dialoga con l'interiorità è ben diversa da quella che riprende la macchina fotografica (...). Il mio è un bisogno di mettere in forma per esprimere tutto quello che cresce nella mia mente".[47]

[1] P. Raccanicchi, *Io non ho mani che mi accarezzino il volto*, "Popular Photography", 1964

[2] E. Carli (Editor), *Il reale immaginario di Mario Giacomelli*, Ed. II lavoro editoriale, 1988

[3] *Ibidem*

[4] E. Carli (Editor), *Le tre stagioni di Giuseppe Cavalli*, Comune di Senigallia, 1994

[5] *Il manifesto della Bussola*, in "Ferrania", May 1947

[6] R. Salbitani, *Fotografia artistica in Italia 1947-1960*, Ed. Progresso Fotografico, Milano

[7] E. Carli (Editor), *Il reale immaginario ...*, *op.cit.*

[8] E. Carli (Editor), *Le tre stagioni...*, *op.cit.*

[9] Catalogue of Sicof, cultural section, Milano, 1989

[10] I. Gianelli, A. Russo, *Mario Giacomelli*, catalogue of the exhibition, Rivoli, Museo d'Arte Contemporanea, Charta, Milano, 1992

[11] G. Bezzola, *Mario Giacomelli*, in "Ferrania", July 1958

[12] G. Turroni, *Giacomelli prima e seconda maniera*, in "Fotografia", May 1958

[13] E. Carli (Editor), *Il reale immaginario...*, *op.cit.*

[14] G. Turroni, catalogue of the one man show of Mario Giacomelli, Pescara, 1969

[15] A. Colombo, *Mario Giacomelli*, in "Progresso Fotografico", Oct. 1974

[16] Interview by Franco Brinati , in "Regione Marche", 1987

[17] S. Manbel, *Mario Giacomelli espone allo Studio 28 sulle Cimase del Club fotografico di Parigi*, February 1962

[18] A. C. Quintavalle, *Mario Giacomelli*, Feltrinelli, Milano, 1980

[19] P. Raccanicchi, *Io non ho mani...*, *op.cit.*

[20] E. Carli (a cura di), *Il reale immaginario..., op.cit.*

[21] E. Carli, *Mario Giacomelli. Fotografie 1953-1983,* catalogue of the anthological exhibition, Palazzo degli Anziani, Ancona, 1983

[22] E. Carli, *Mario Giacomelli. Spazi interiori*, Adriatica Ed., 1990

[23] Epicuro, *Lettera sulla felicità*, Millelire Stampa alternativa.

[24] E. Carli (Editor), *Mario Giacomelli. Spazi interiori*, *op.cit.*

[25] V. Volpini, catalogue of the exhibition, circolo ACLI, Centro Universitario di Urbino, 1990

[26] M. Lion, in "Verd'Europa", Firenze, 1988

[27] A. C. Quintavalle, *Mario Giacomelli*, *op.cit.*

[28] M. Vanon, in "Photo", no. 114, 1984

[29] G. Turroni, *Giacomelli prima...*, *op.cit.*

[30] P. Raccanicchi, *Io non ho mani che..., op.cit.*

[31] S. Genovali, *Giacomelli, un grande artista senigalliese,* in "Regione Marche", July 1970

[32] I. Gianelli, A. Russo, *Mario Giacomelli, op.cit.*

[33] J. Szarkowski, *Looking at Photographs. 100 Pictures from the Collection of Museum of Modern Art*, New York, 1973

[34] E. Carli, *Il reale immaginario ...*, *op.cit.*

[35] A. C. Quintavalle, *Mario Giacomelli*, *op.cit.*

[36] E. Carli, an interview with Giacomelli, 1995

[37] *Ibidem*

[38] *Ibidem*

[39] A. Pellegrino, in "Rocca", no. 15, settembre 1983

[40] F. Orsolini (and others), *Mario Giacomelli,* opera universitaria, Camerino, 1980.

[41] E. Carli, Interview with Mario Giacomelli, *op.cit.*

[42] A. C. Quintavalle, *Mario Giacomelli*, *op.cit.*

[43] A. Colombo, from "Progresso Fotografico", February 1975

[44] L. Carluccio, *Mario Giacomelli*, Grandi Fotografi, Ed. Fabbri, 1982

[45] R. Senesi, *Mario Giacomelli. Omaggio a Spoon River*, Ed. Motta, 1994

[46] V. Volpini, catalogue of the exhibition, ACLI, Circolo Univ. Urbino, 1990

[47] E. Carli (Editor), *Fotografia*, Adriatica ed., Ancona, 1990

[1] P. Raccanicchi, *Io non ho mani che mi accarezzino il volto*, Popular Photography, 1964

[2] E. Carli (a cura di), *Il reale immaginario di Mario Giacomelli*, Il Lavoro Editoriale, Ancona-Bologna, 1988

[3] *Ibidem*

[4] E. Carli (a cura di), *Le tre stagioni di Giuseppe Cavalli*, Comune di Senigallia, 1994

[5] *Il manifesto della Bussola*, in "Ferrania", maggio 1947

[6] R. Salbitani, *Fotografia artistica in Italia 1947-1960*, Ed. Progresso Fotografico, Milano, n.9, 1975

[7] E. Carli (a cura di), *Il reale immaginario ...*, cit.

[8] E. Carli (a cura di), *Le tre stagioni...*, cit.

[9] Catalogo del Sicof, sez. culturale, Milano, 1989

[10] I. Gianelli, A. Russo, *Mario Giacomelli*, catalogo della mostra, Castello di Rivoli, Museo d'Arte Contemporanea, Charta, Milano, 1992

[11] G. Bezzola, *Mario Giacomelli*, in "Ferrania", 1958

[12] G. Turroni, *Giacomelli prima e seconda maniera*, in "Fotografia", maggio 1958

[13] E. Carli (a cura di), *Il reale immaginario...*, cit.

[14] G. Turroni, catalogo della mostra personale di Mario Giacomelli, Pescara, 1969

[15] A. Colombo, *Mario Giacomelli*, in "Progresso Fotografico", ottobre 1974

[16] Intervista rilasciata a Franco Brinati e pubblicata in "Regione Marche", 1987

[17] S. Manbel, *Mario Giacomelli espone allo Studio 28 sulle Cimase del Club fotografico di Parigi*, febbraio 1962

[18] A. C. Quintavalle, *Mario Giacomelli*, Feltrinelli, 1980

[19] P. Raccanicchi, *Io non ho mani...*, cit.

[20] E. Carli (a cura di), *Il reale immaginario...*, cit.

[21] E. Carli, *Mario Giacomelli. Fotografie 1953-1983*, catalogo della mostra antologica, Palazzo degli Anziani, Ancona, 1983

[22] E. Carli, *Mario Giacomelli. Spazi interiori*, Adriatica Ed., 1990

[23] Epicuro, *Lettera sulla felicità*, Millelire Stampa alternativa.

[24] E. Carli (a cura di), *Mario Giacomelli. Spazi interiori*, cit.

[25] V. Volpini, catalogo della mostra al circolo ACLI, Centro Universitario di Urbino, 1990

[26] M. Lion, in "Verd'Europa", Firenze, 1988

[27] A. C. Quintavalle, *Mario Giacomelli*, cit.

[28] M. Vanon, in "Photo", n.114, 1984

[29] G. Turroni, *Giacomelli prima...*, cit.

[30] P. Raccanicchi, *Io non ho mani che...*, cit.

[31] S. Genovali, *Giacomelli, un grande artista senigalliese,* in "Regione Marche", luglio 1970

[32] I. Gianelli, A. Russo, *Mario Giacomelli,* cit.

[33] J. Szarkowski, *Looking at Photographs. 100 Pictures from the Collection of Museum of Modern Art*, New York, 1973

[34] E. Carli, *Il reale immaginario...*, cit.

[35] A. C. Quintavalle, *Mario Giacomelli*, cit.

[36] E. Carli, intervista con Giacomelli, 1995, inedita

[37] *Ibidem*

[38] *Ibidem*

[39] A. Pellegrino, in "Rocca", n.15, settembre 1983

[40] F. Orsolini (e altri), *Mario Giacomelli,* opera universitaria, Camerino 1980.

[41] E. Carli, intervista con Giacomelli, cit.

[42] A. C. Quintavalle, *Mario Giacomelli*, cit.

[43] A. Colombo, in "Progresso Fotografico", febbraio 1975

[44] L. Carluccio, *Mario Giacomelli*, Grandi Fotografi–Ed. Fabbri, 1982

[45] R. Senesi, *Mario Giacomelli. Omaggio a Spoon River*, Ed. Motta, 1994

[46] V. Volpini, catalogo della mostra, cit.

[47] E. Carli (a cura di), *Fotografia*, Adriatica ed., Ancona, 1990

A Rita
Neris
Simone
e Anna

Mario

Opere/Works

Le prime immagini
1952-1956; 1962; 1969

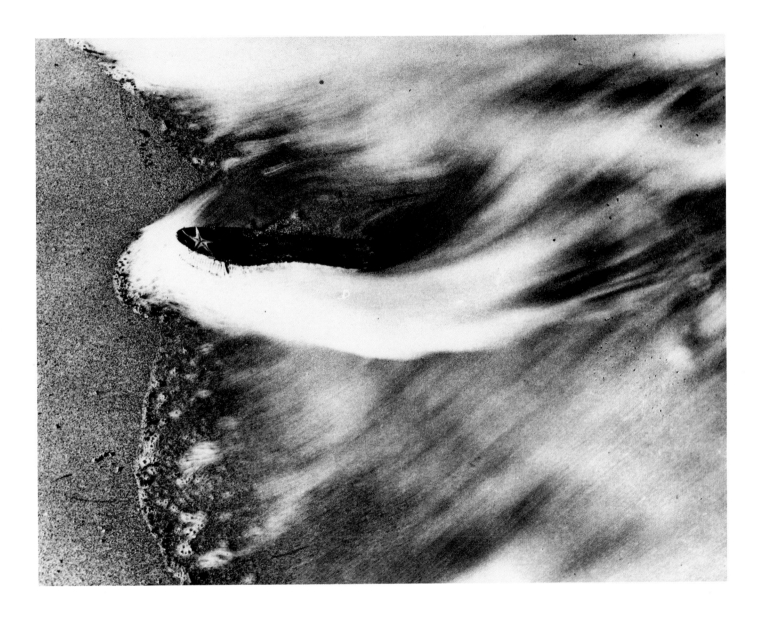

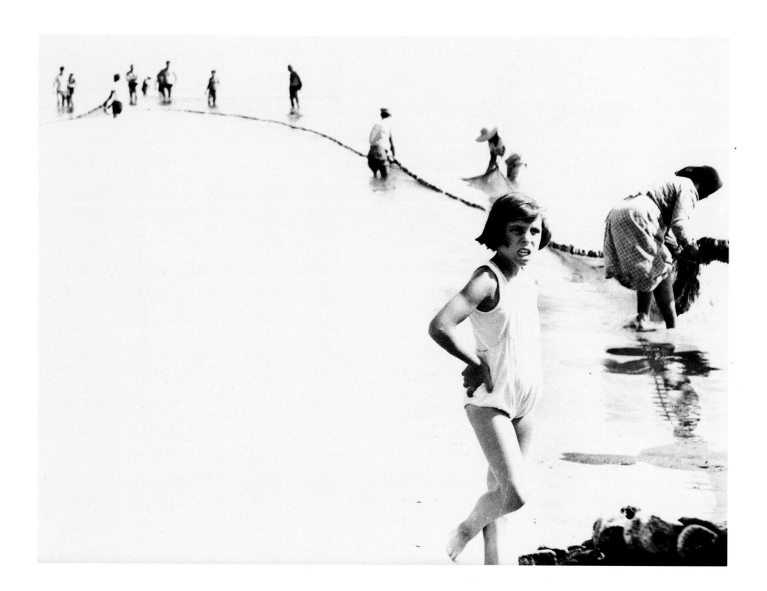

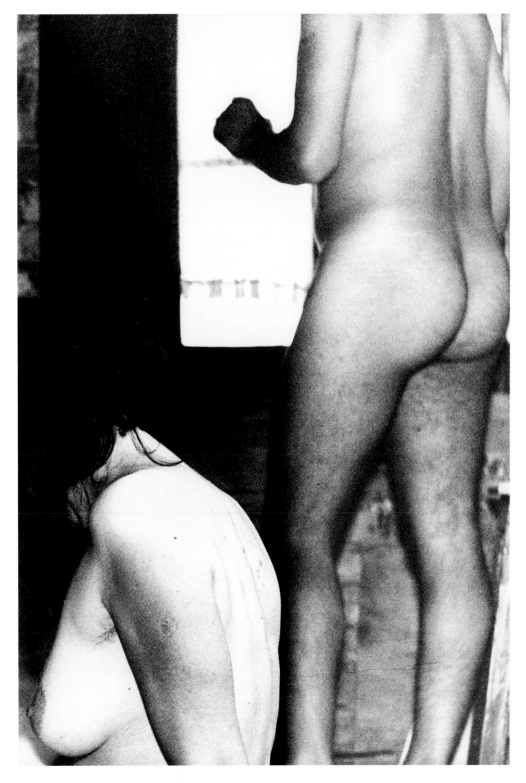

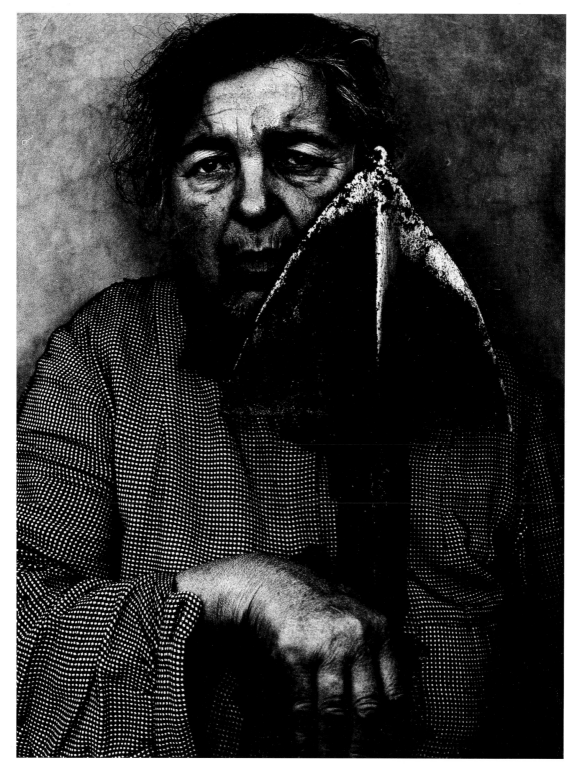

Natura viva con testine

1954-1956

Natura morta con mele

1954-1956

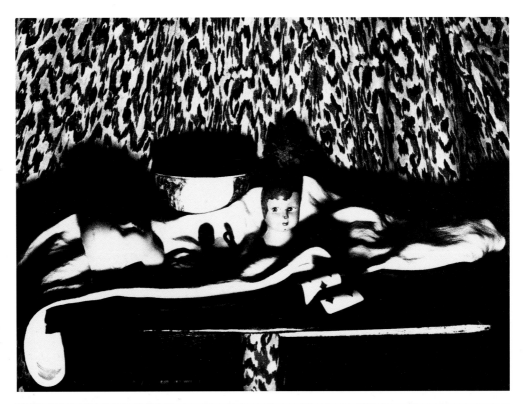

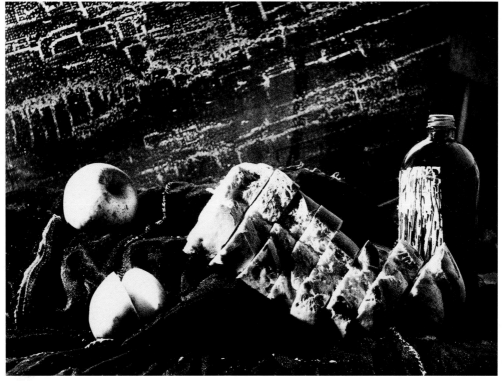

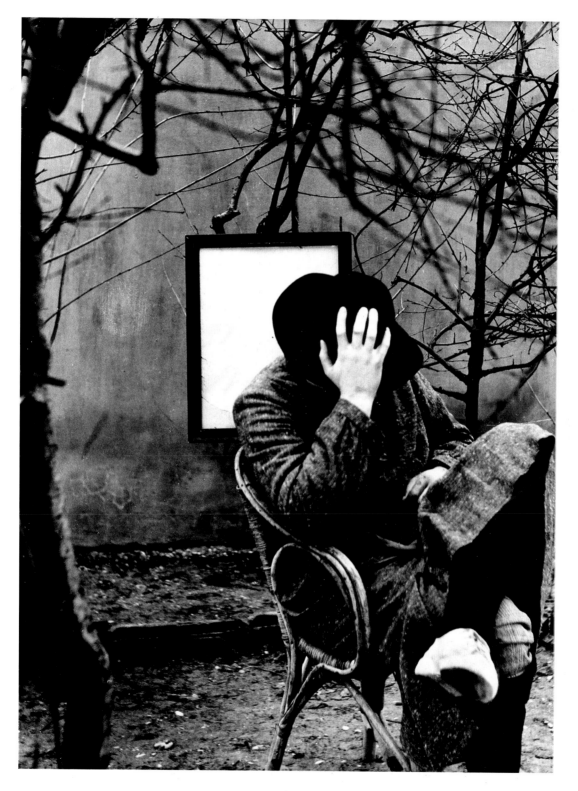

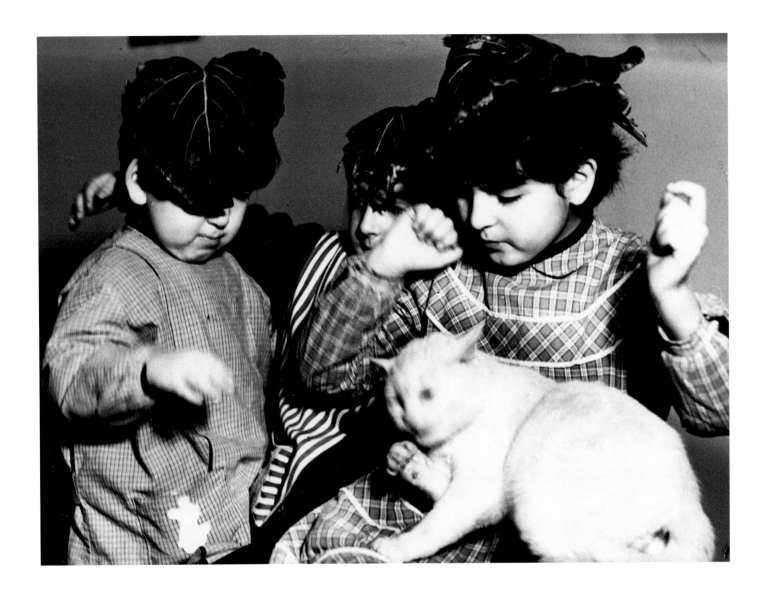

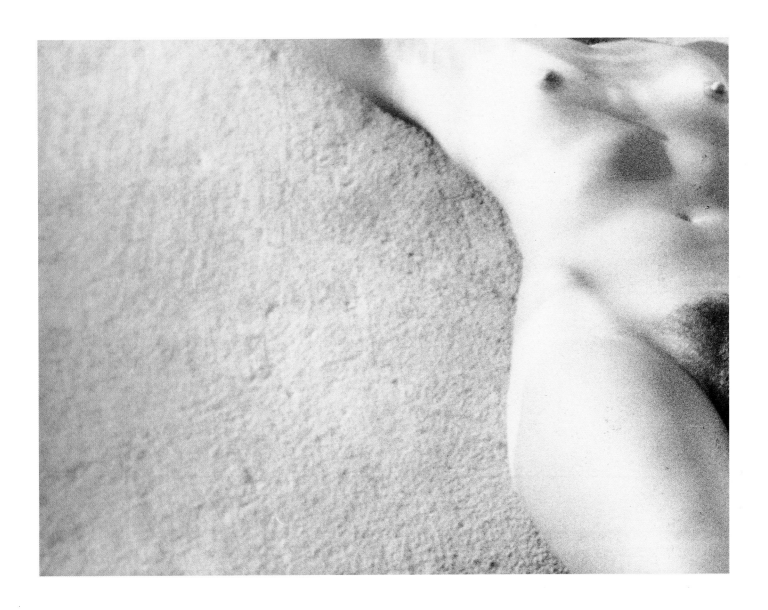

Vita d'ospizio
1954-1956

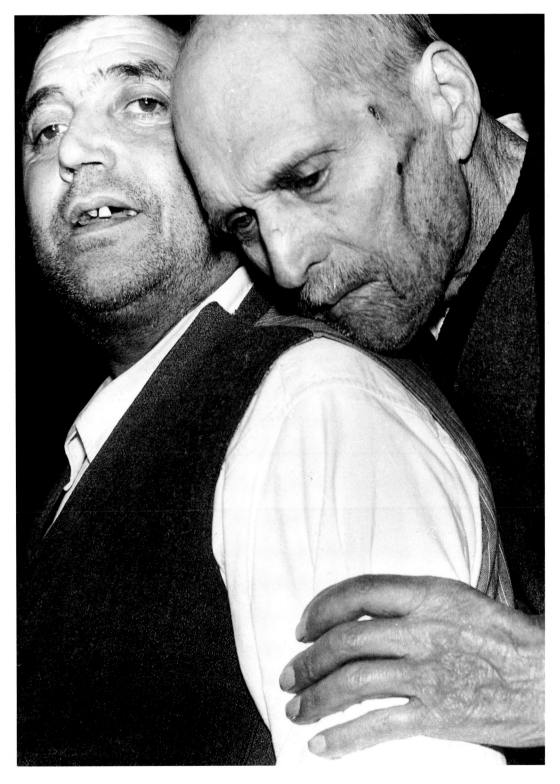

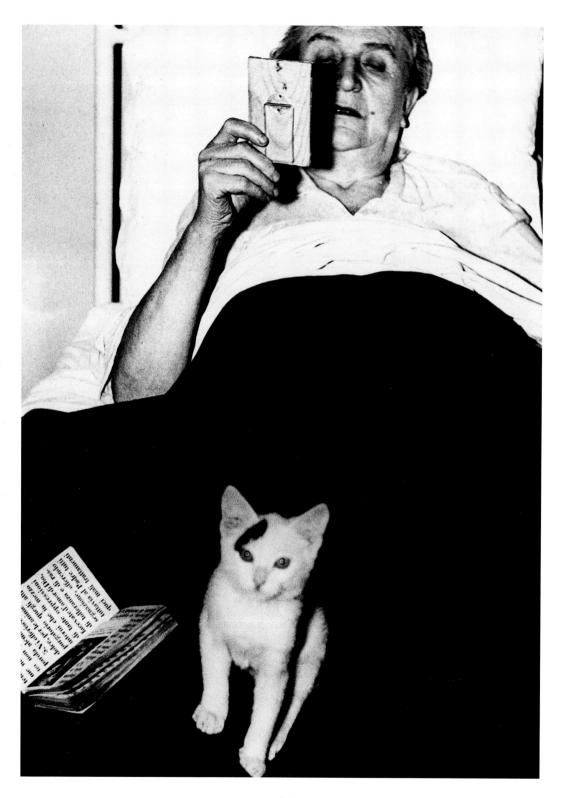

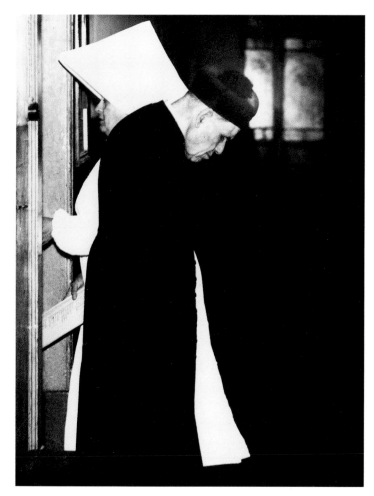 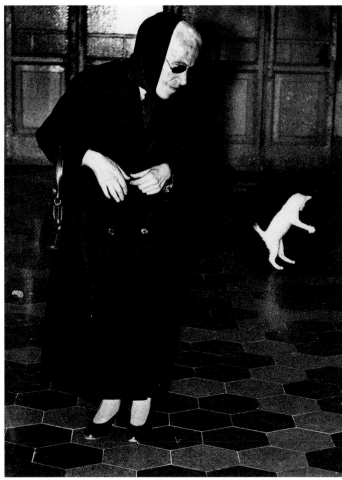

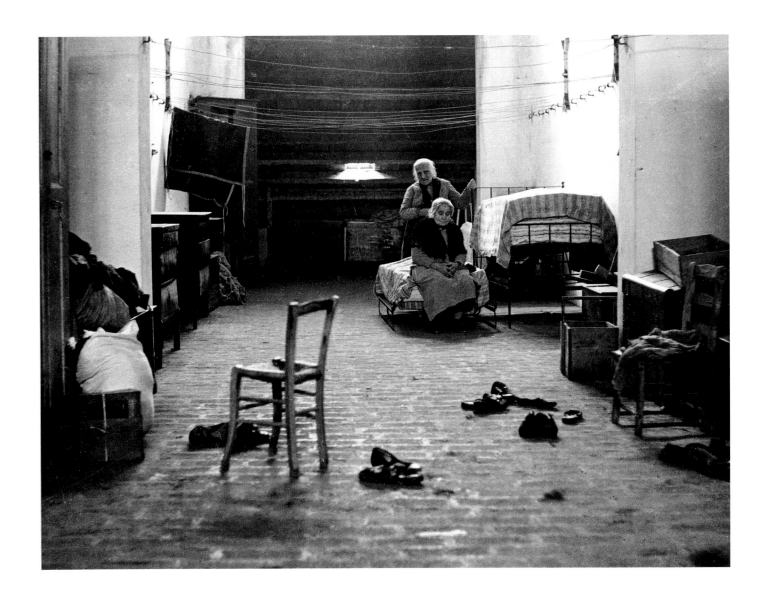

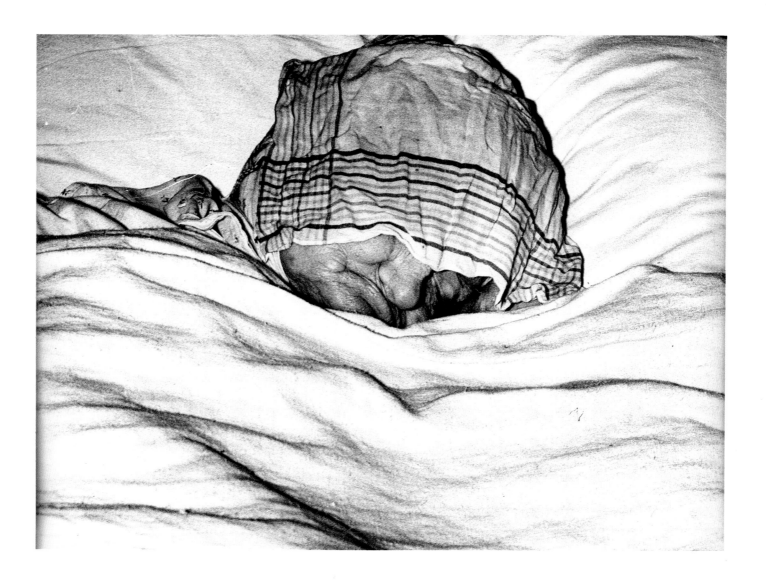

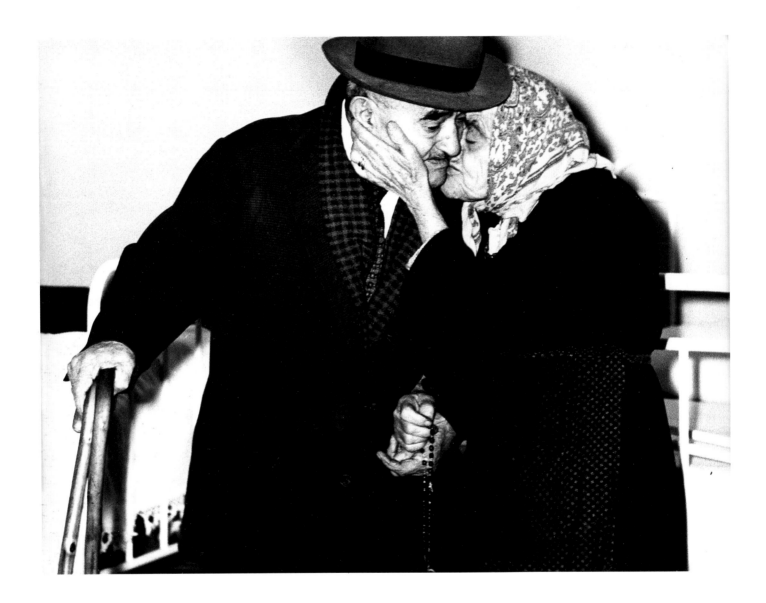

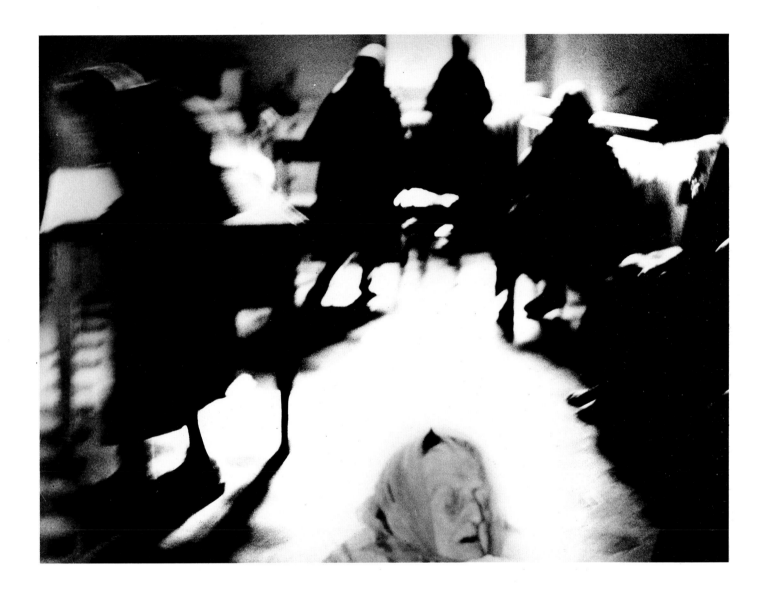

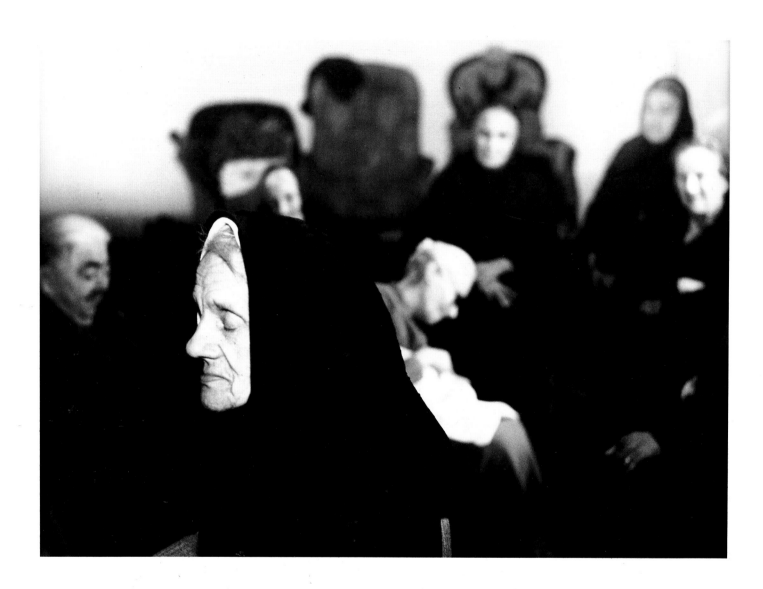

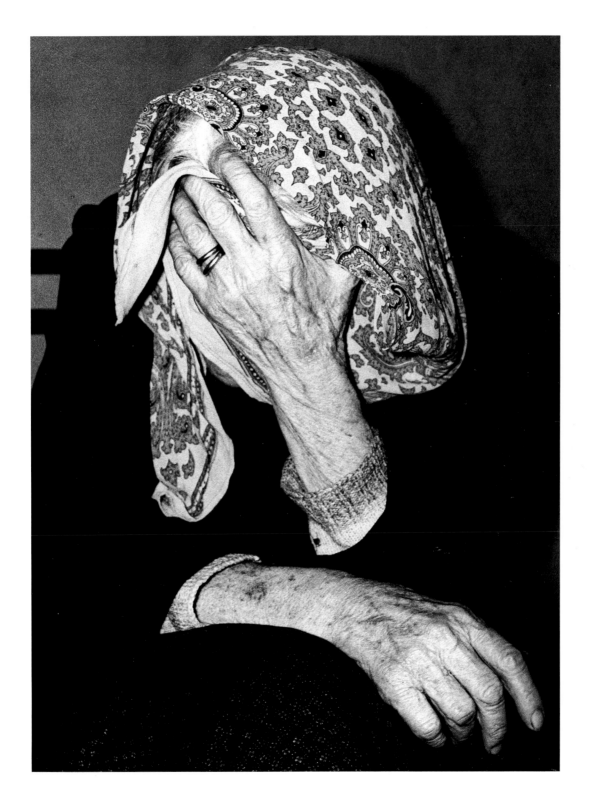

Paesaggi
1955-1992 e oltre

Paesaggi

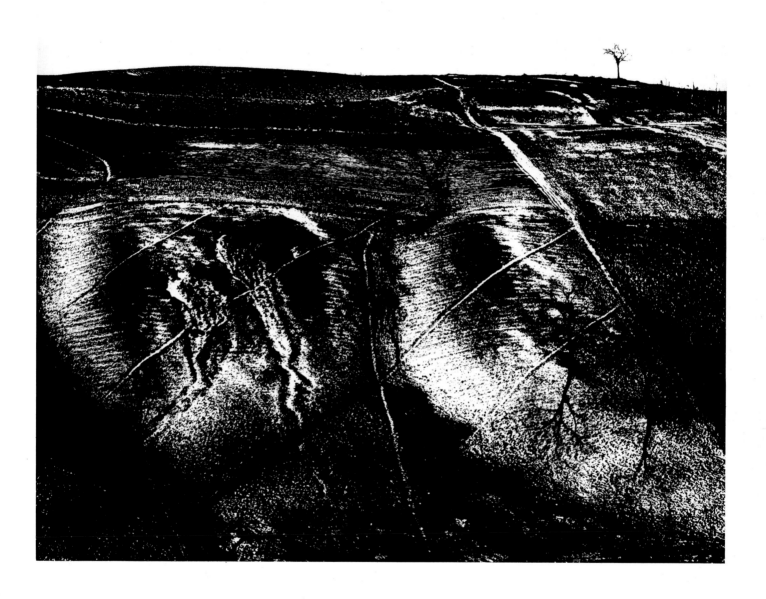

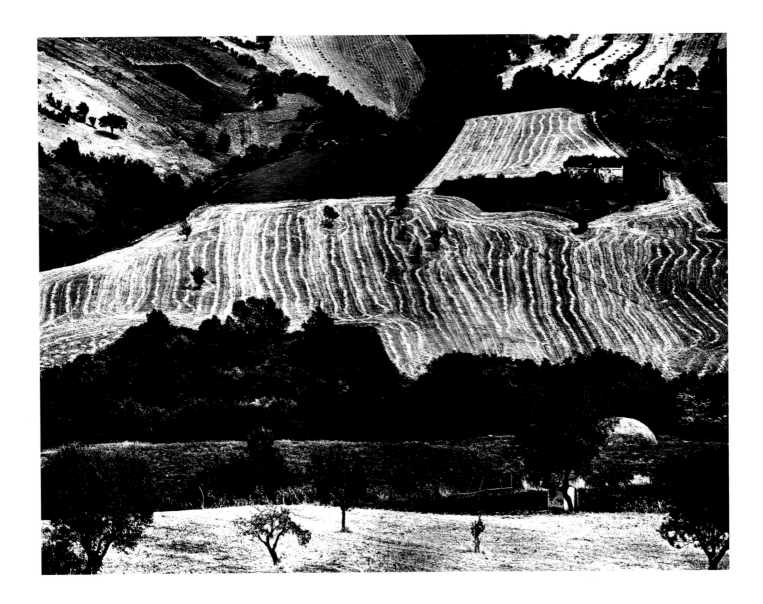

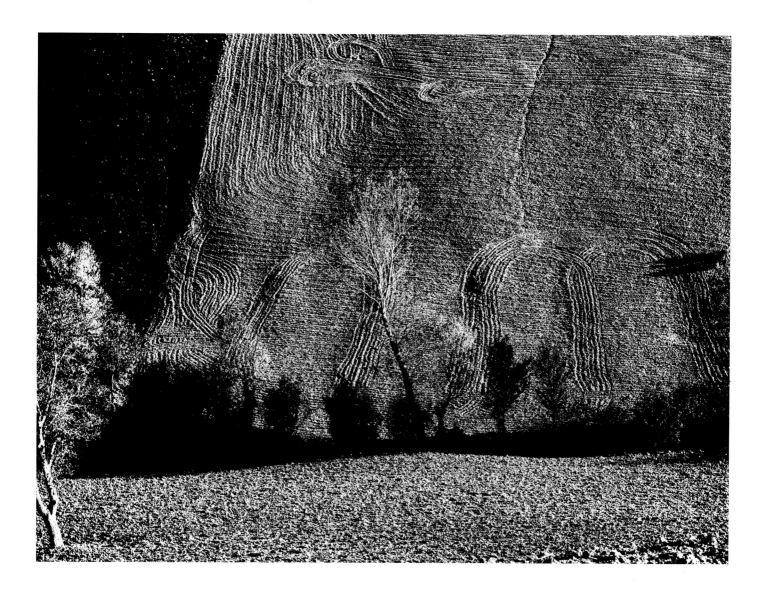

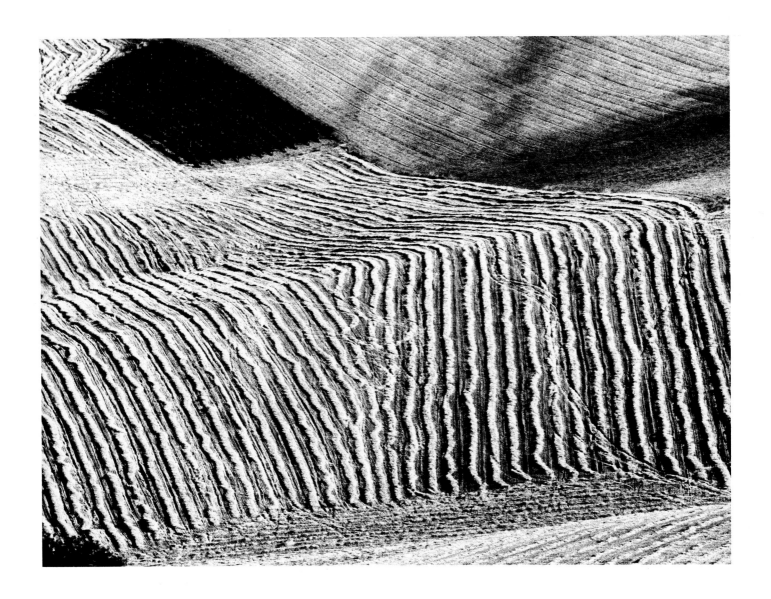

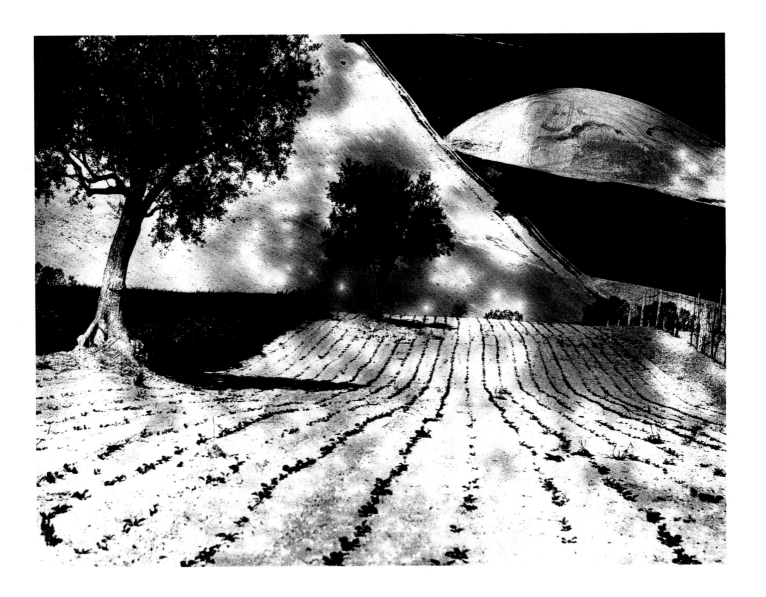

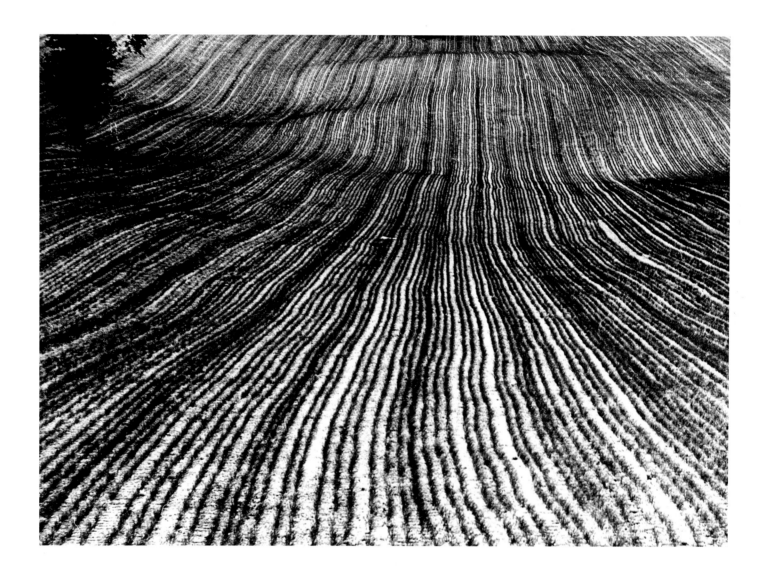

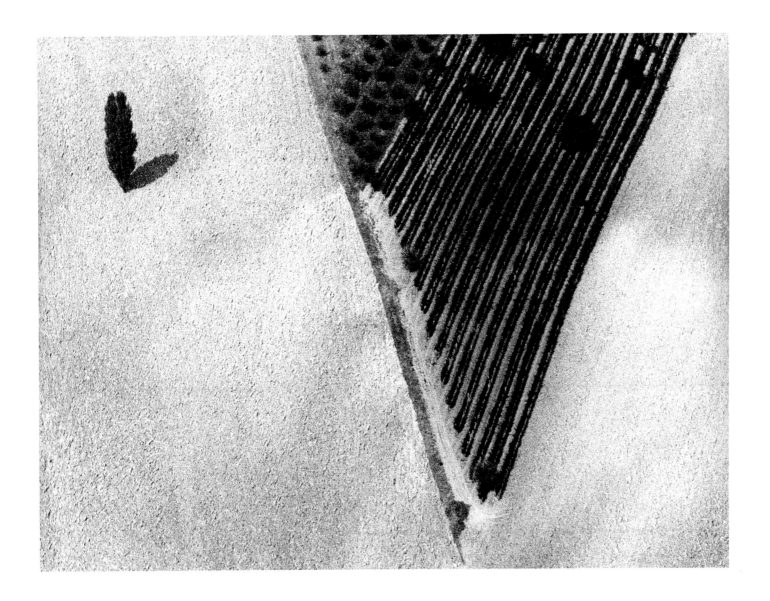

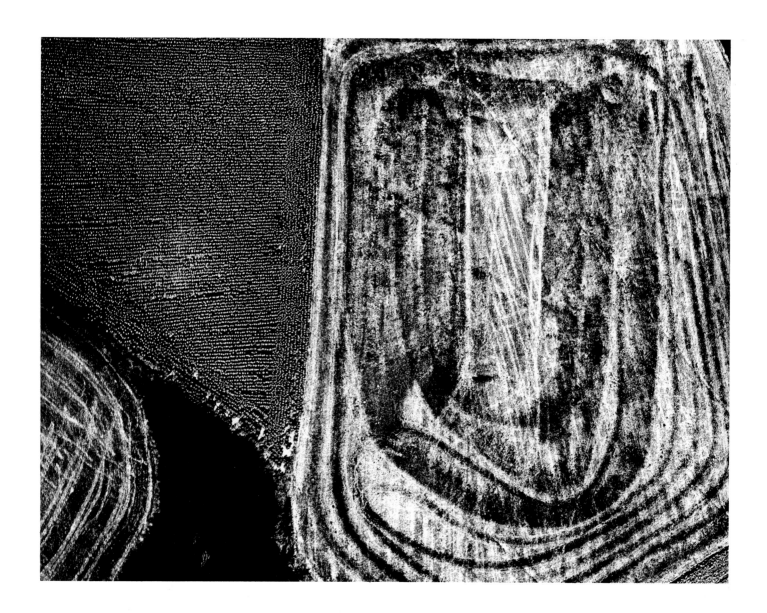

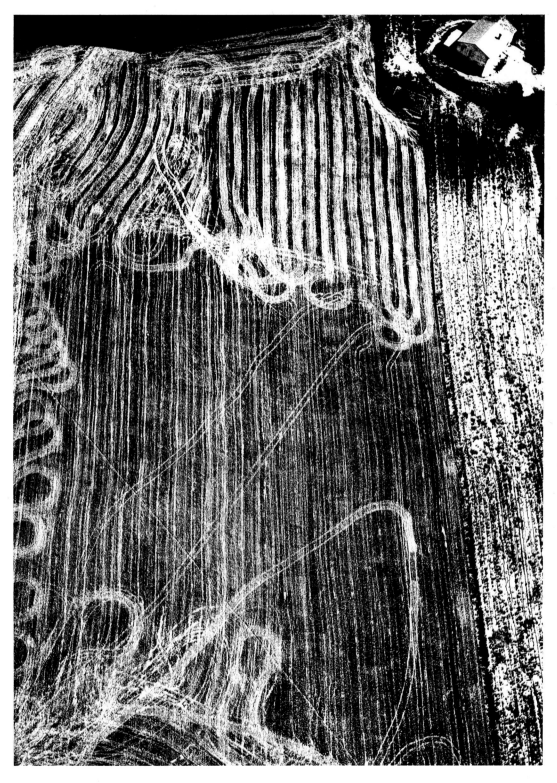

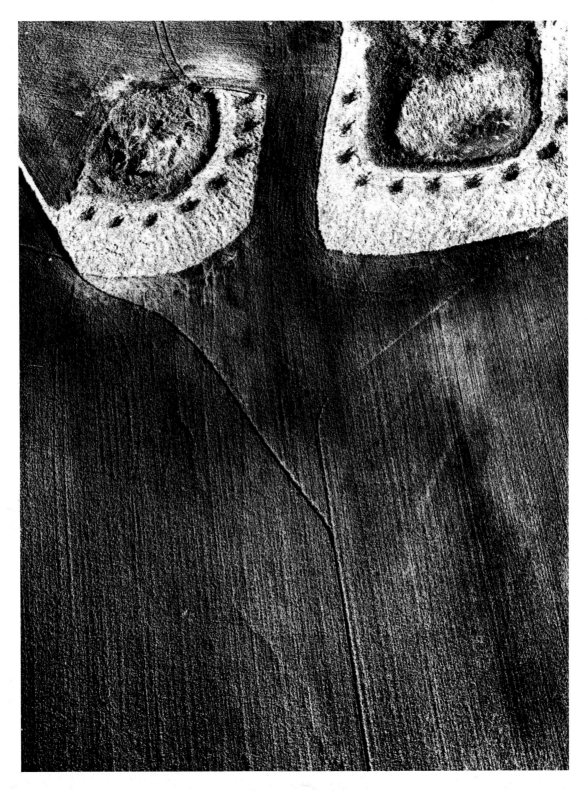

Scanno
1957-1959

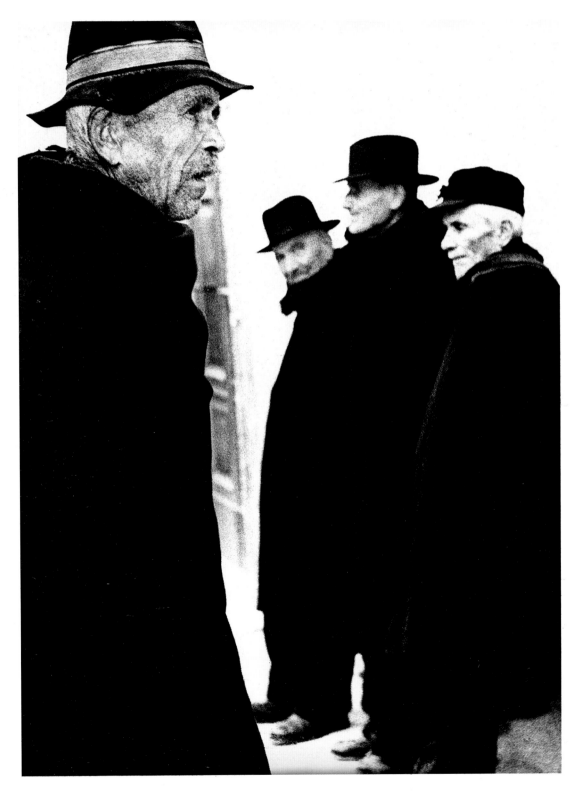

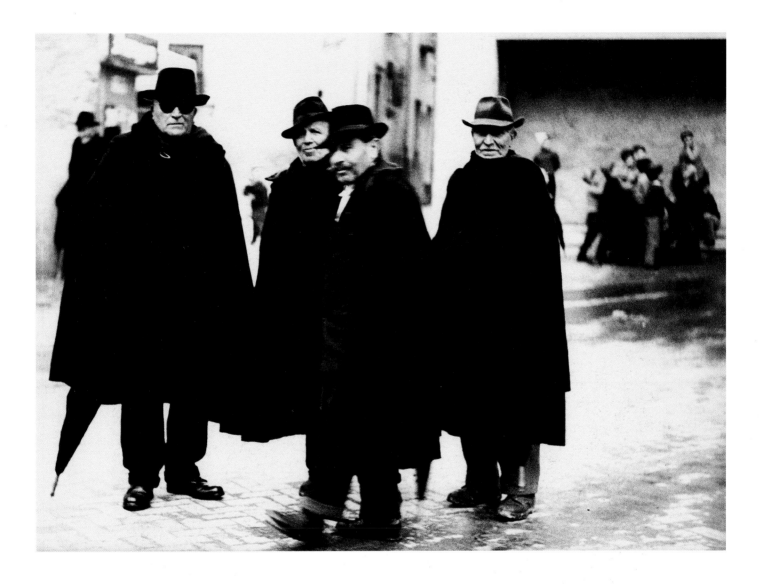

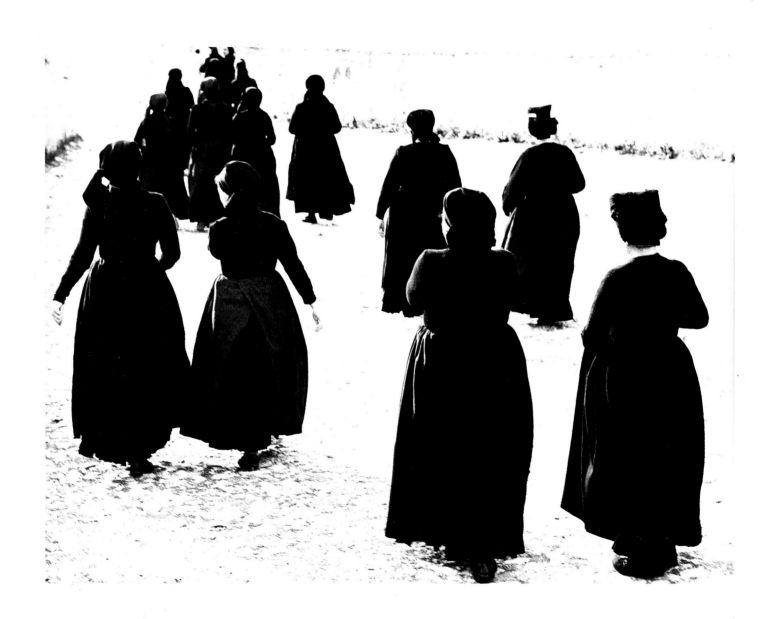

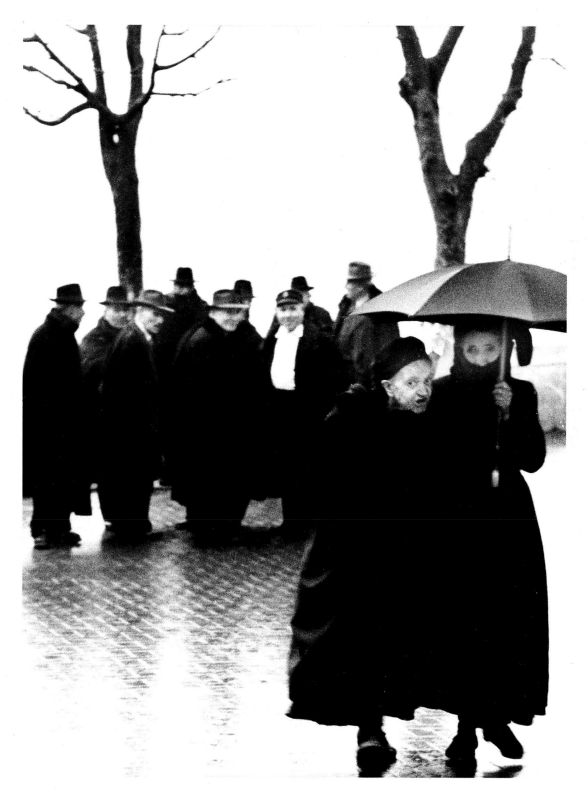

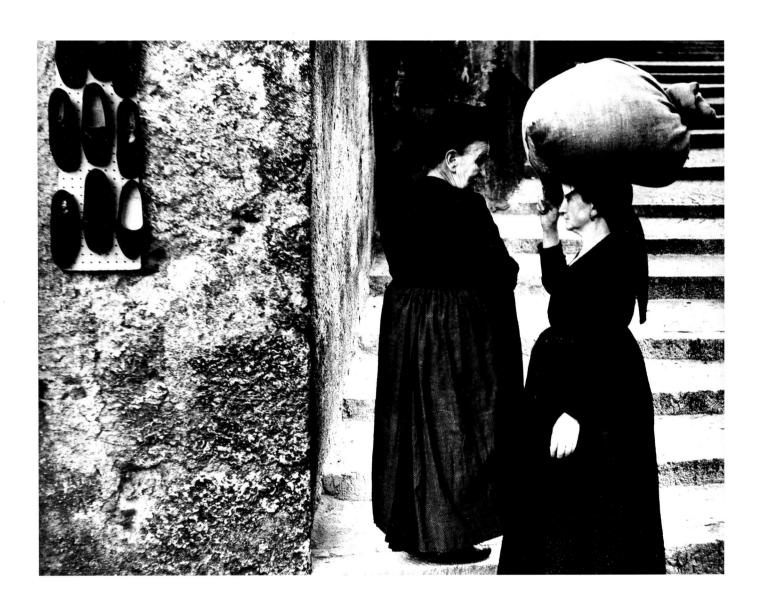

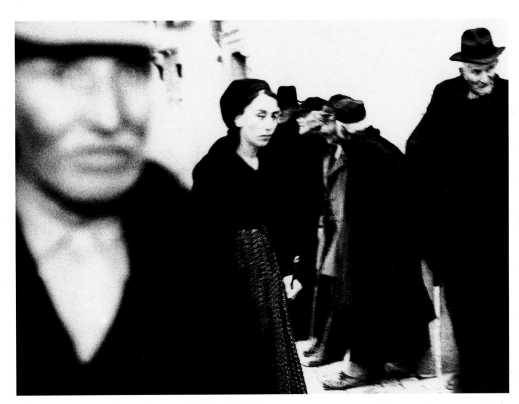

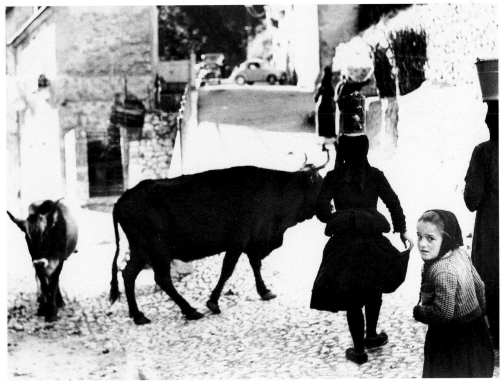

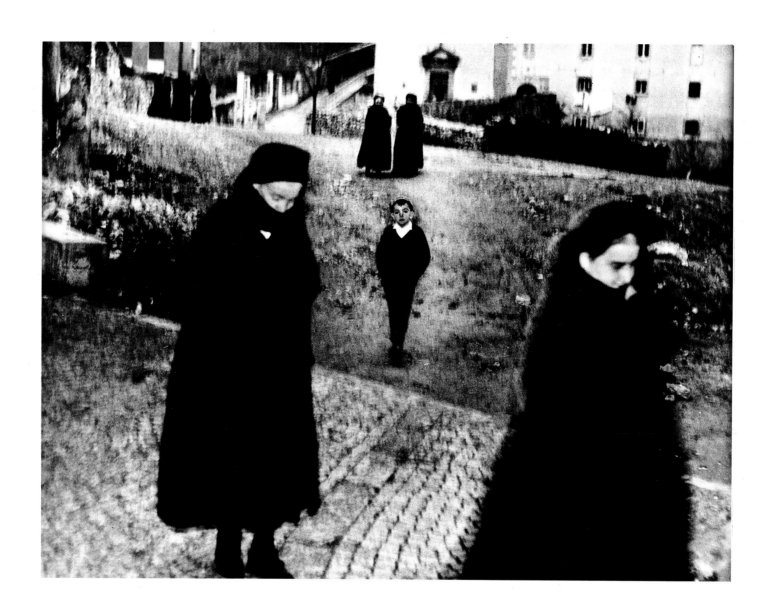

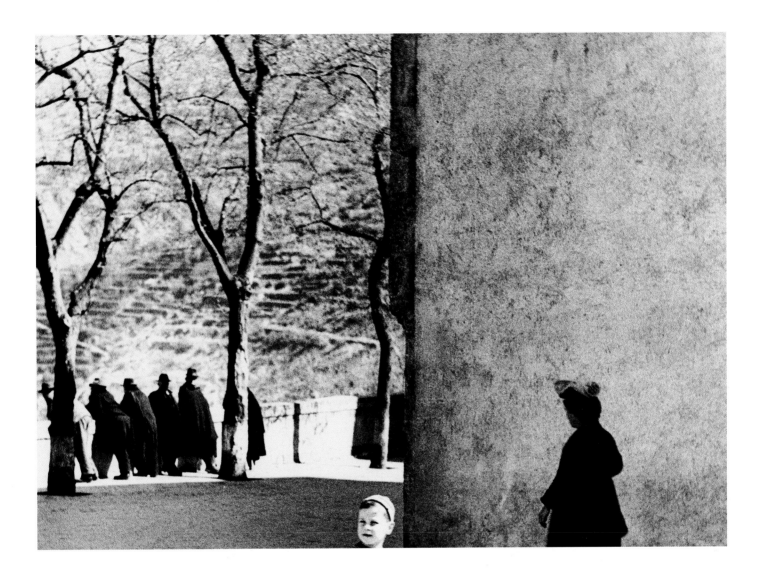

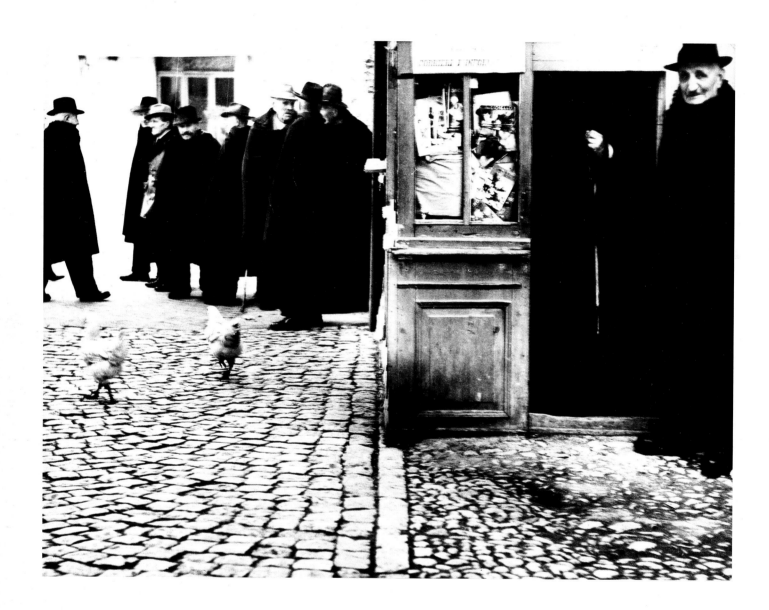

Lourdes
1957-1959

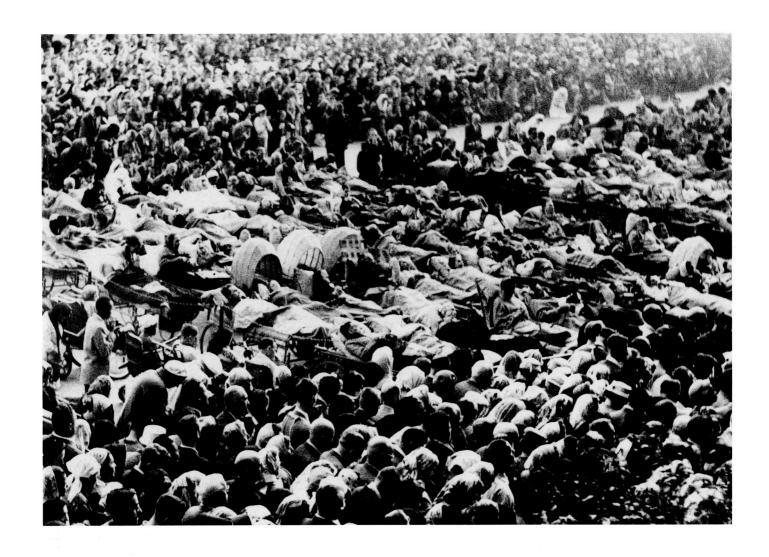

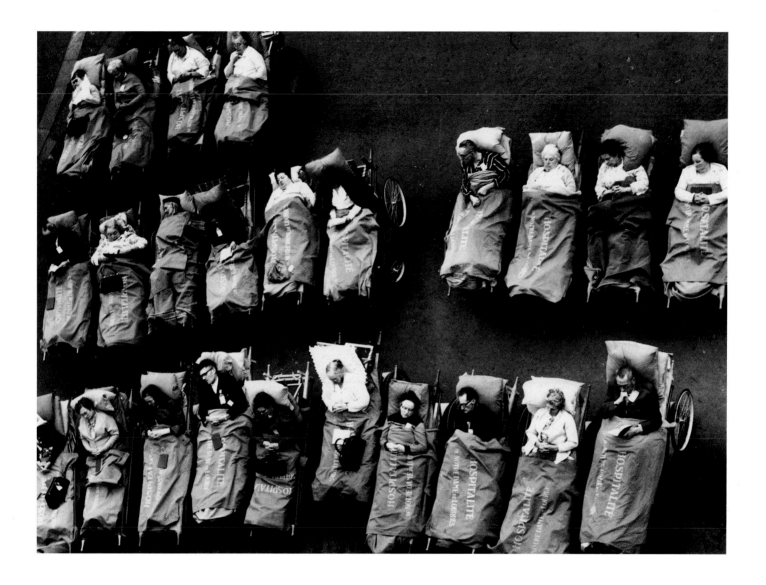

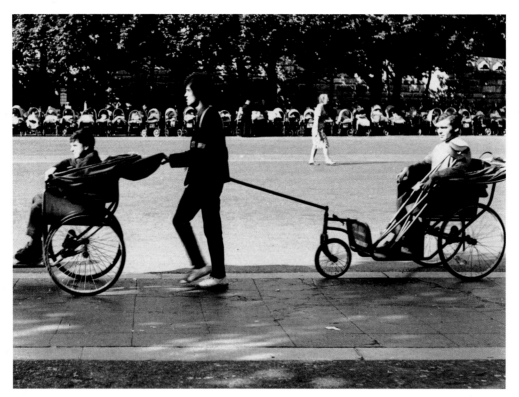

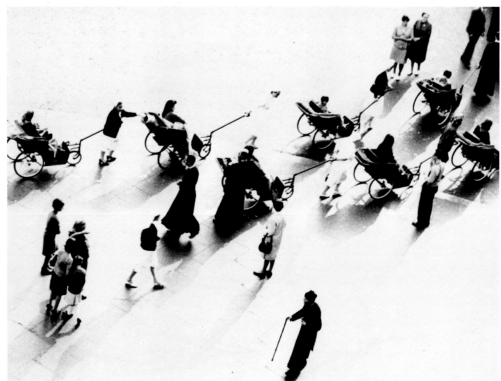

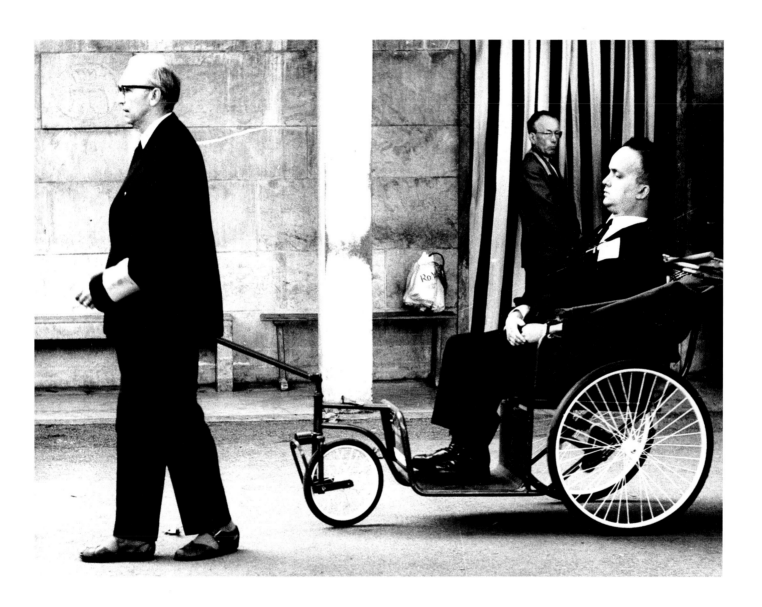

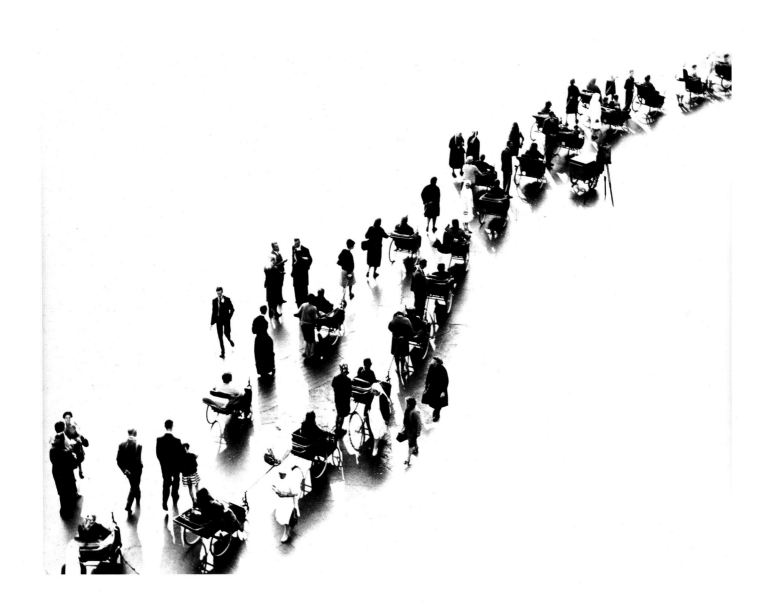

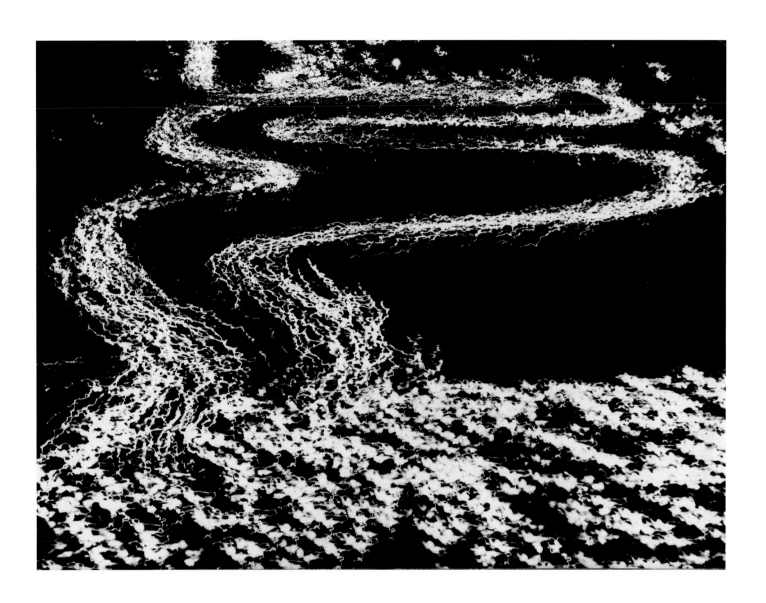

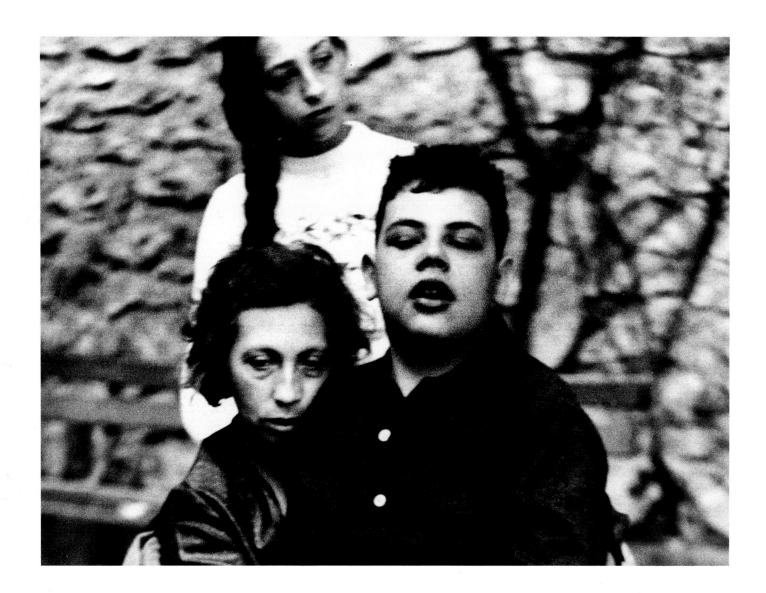

Puglia
1958-1982

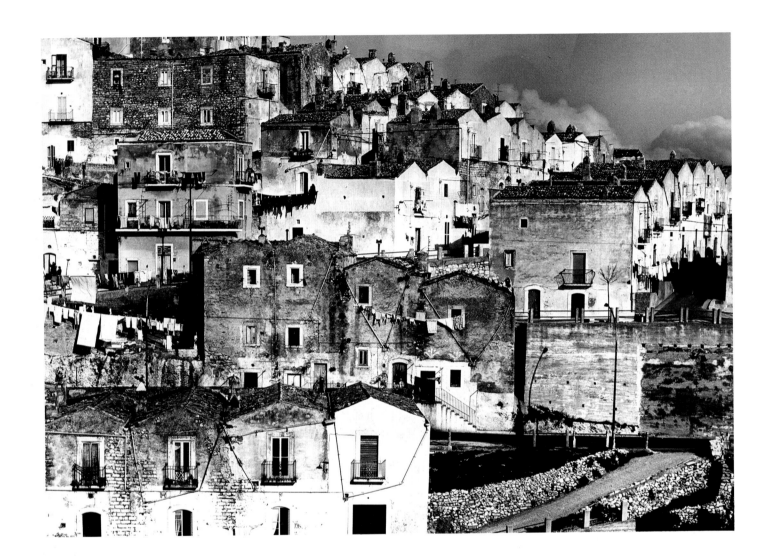

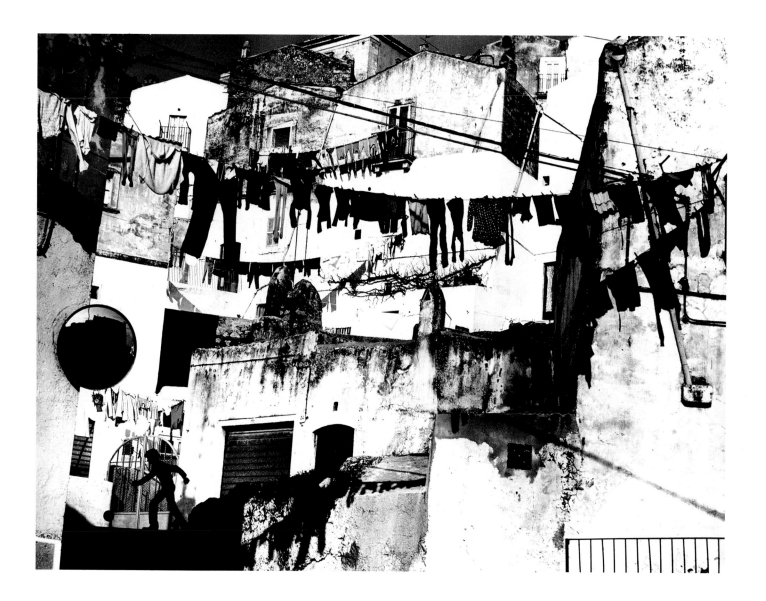

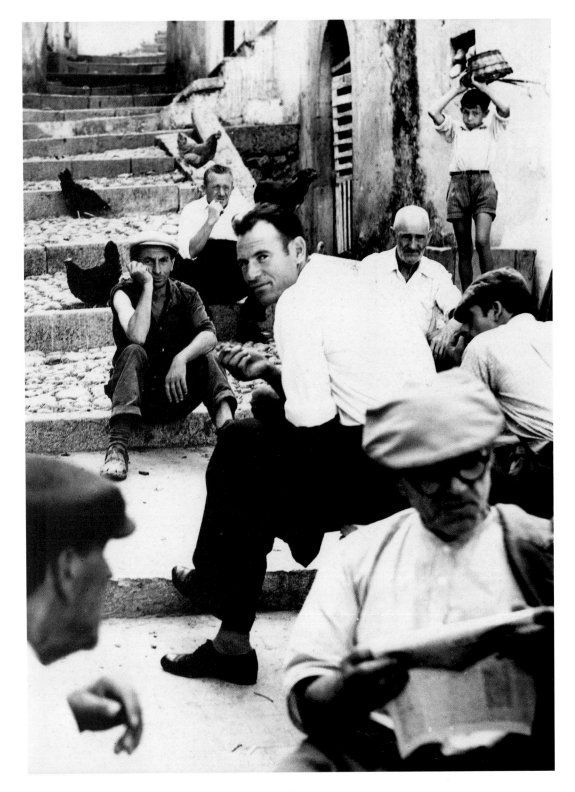

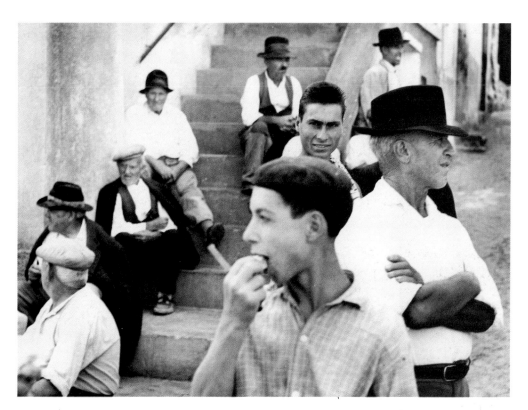

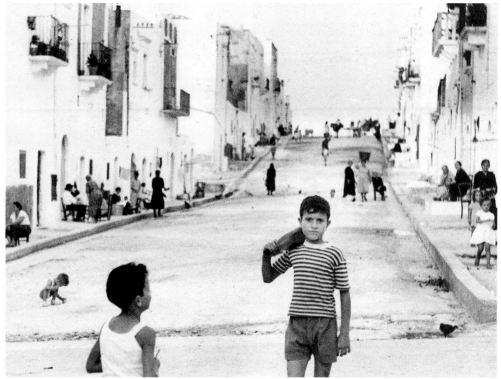

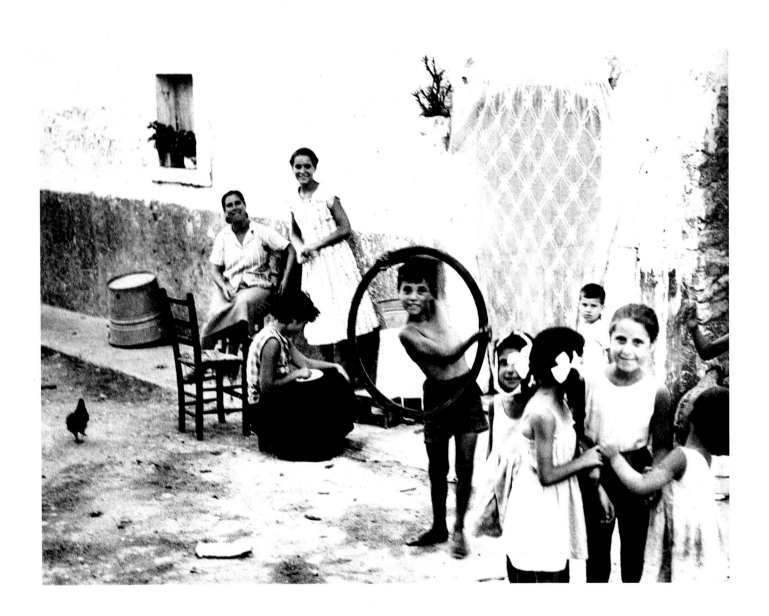

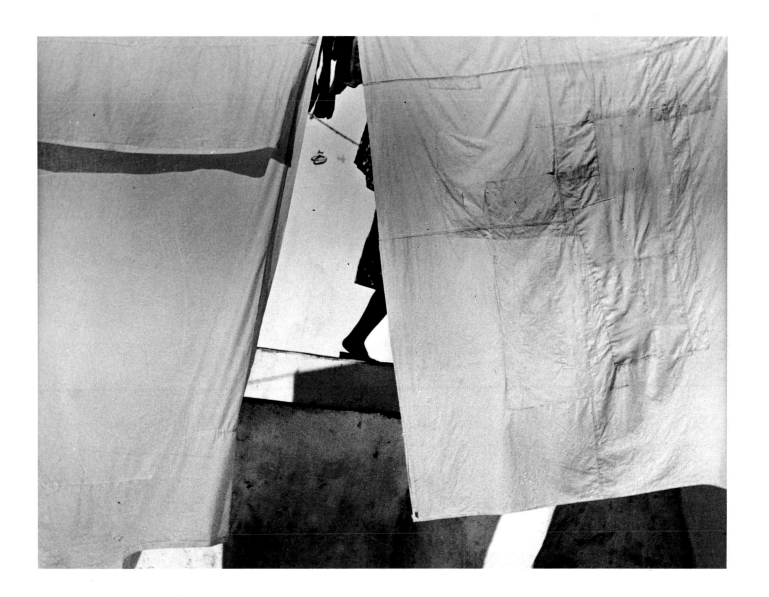

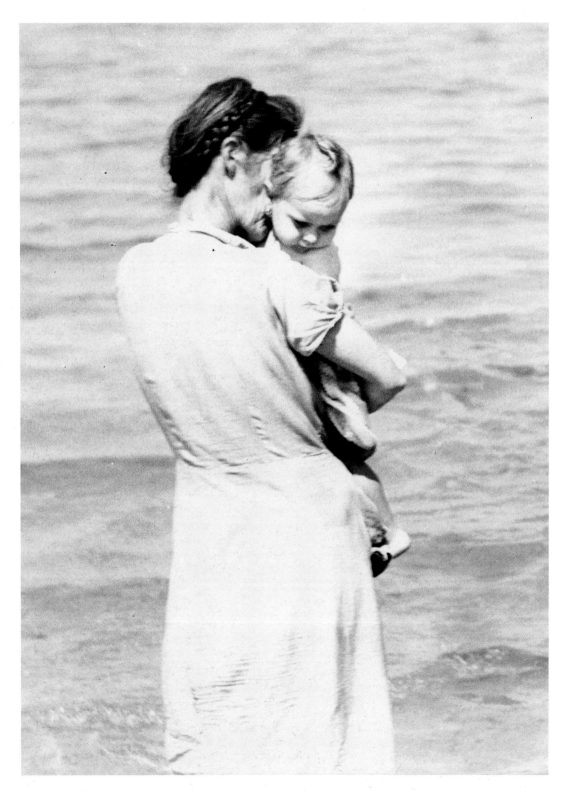

Un uomo, una donna, un amore
1960-1961

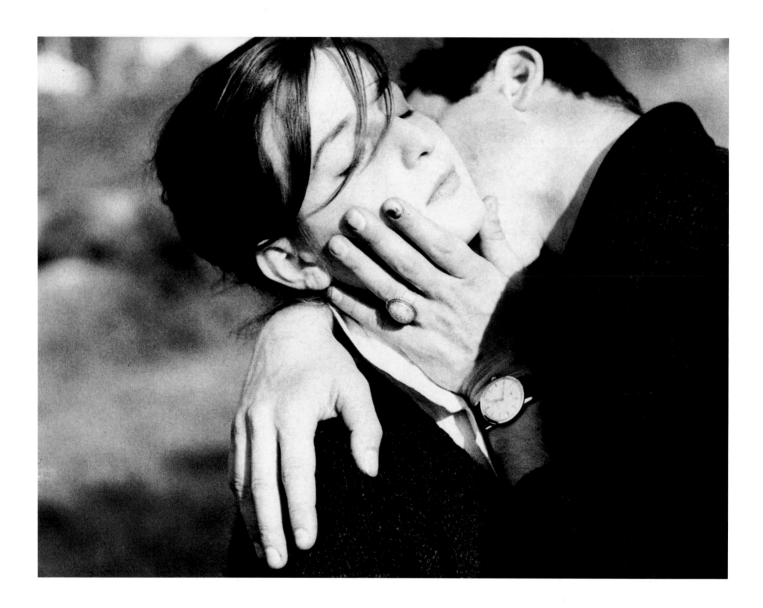

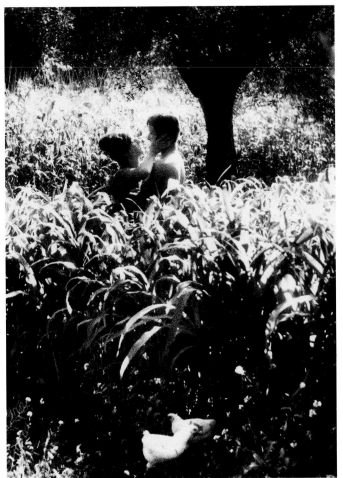

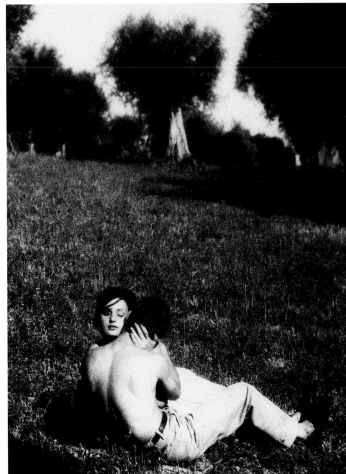

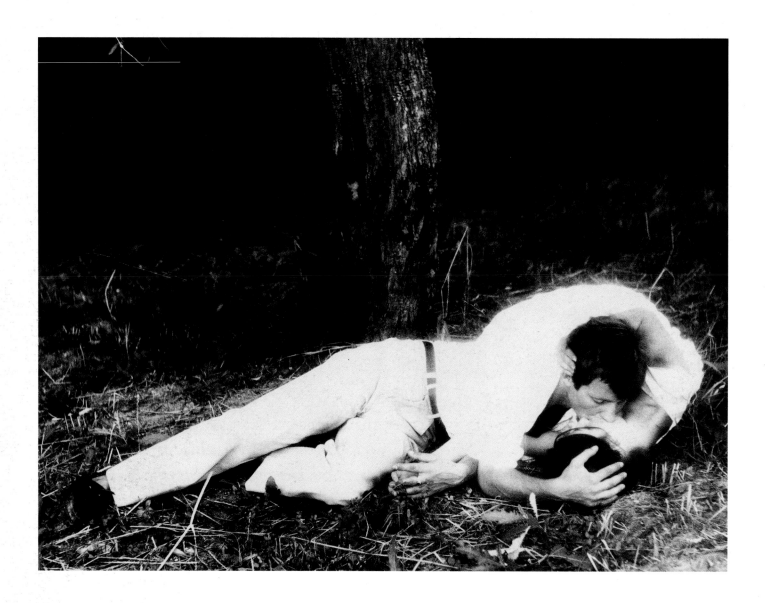

Mattatoio
1961

Io non ho mani
che mi accarezzino il volto
1961-1963

Io non ho mani che mi accarezzino il volto

1961-1963

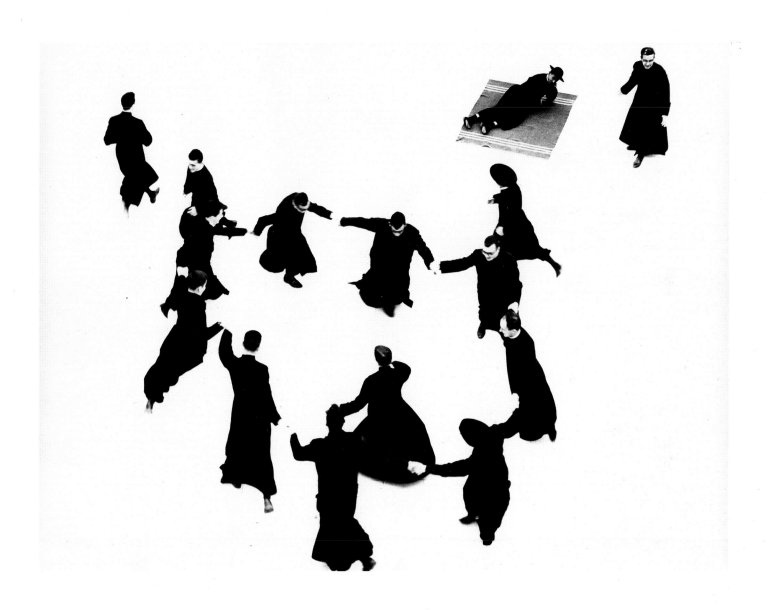

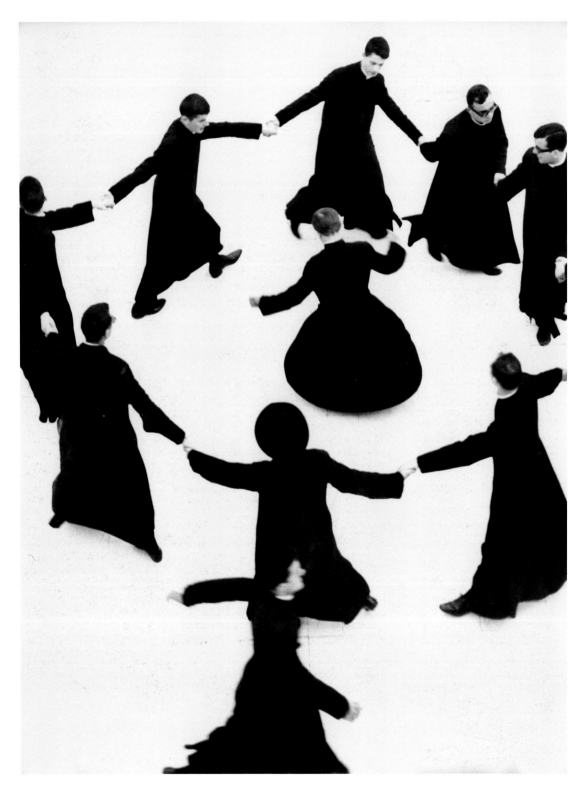

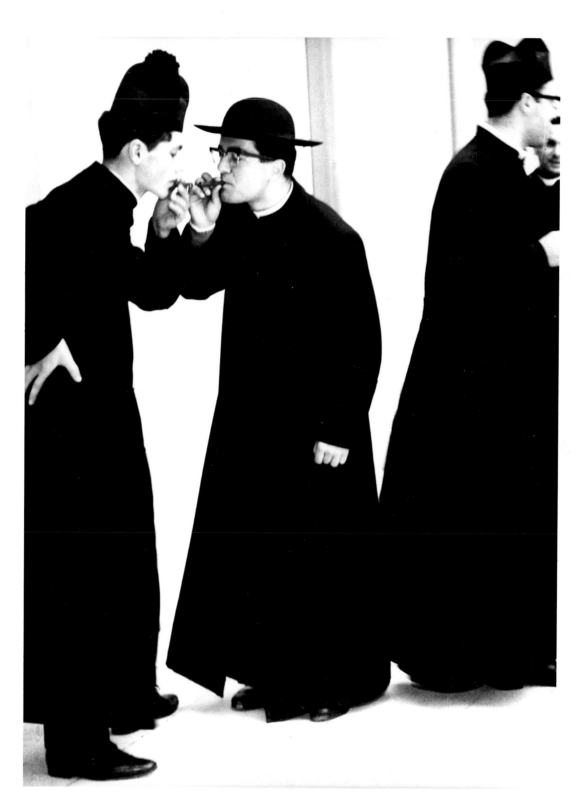

Io non ho mani che mi accarezzino il volto

1961-1963

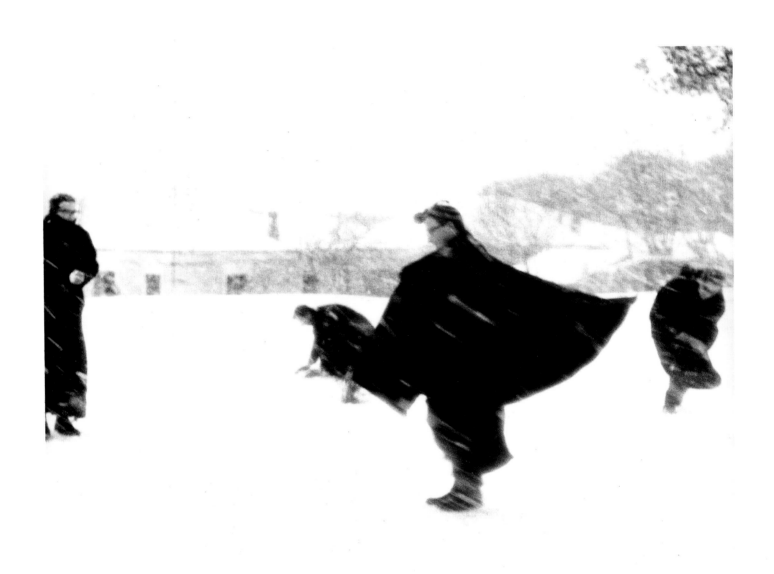

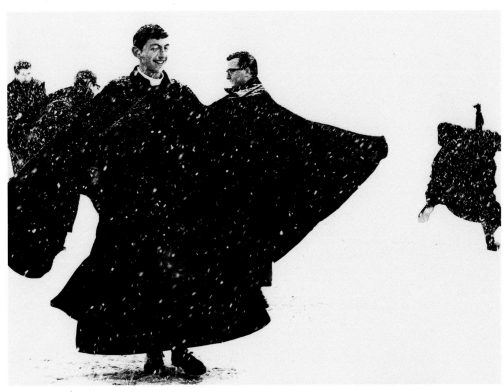

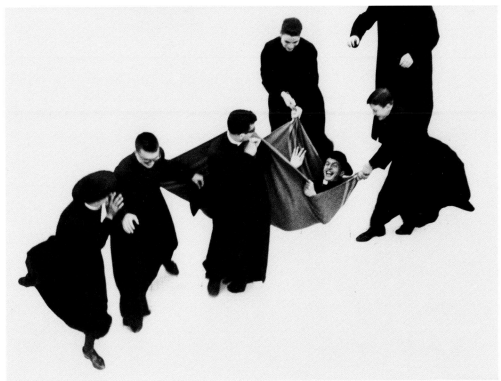

117

Io non ho mani che mi accarezzino il volto

1961-1963

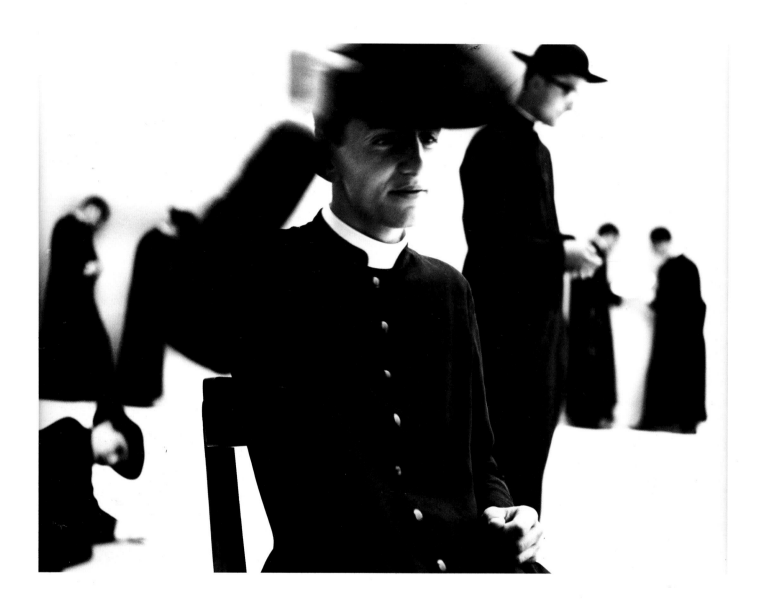

Io non ho mani che mi accarezzino il volto

1964-1966

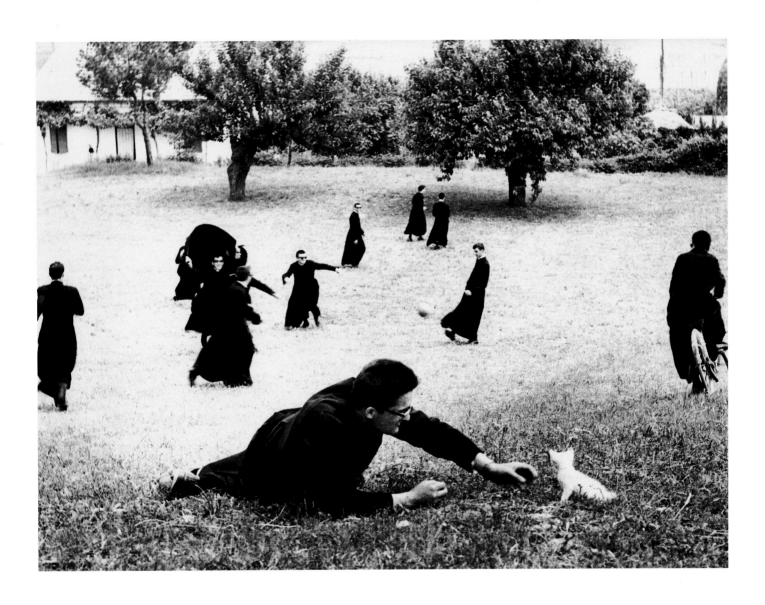

La buona terra
1964-1966

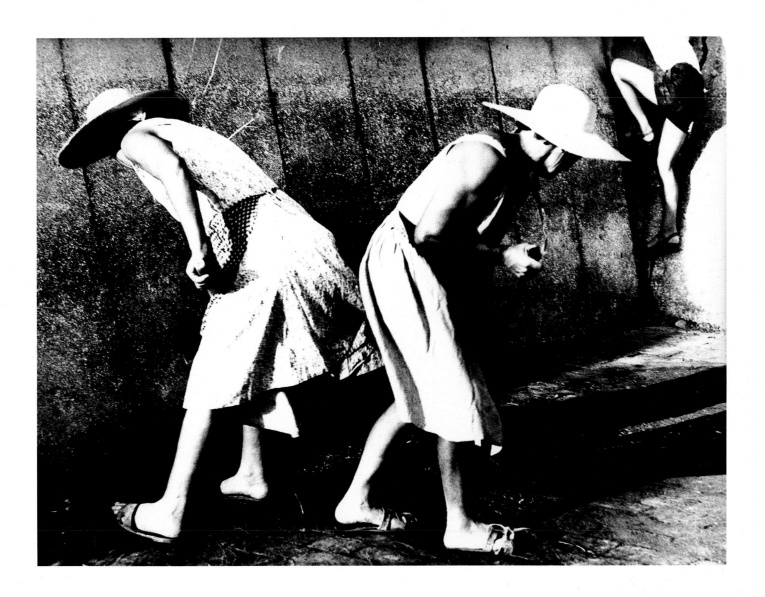

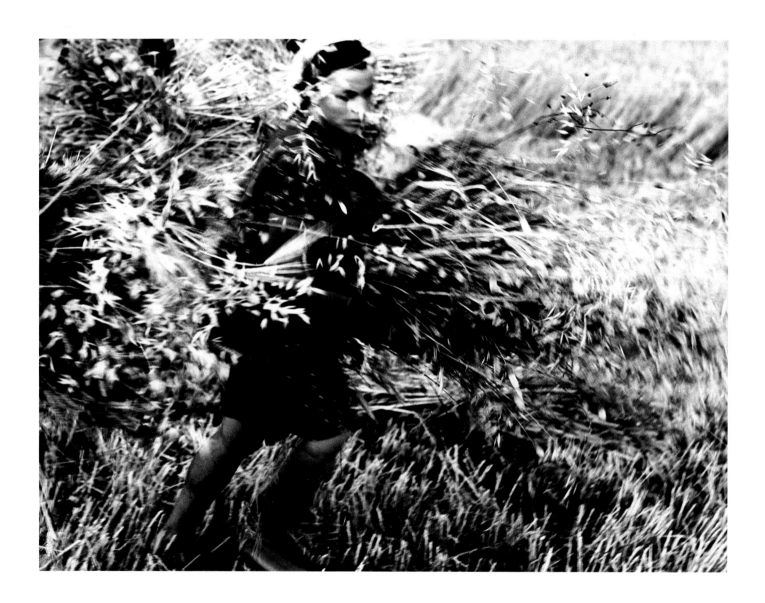

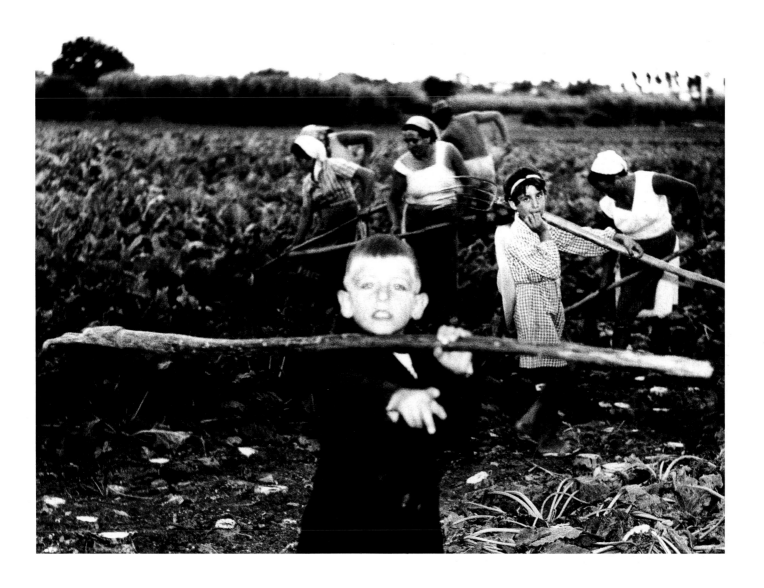

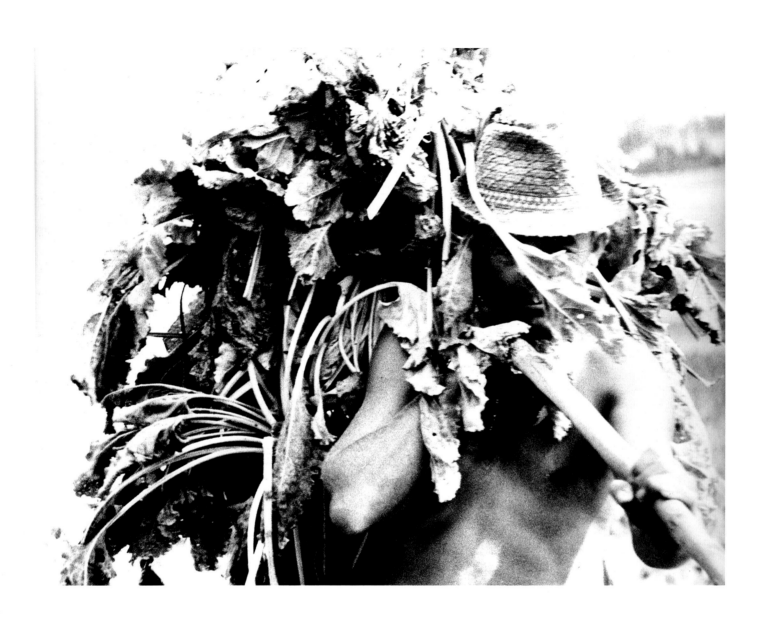

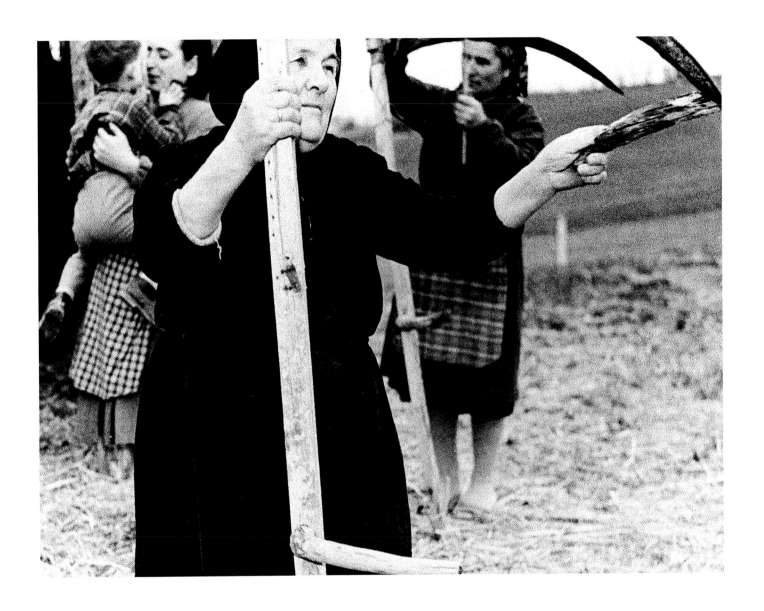

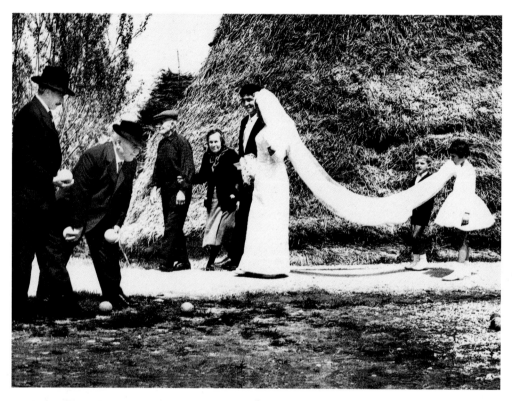

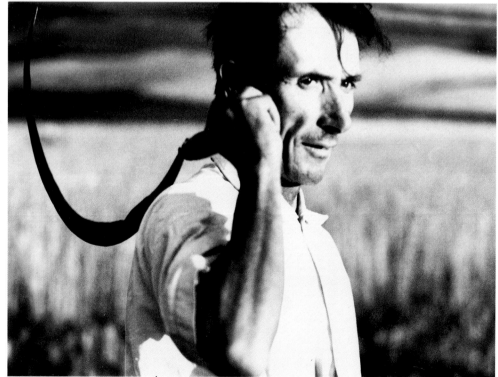

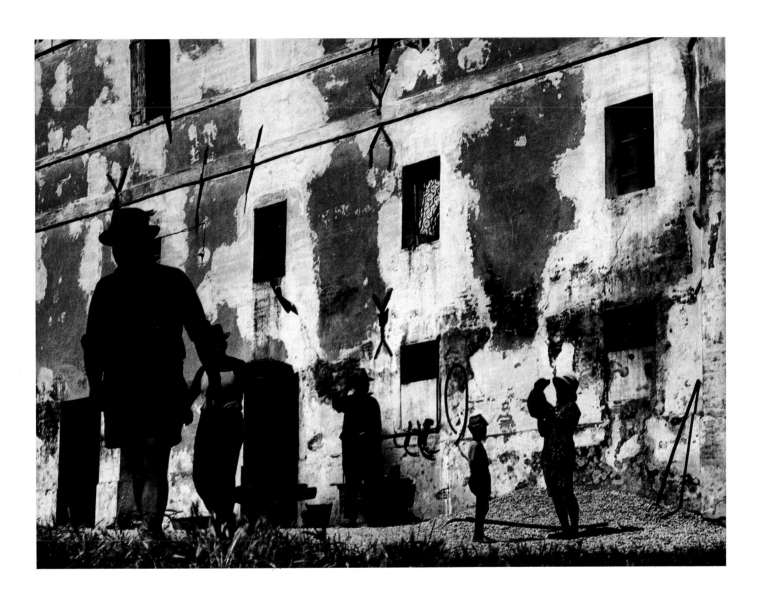

Verrà la morte e avrà i tuoi occhi
1966-1968

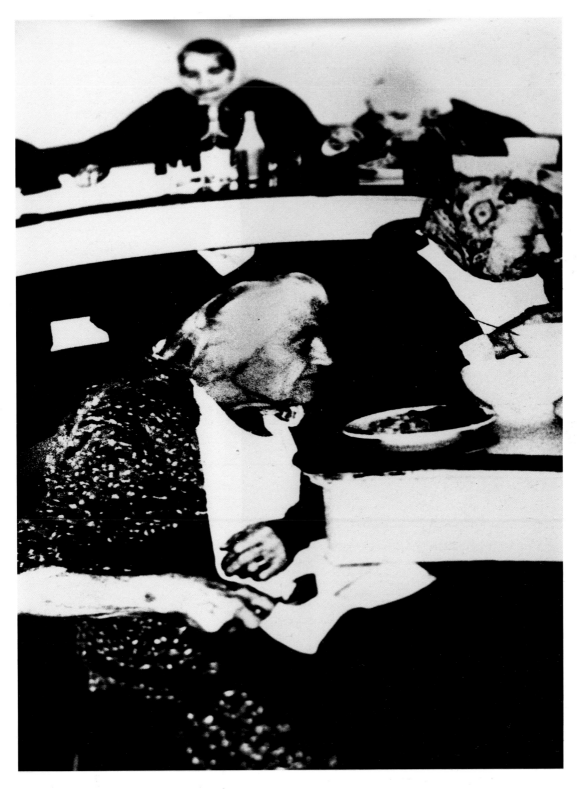

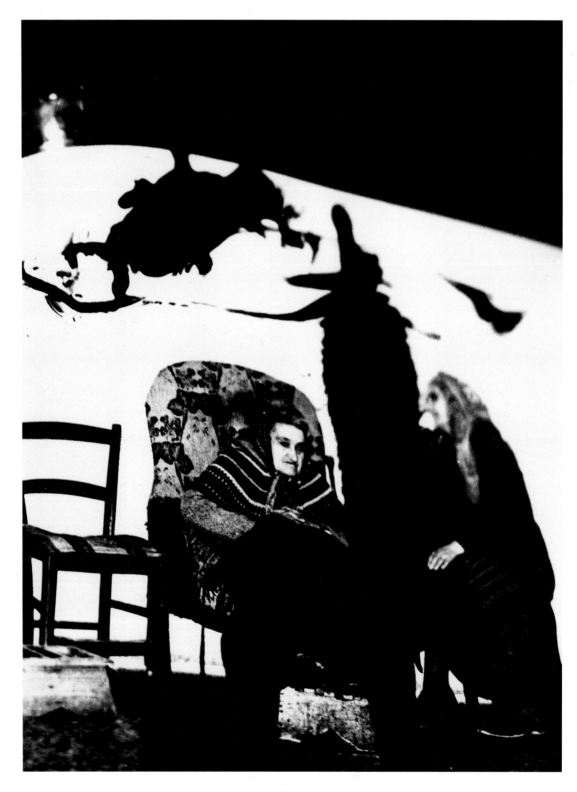

Caroline Branson
da Spoon River Anthology
1971-1973

Oh - i nostri cuori come stelle alla deriva -
se noi avessimo soltanto passeggiato
come un tempo, nei campi d'aprile, finché la luce stellare
con garza invisibile rendesse serico il buio
sotto la balza, nostro luogo di convegno nel bosco,
dove il ruscello svolta! dalle carezze passando,
come note di musica che fluiscono insieme, al possesso
nella ispirata improvvisazione d'amore!
per lasciarci alle spalle come un cantico finito
la rapita estasi della carne,
nella quale i nostri spiriti piombassero
dove non c'era il tempo, né lo spazio, né noi -
annientati dall'amore!
Ma lasciare queste cose per una stanza illuminata:
e starcene col nostro Segreto, beffardo
e nascosto tra fiori e chitarre,
che tutti fissavano fra l'insalata e il caffè.
E vedere lui tremante, e sentire me
presaga, come uno che firma un contratto -
non avvampante di doni e di pegni accumulati
con rosee mani sopra la nostra fronte.
E poi, la notte! prefissata! villana!
Ogni nostra carezza cancellata dal possesso,
in una stanza stabilita, in un'ora a tutti nota!
L'indomani sedeva così smarrito, quasi freddo,

così stranamente mutato, chiedendosi perché io piangessi
finché, presi da nausea disperata e voluttuosa follia,
stringemmo il patto mortale.
Uno stelo della sfera terrestre,
fragile come la luce stellare,
in attesa di essere di nuovo gettato
nel flusso della creazione.
Ma la prossima volta esser creato
assistito da Raffaele e san Francesco
nel momento che passano.
Poiché io sono il loro fratellino,
riconoscibile a viso
dopo un ciclo di nascite a venire.
Potete conoscere la semente e il terreno;
potete sentire la pioggia fredda cadere,
ma soltanto la sfera terrestre, soltanto il cielo
conoscono il segreto del seme
nella camera nuziale sotto terra.
Gettatemi di nuovo nel flusso,
datemi un'altra prova -
salvami, oh Shelley!

Edgar Lee Masters, da *Antologia di Spoon River*,
Einaudi, Torino, 1993, traduzione di Fernanda Pivano

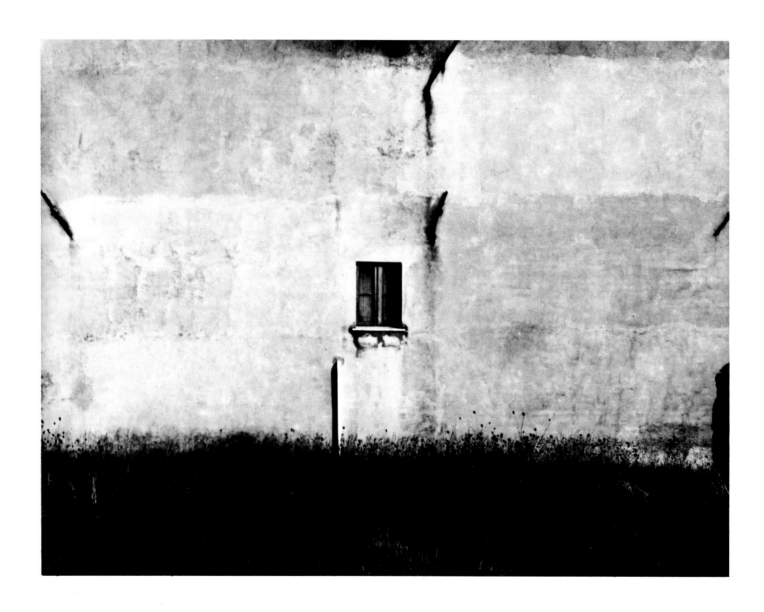

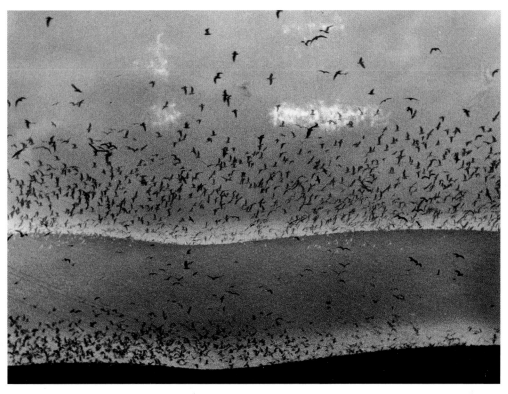

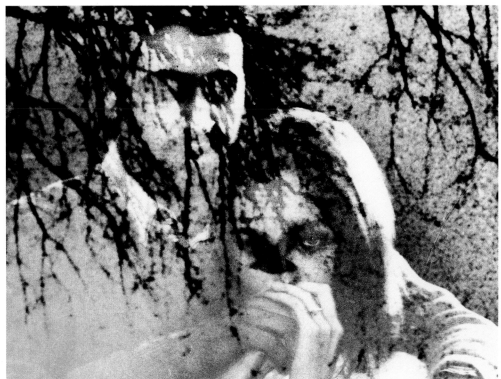

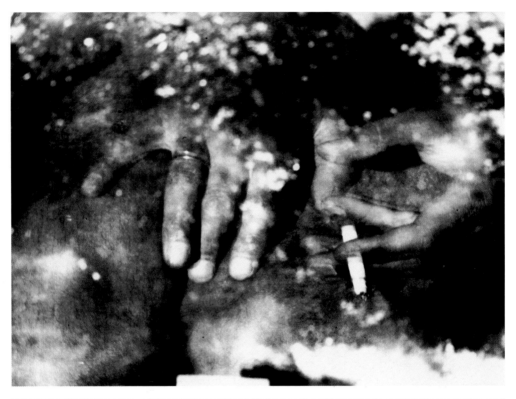

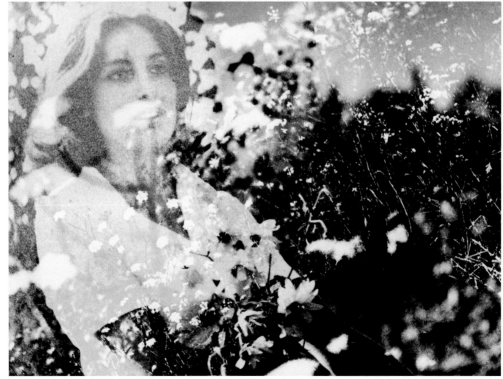

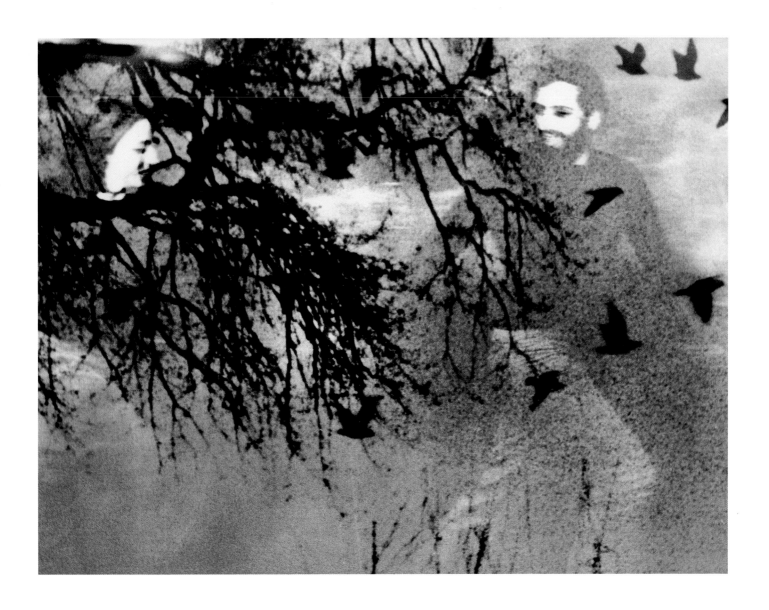

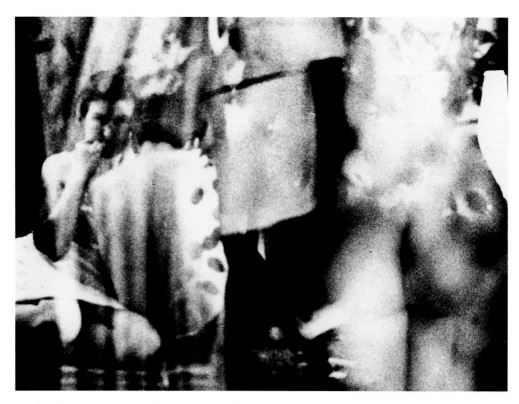

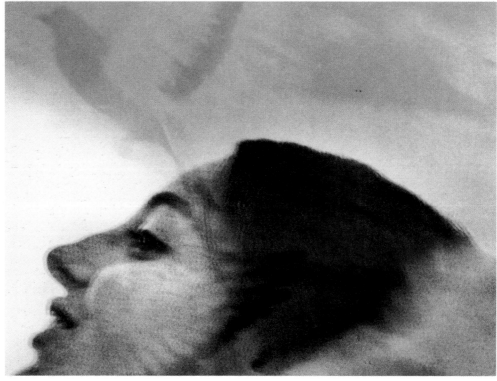

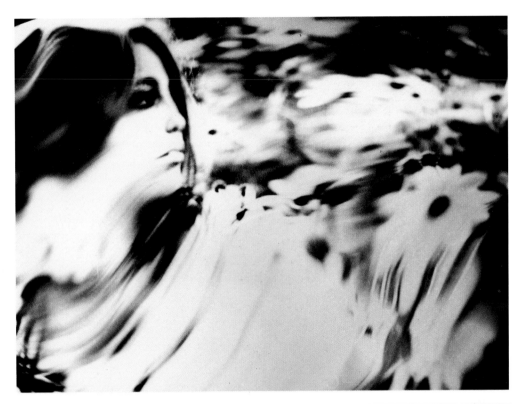

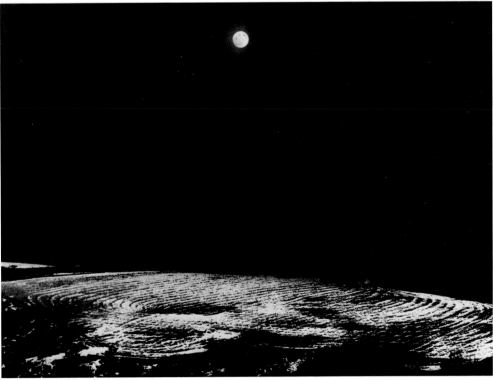

Non fatemi domande
1981-1983

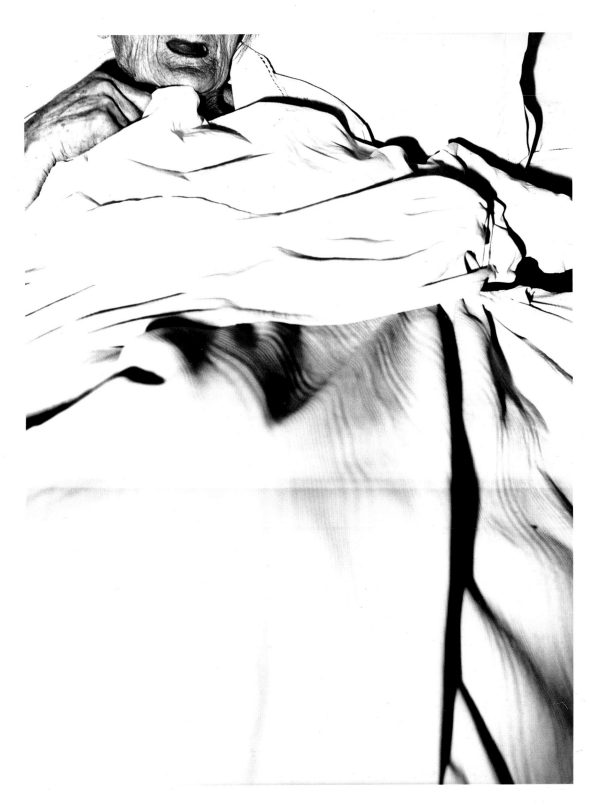

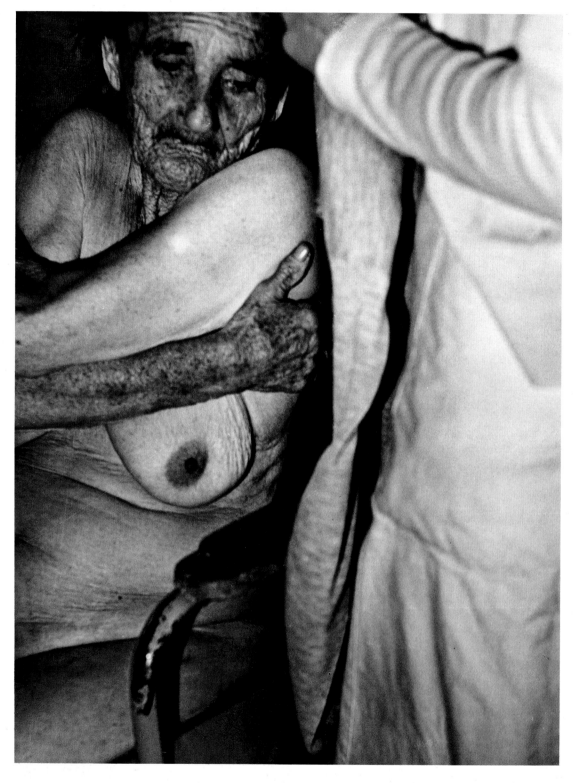

Il canto dei nuovi emigranti
1984-1985

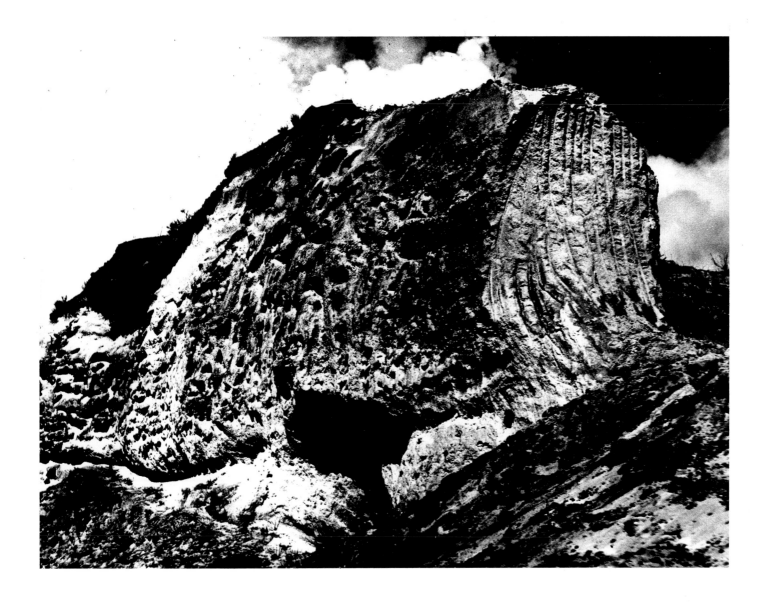

Il teatro della neve
1984-1986

Luna vedova per strade di mare
io non ho più sonni da dormire
nel bianco mattatoio di casa mia.
Bianchi lenzuoli in un labirinto di specchi
sono i giorni che un vento malsano sbatte
e ribatte quali bandiere di sconfitta.

Francesco Permunian, da *Il teatro della neve*, inedita

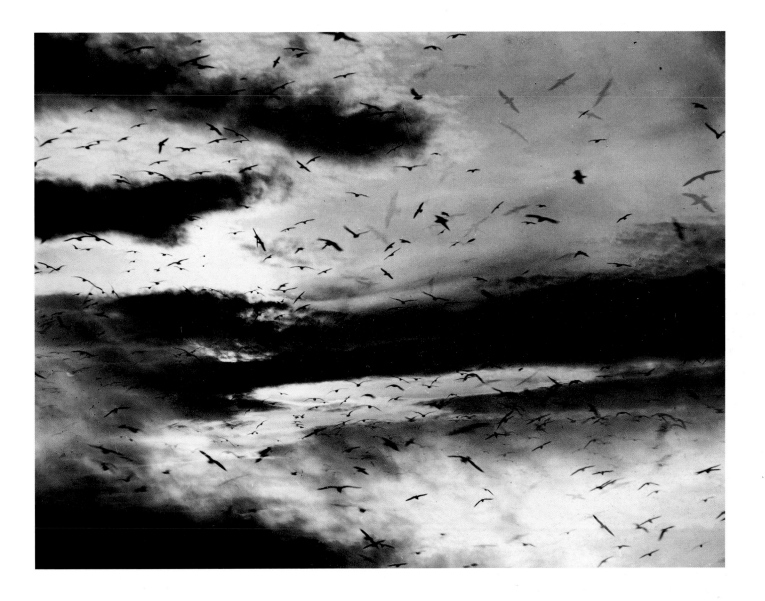

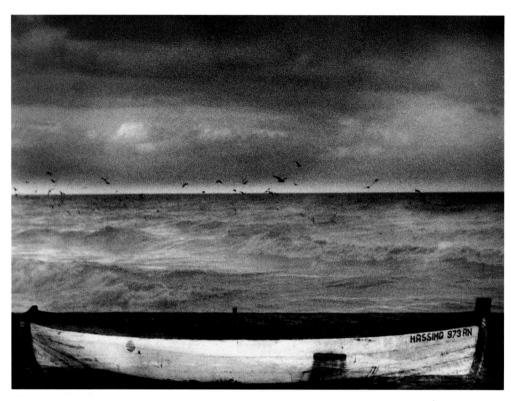

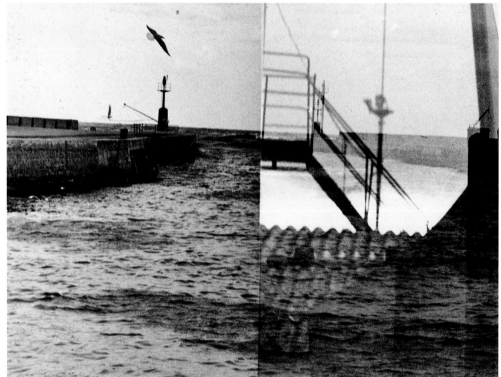

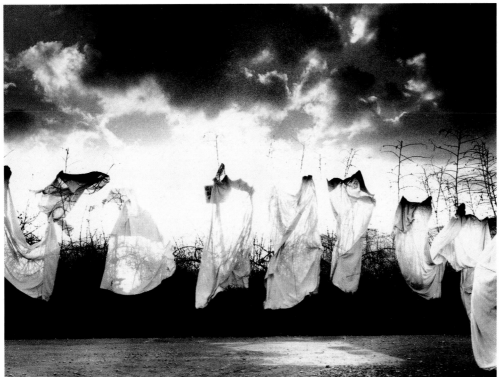

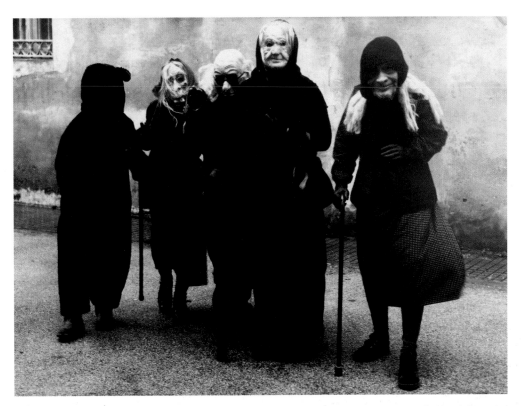

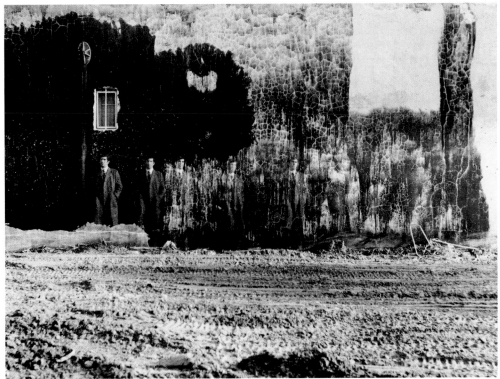

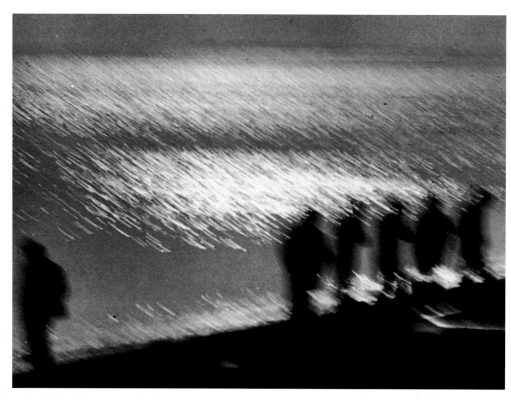

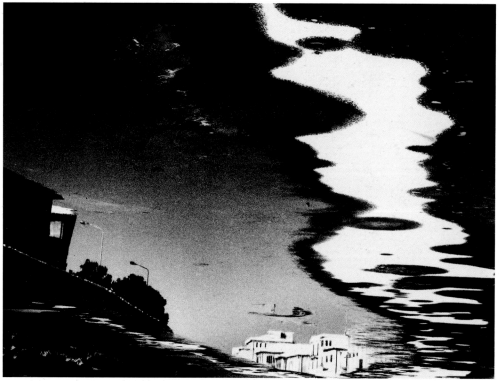

Il mare dei miei racconti
1984-1995

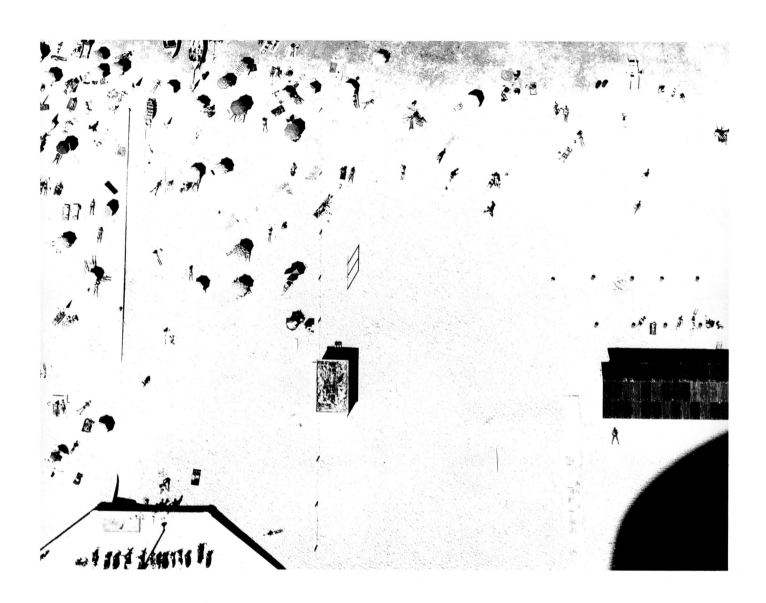

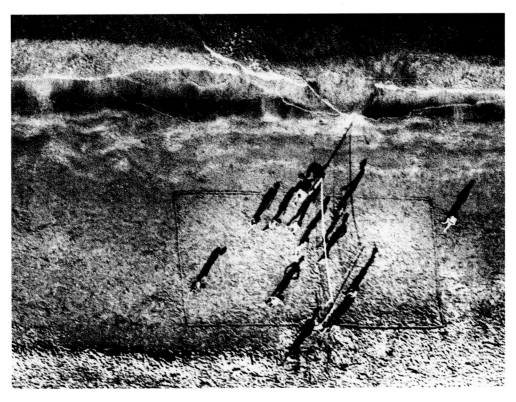

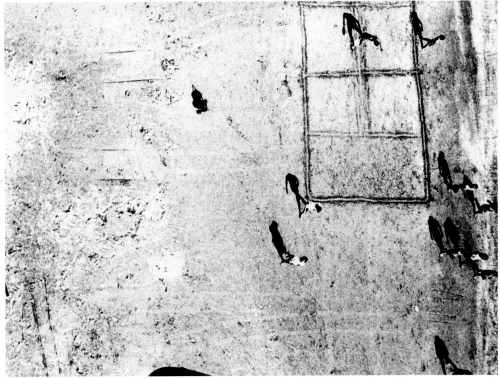

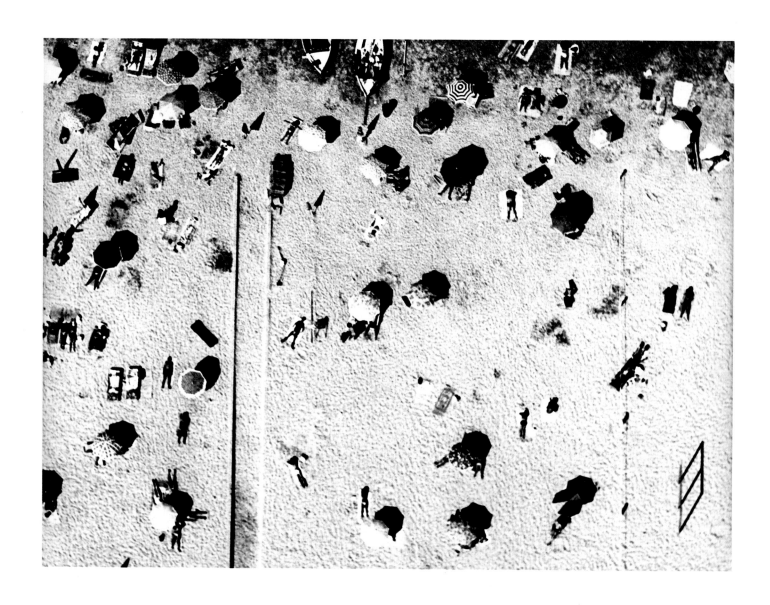

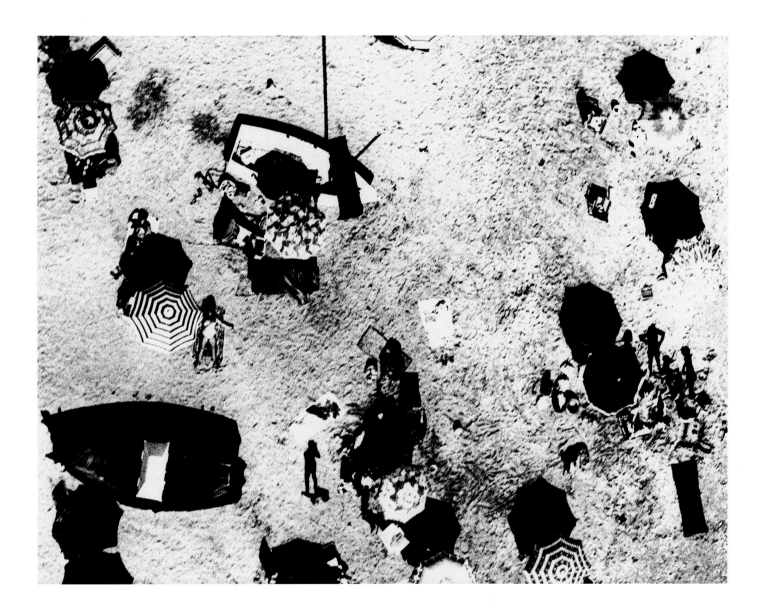

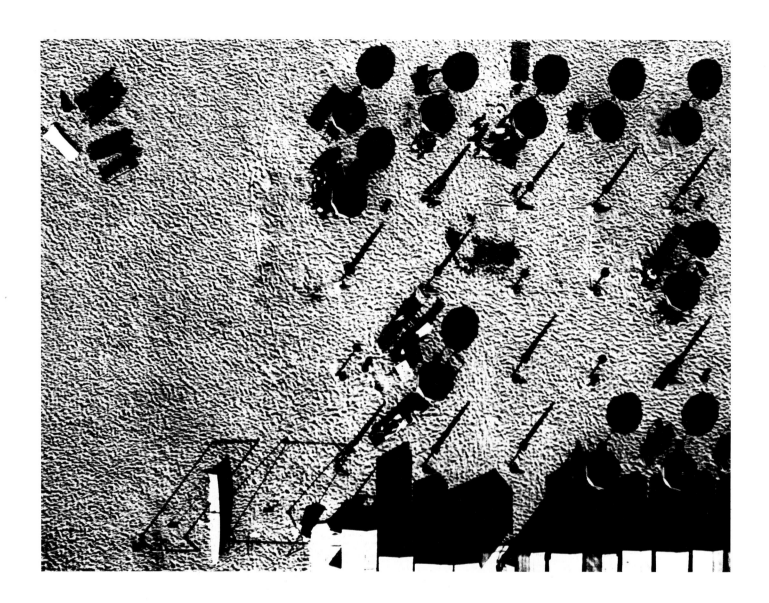

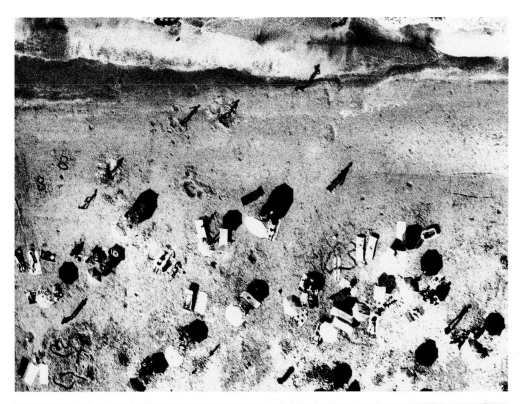

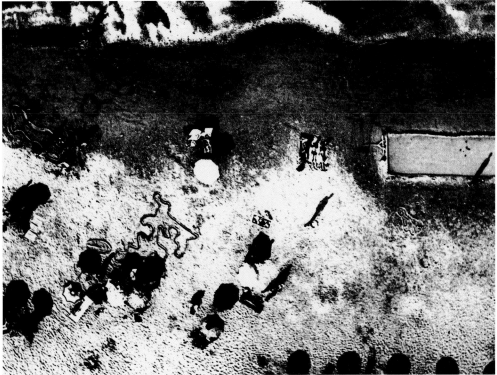

Ninna nanna
1985-1987

Zitta, nanna,
Tutti i tuoi tesori
S'incrostano di ruggine.
I tuoi frivoli piaceri
Cadono
In polvere.
Sotto l'arco di zaffiro
Sopra il suolo d'erba
Non v'è più nulla
Da tenere
E il gioco è vecchio disfatto.
I tuoi occhi
Scintillano in febbre assonnata,
Le tue palpebre scendono
Sul loro sogno.
Tu vaghi tardi, sola.
La carne rode contro le ossa,
L'amore vien meno
nel tuo petto.
Ecco il guanciale.
Riposa.

Léonie Adams, da *Poesia americana contemporanea
e poesia negra*, Ugo Guanda, Parma, 1955

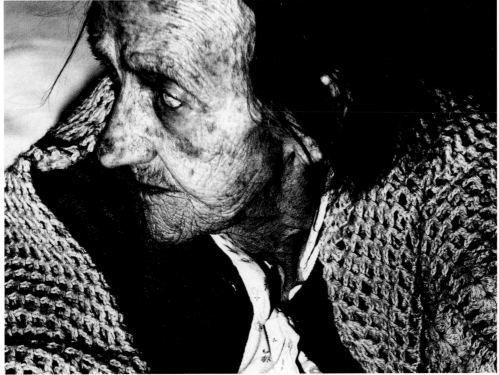

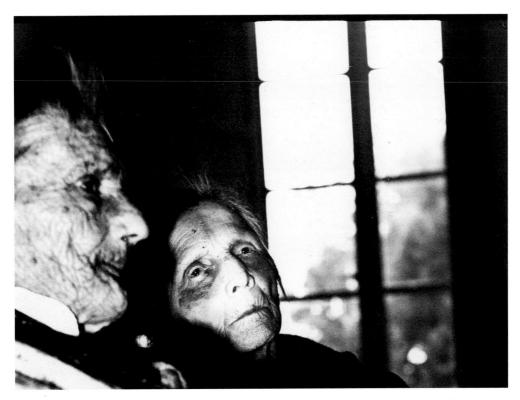

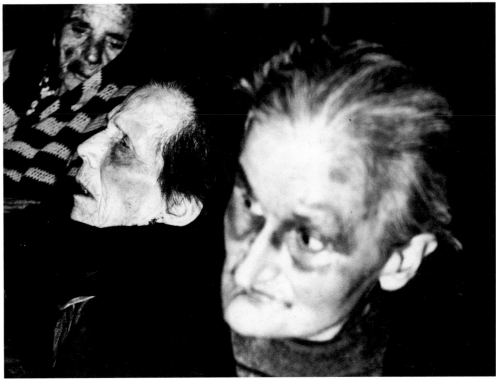

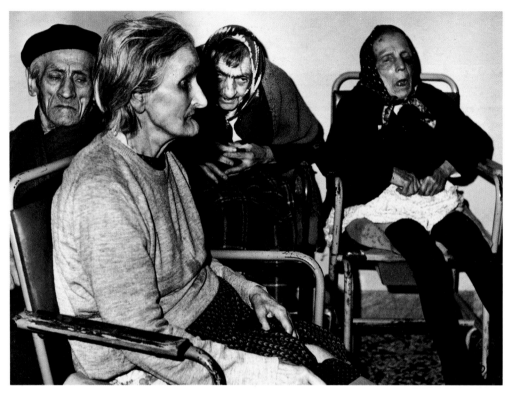

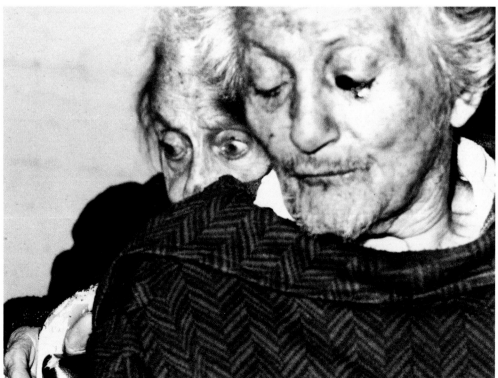

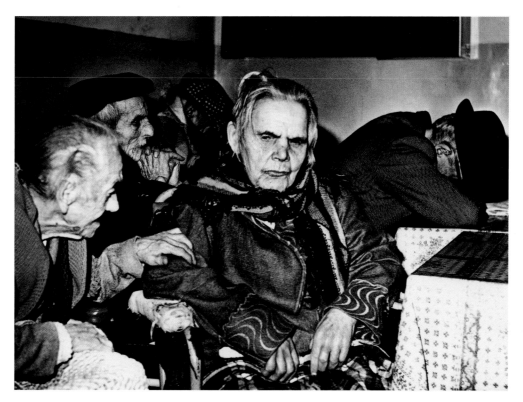

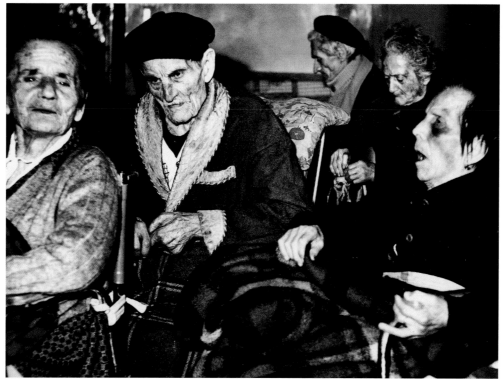

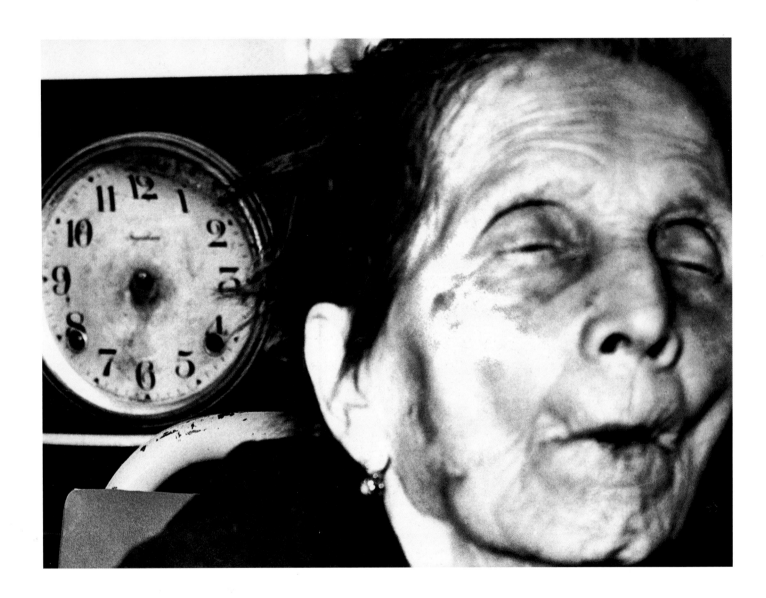

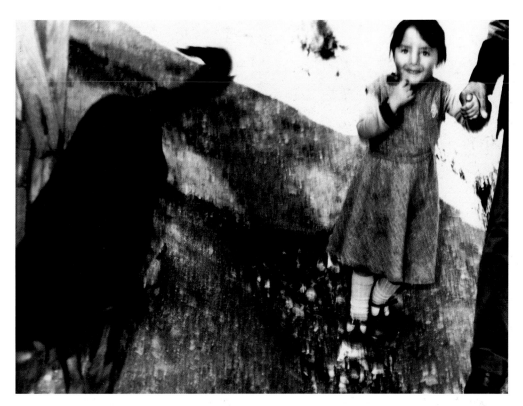

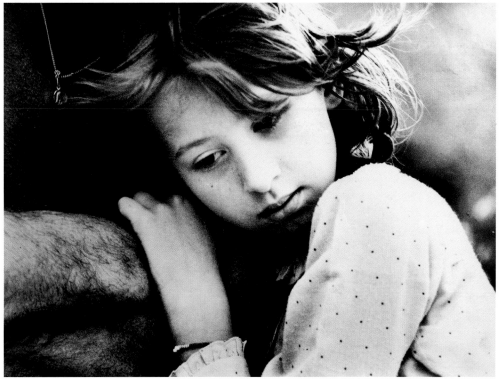

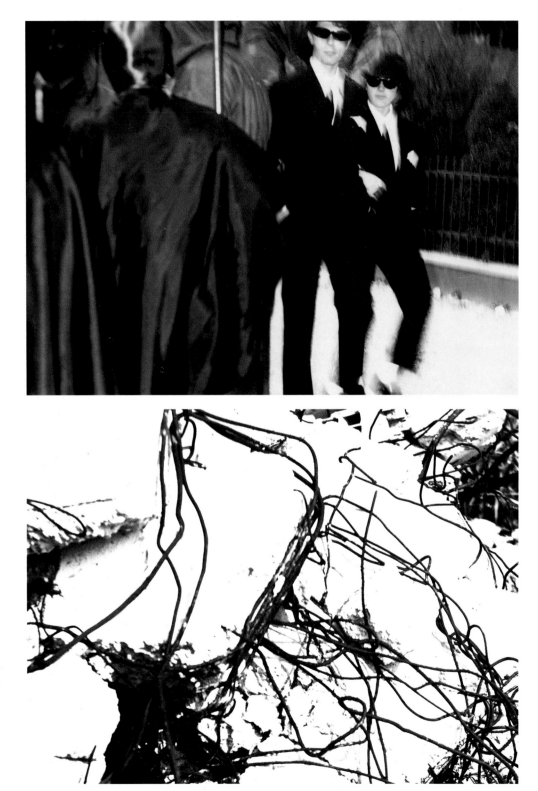

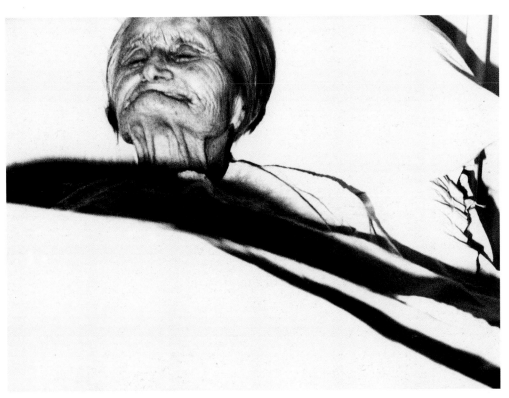

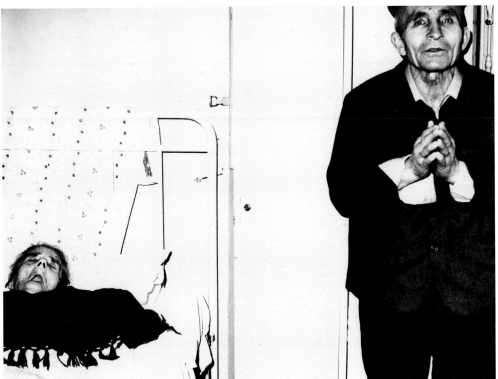

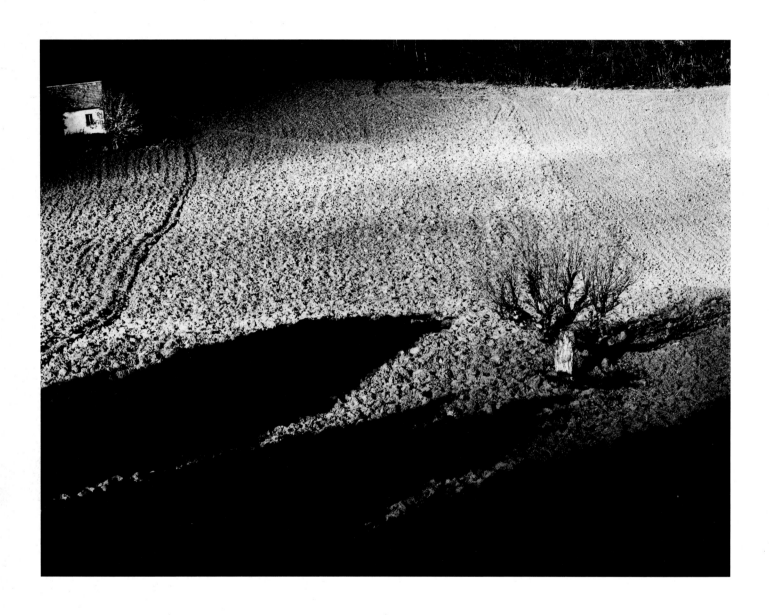

L'infinito
1986-1988

Sempre caro mi fu quest'ermo colle,
E questa siepe, che da tanta parte
Dell'ultimo orizzonte il guardo esclude.
Ma sedendo e mirando, interminati
Spazi di là da quella, e sovrumani
Silenzi, e profondissima quiete
Io nel pensier mi fingo; ove per poco
Il cor non si spaura. E come il vento
Odo stormir tra queste piante, io quello
Infinito silenzio a questa voce
Vo comparando: e mi sovvien l'eterno,
E la morte stagioni, e la presente
E viva, e il suon di lei. Così tra questa
Immensità s'annega il pensier mio:
E il naufragar m'è dolce in questo mare.

Giacomo Leopardi, da *Poesie e prose*, Mondadori, Milano, 1973

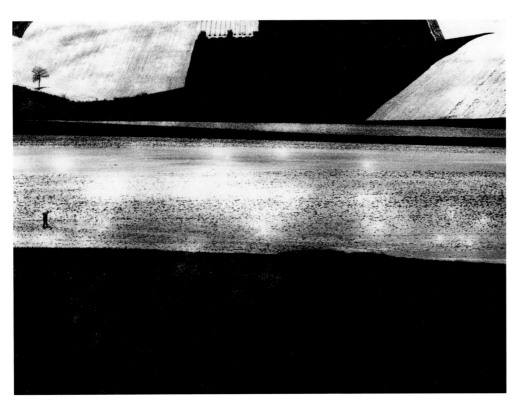

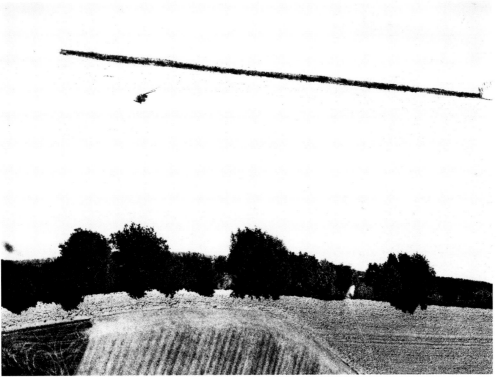

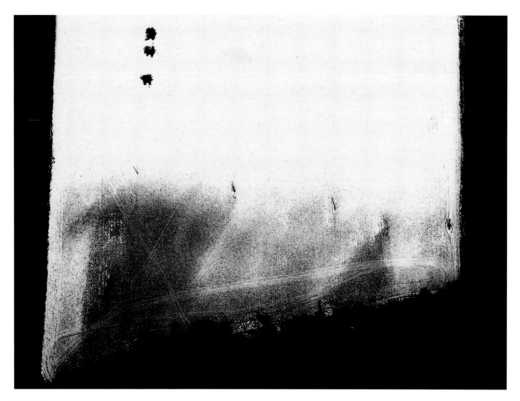

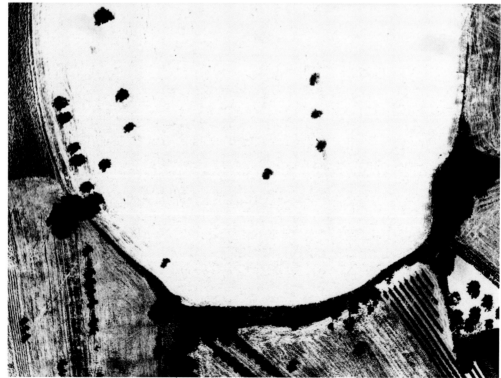

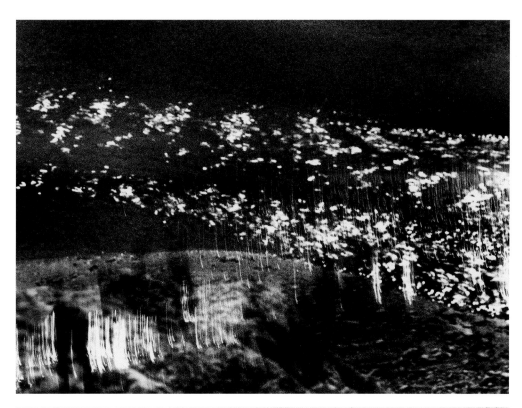

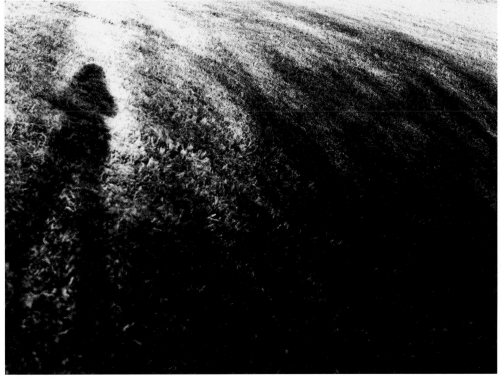

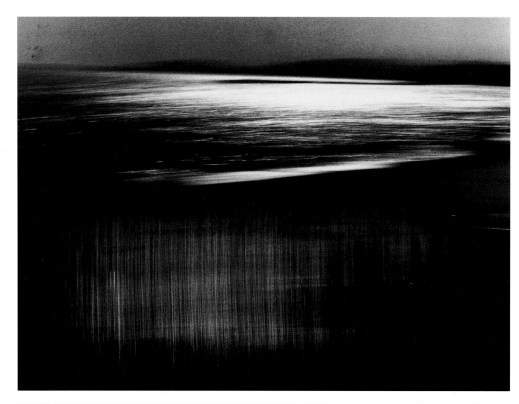

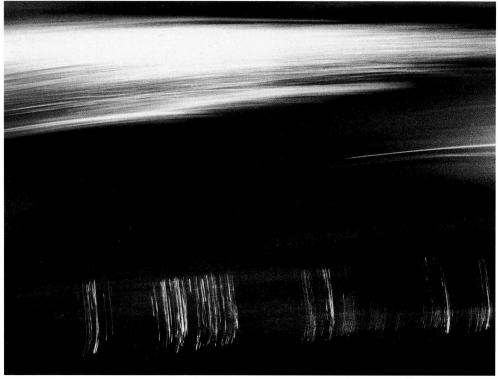

Felicità raggiunta, si cammina
1986-1992

Felicità raggiunta, si cammina
per te su fil di lama.
Agli occhi sei barlume che vacilla,
al piede, teso ghiacci che s'incrina;
e dunque non ti tocchi chi più t'ama.

Se giungi sulle anime invase
di tristezza e le schiari, il tuo mattino
è dolce e turbatore come i nidi delle
cimase.
Ma nulla paga il pianto del tuo bambino
a cui fugge il pallone tra le case

Eugenio Montale, da *Ossi di seppia*, collana Lo Specchio,
A. Mondadori, Milano, 1987

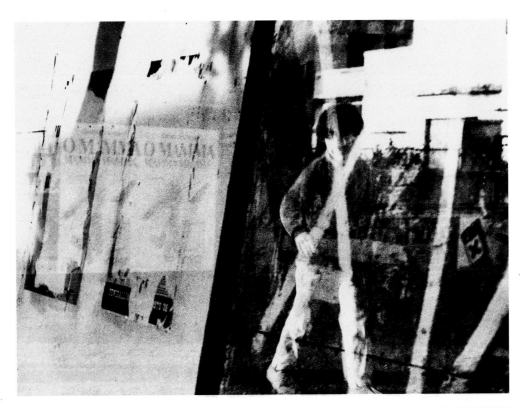

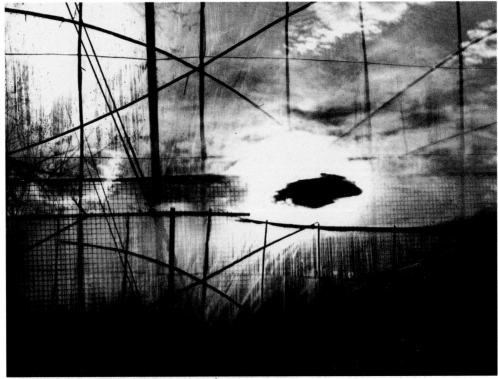

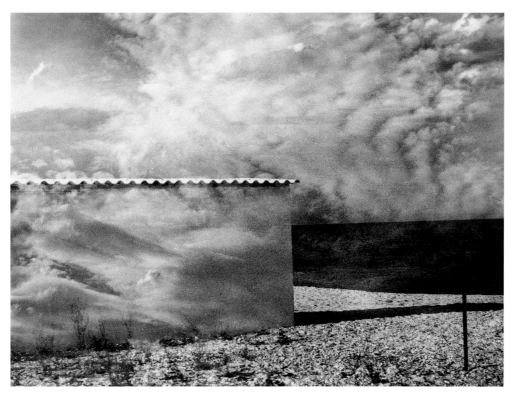

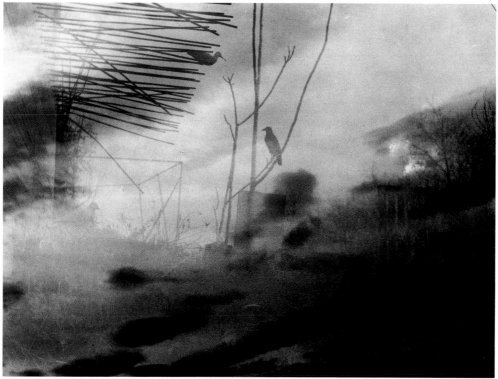

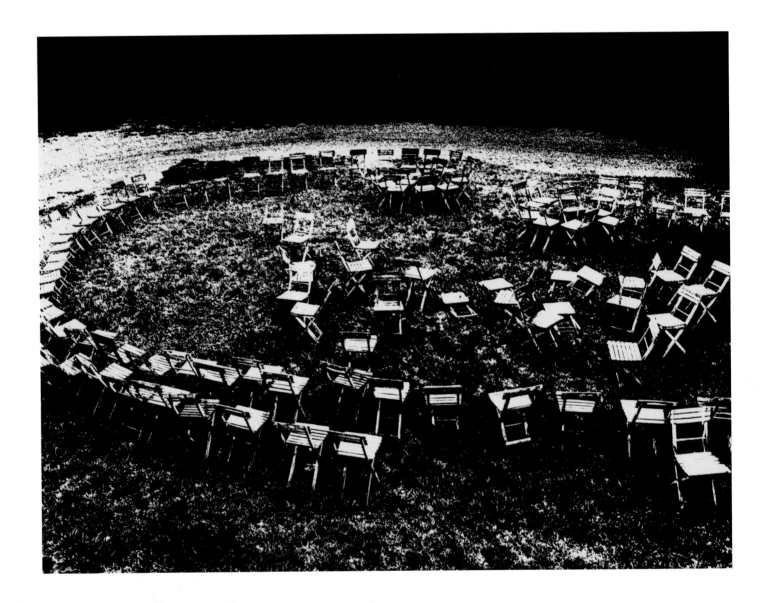

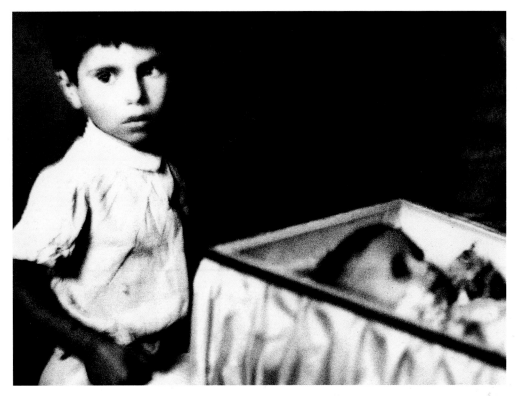

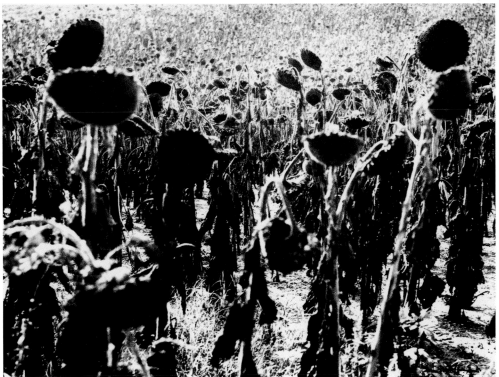

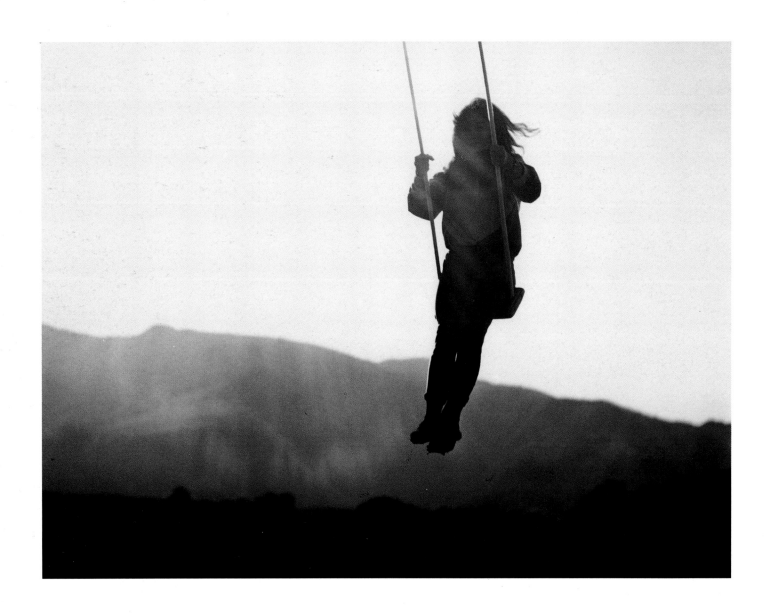

Passato
1988-1990

I ricordi, queste ombre troppo lunghe
del nostro breve corpo,
questo strascico di morte
che noi lasciamo vivendo
i lugubri e durevoli ricordi,
eccolo già apparire:
melanconici e muti
fantasmi agiati da un vento funebre.
E tu non sei più che un ricordo.
Sei trapassata nella mia memoria.
Ora sì, posso dire
che m'appartieni
e qualche cosa fra di noi è accaduto
irrevocabilmente.
Tutto finì, così rapido!
Precipitoso e lieve
il tempo ci raggiunse.
Di fuggevoli istanti ordì una storia
ben chiusa e triste.
Dovevamo saperlo che l'amore
brucia la vita e fa volare il tempo.

Vincenzo Cardarelli, da *Poesie di Vincenzo Cardarelli*,
Oscar Mensili Mondadori, Milano, 1966

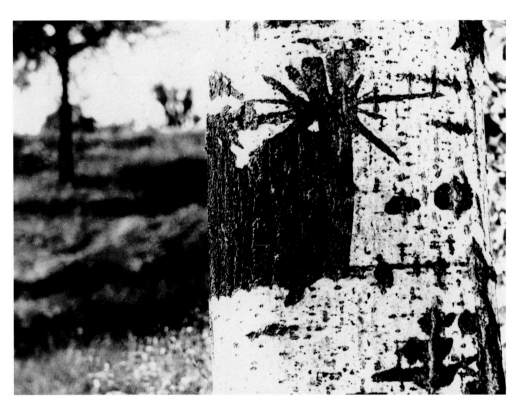

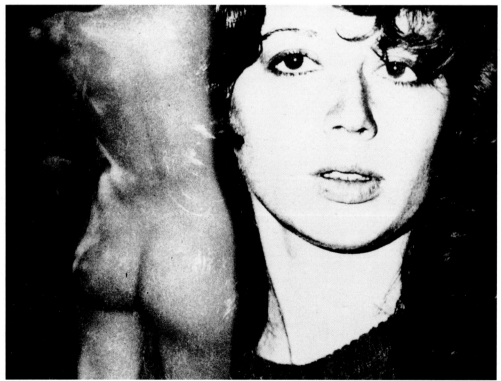

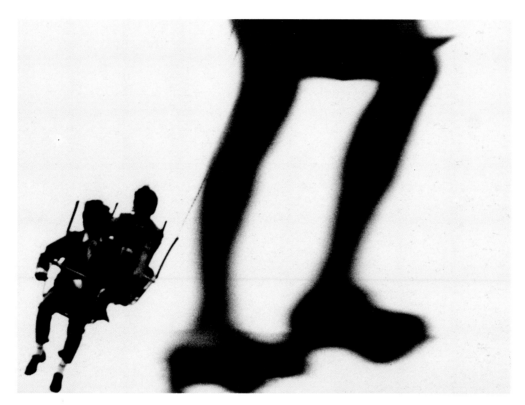

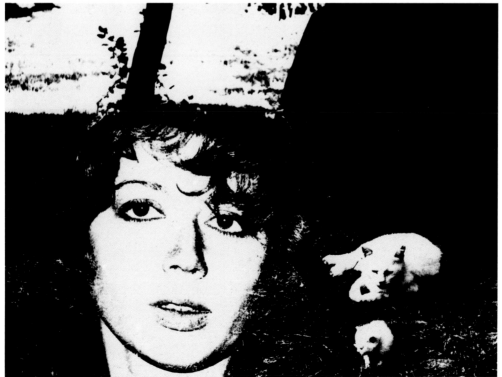

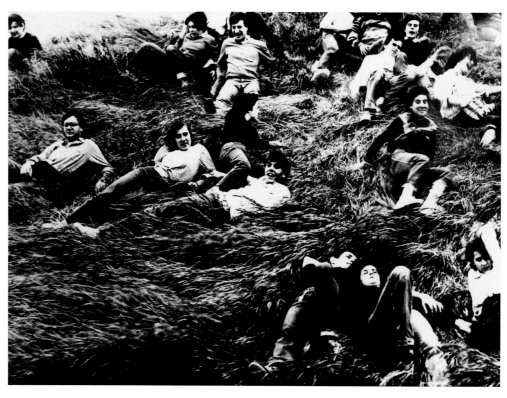

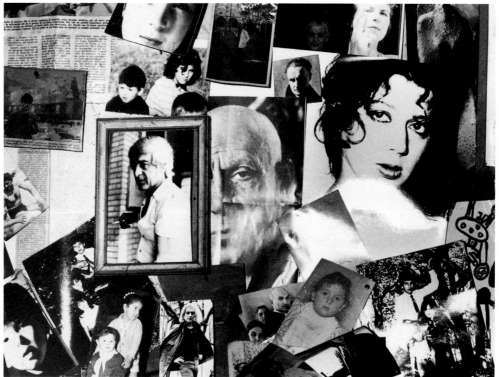

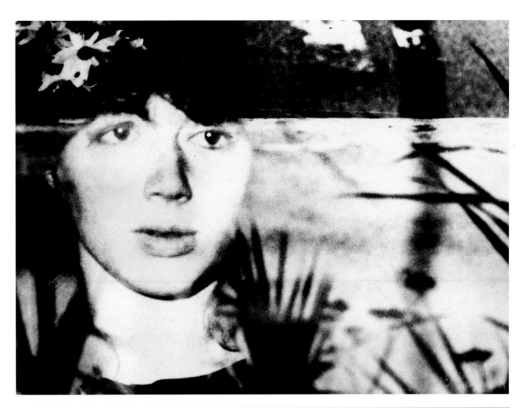

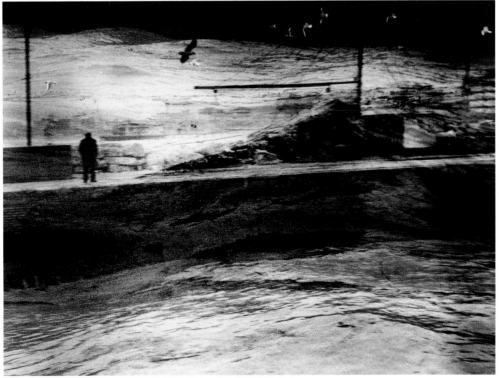

Il pittore Bastari
1991-1992

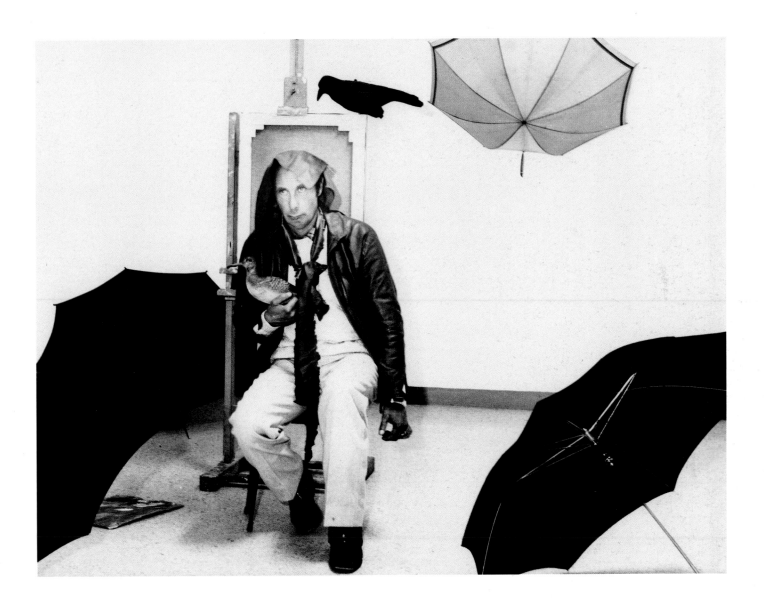

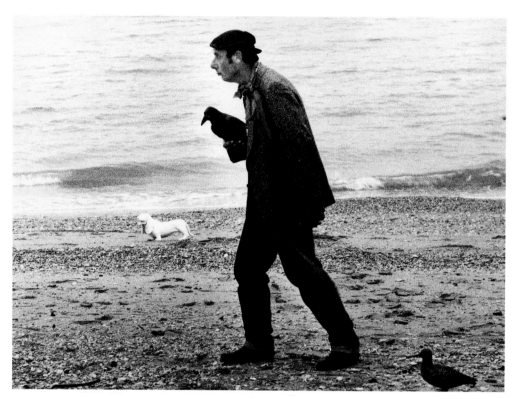

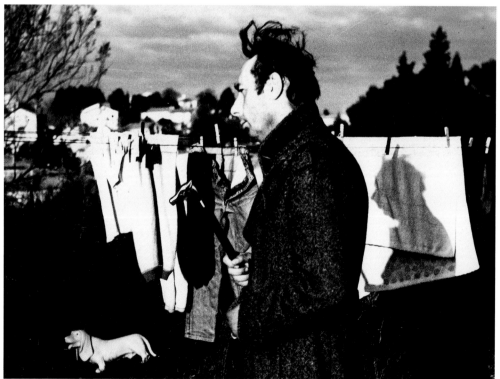

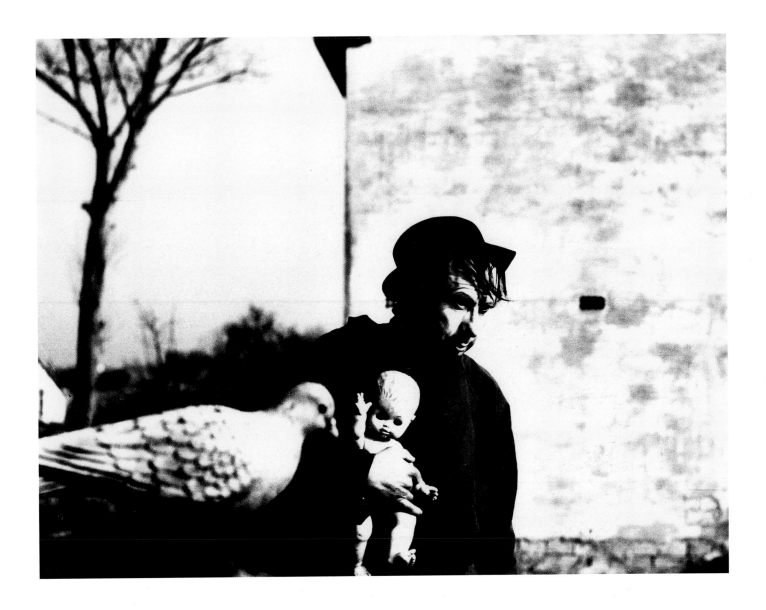

Io sono nessuno!
1991-1995

Io sono nessuno! Chi sei?
Sei nessuno anche tu?
Allora siamo in due... non fiatare!
Ci metterebbero al bando, sai bene.
Che cosa orrenda essere qualcuno!
Che cosa triviale, come una rana
Dire il proprio nome tutto il giorno
A un pantano perduto in ammirazione!

Emily Dickinson, da *Poesia americana contemporanea
e poesia negra*, Ugo Guanda, Parma, 1955

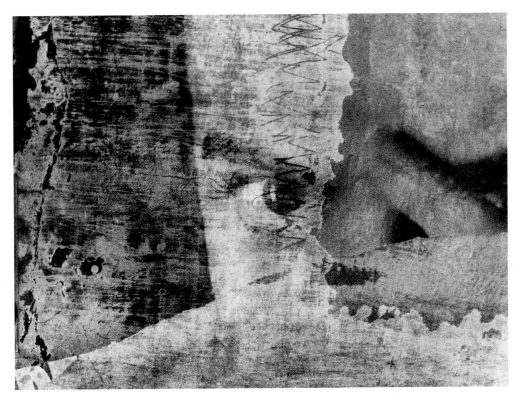

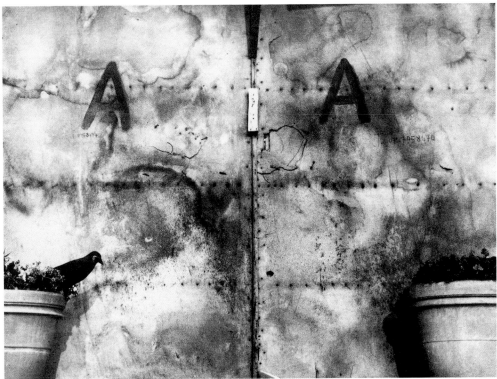

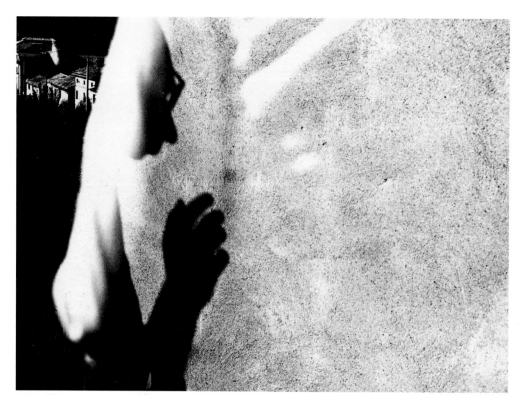

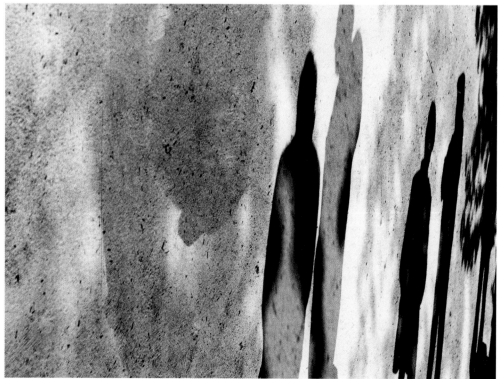

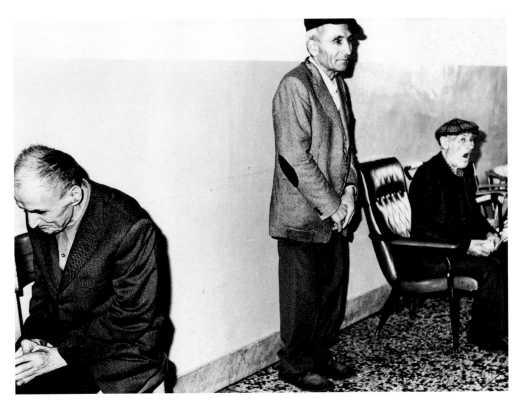

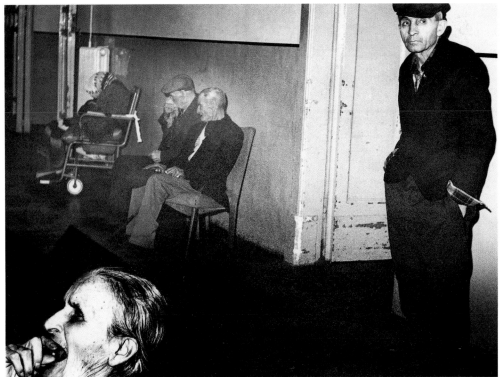

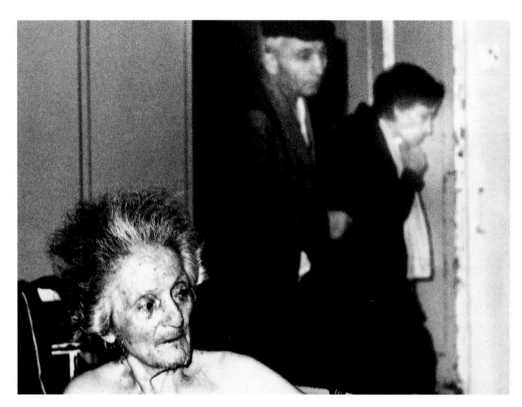

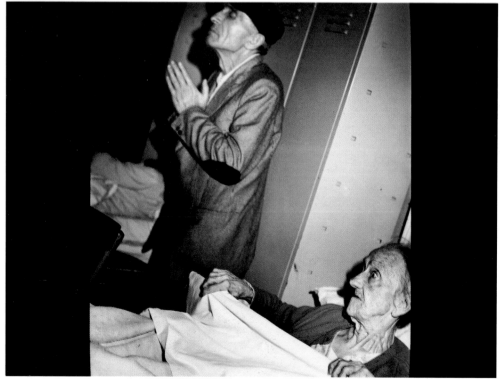

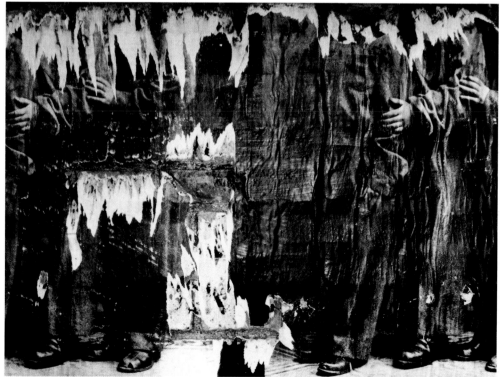

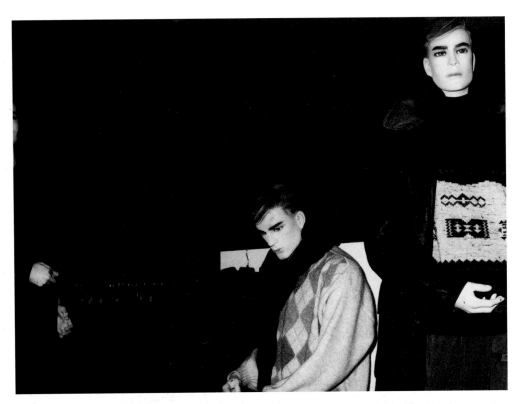

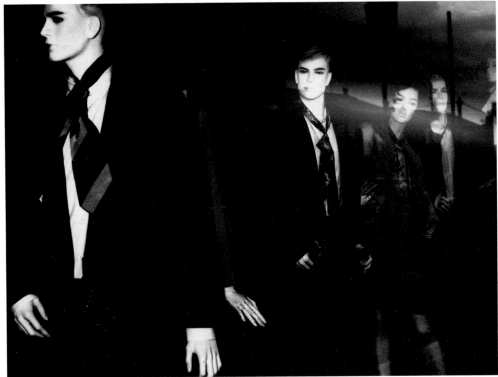

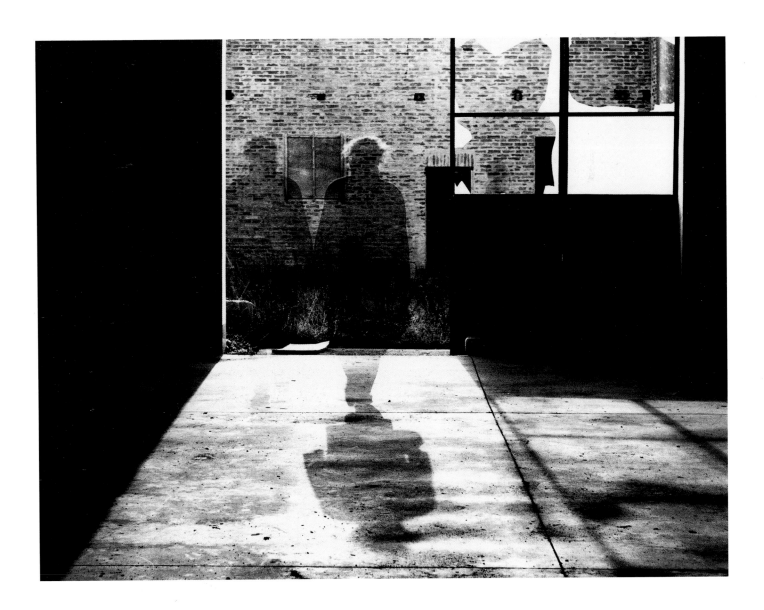

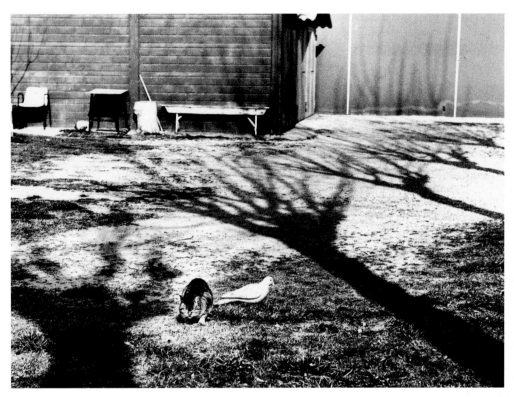

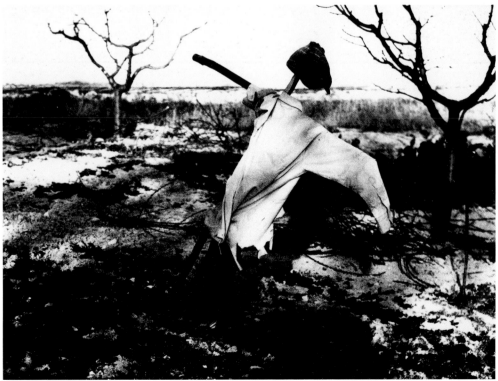

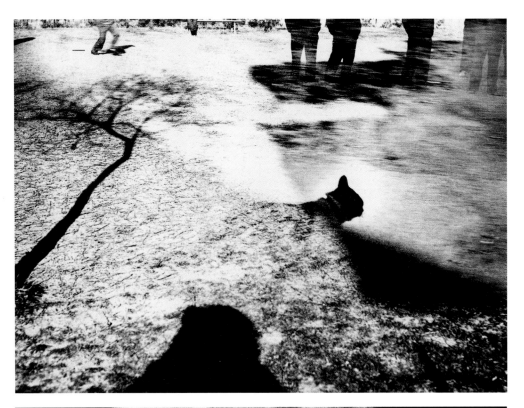

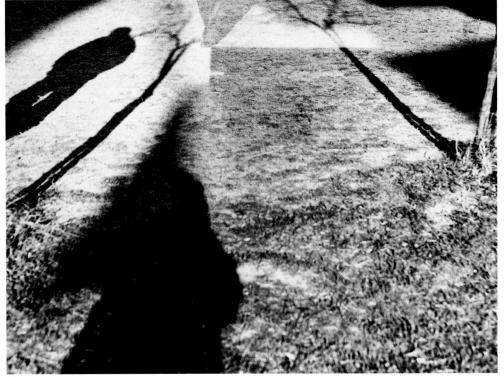

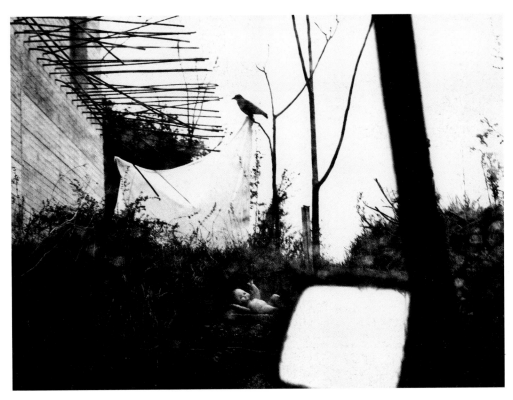

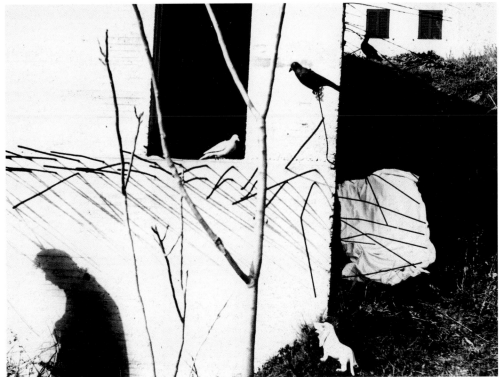

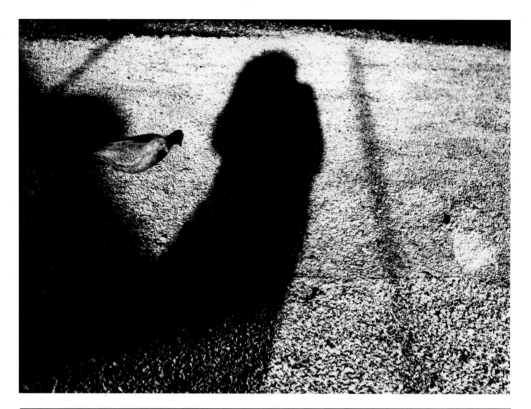

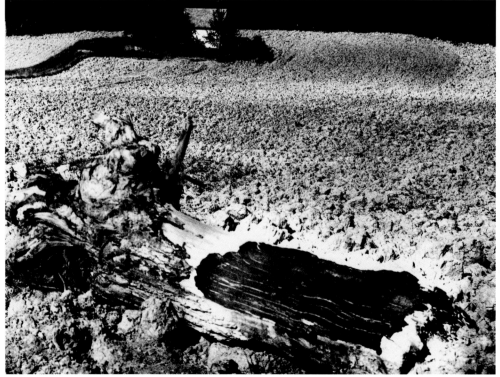

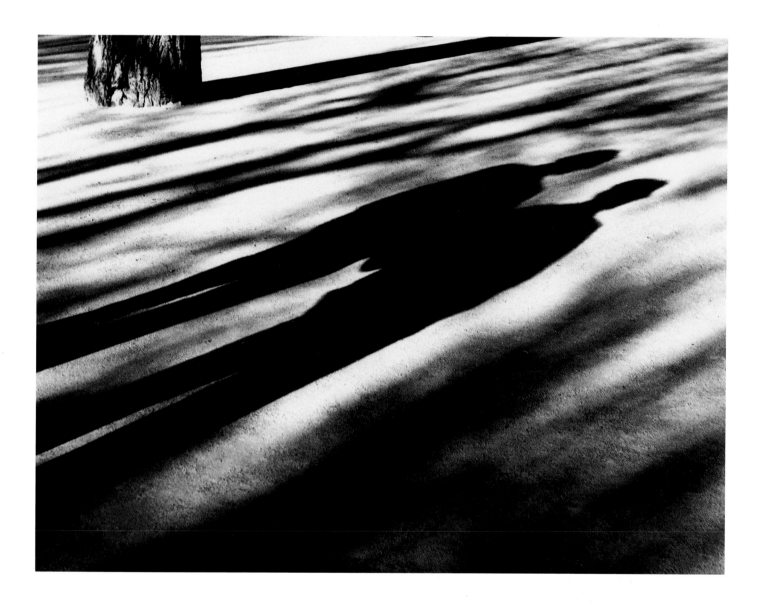

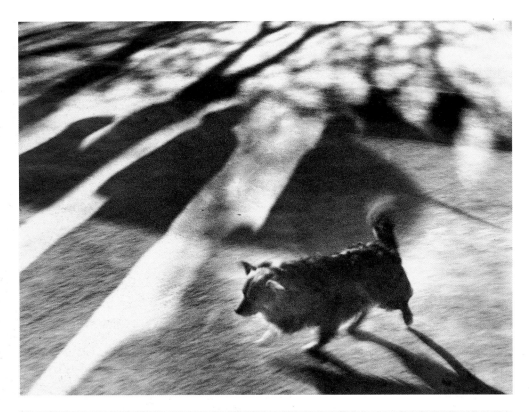

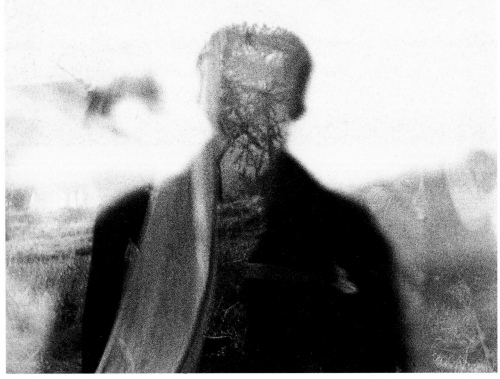

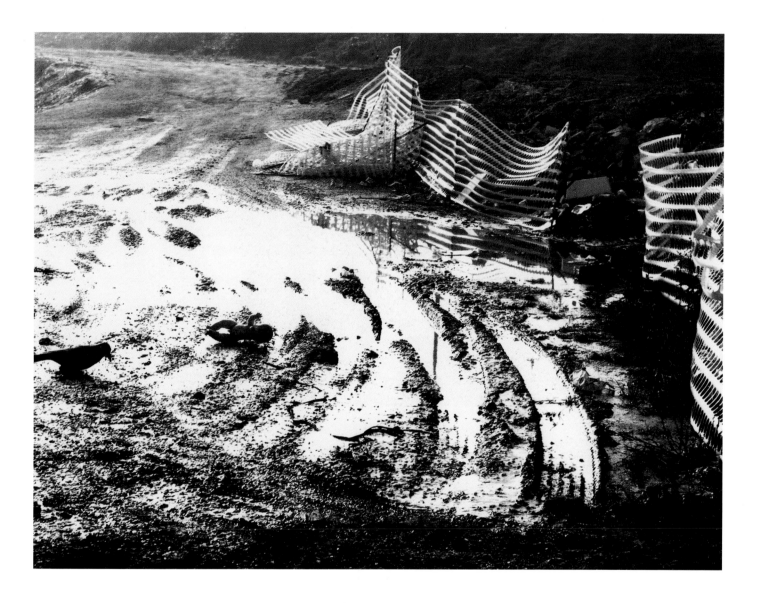

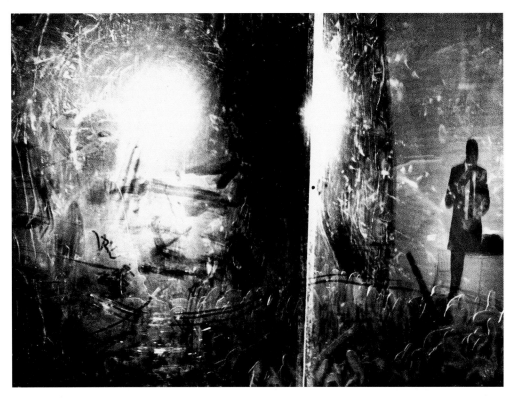

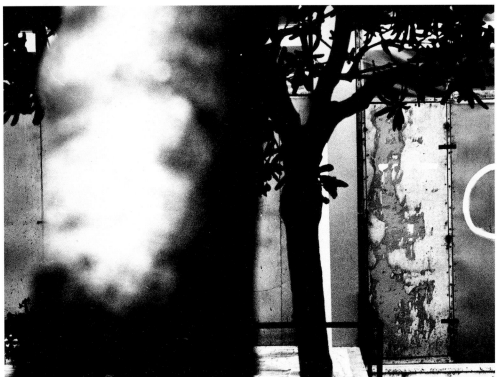

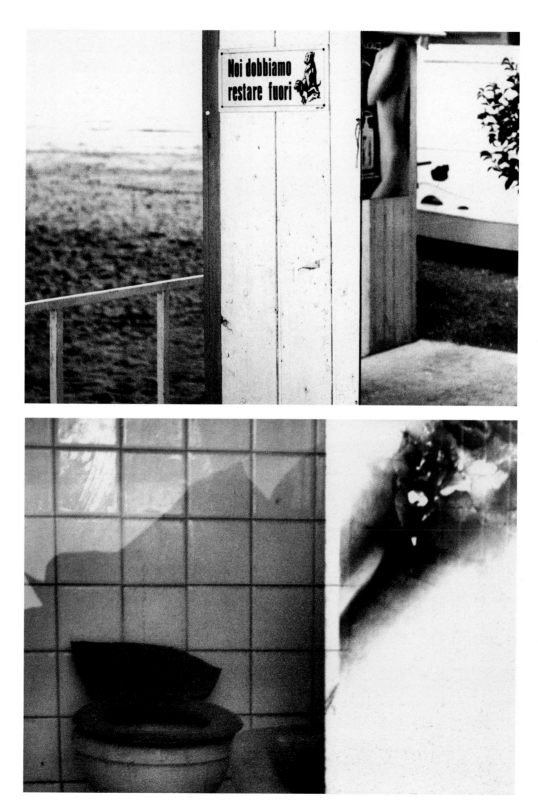

Presa di coscienza sulla natura
1994-1995

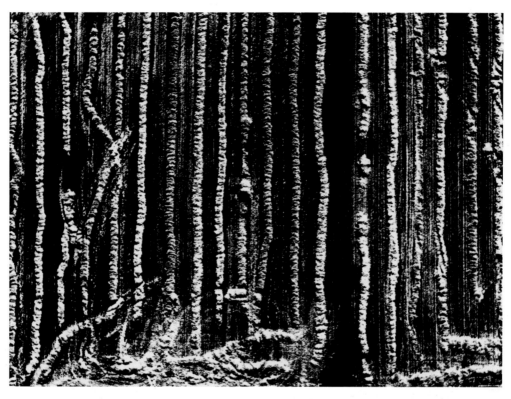

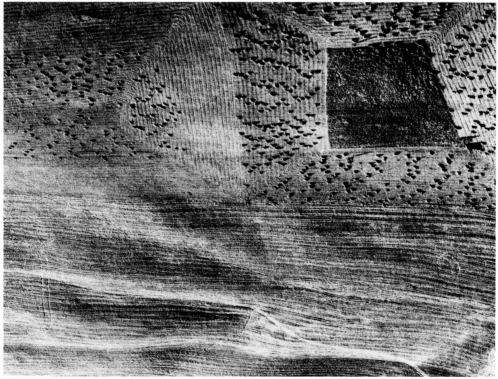

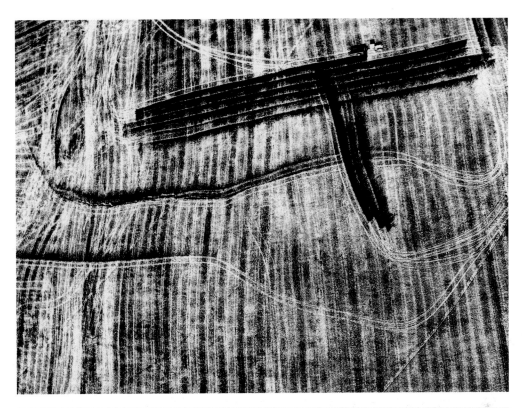

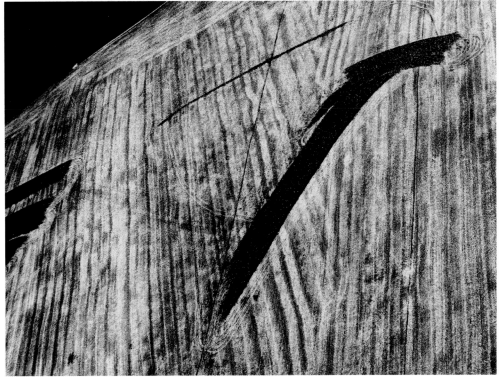

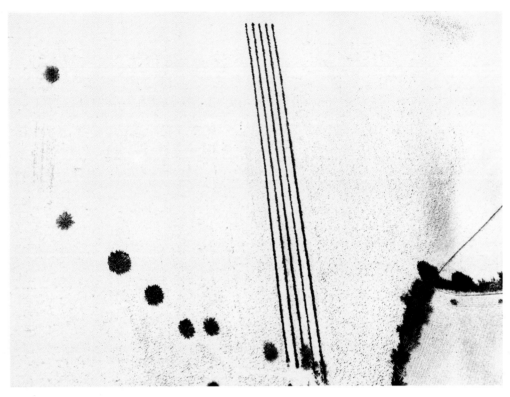

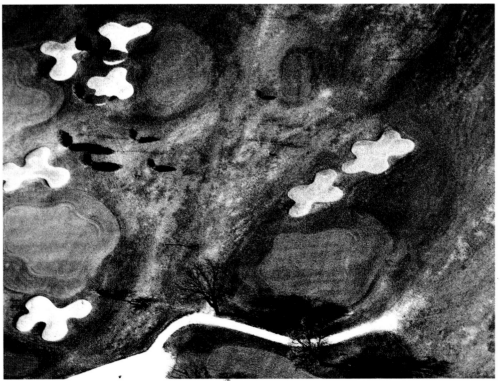

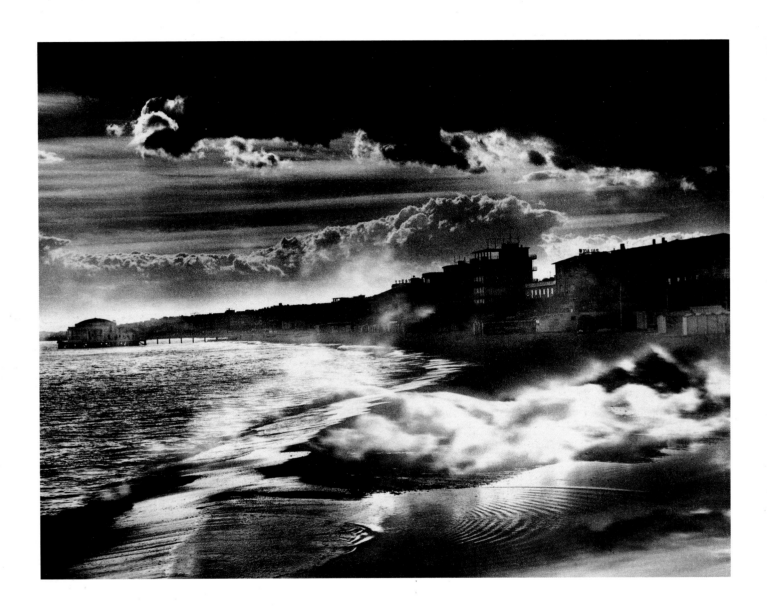

La notte lava la mente
1994-1995

La notte lava la mente.

Poco dopo si è qui come sai bene,
fila d'anime lungo la cornice,
chi pronto al balzo, chi quasi in catene.

Qualcuno sulla pagina del mare
traccia un segno di vita, figge un punto.
Raramente qualche gabbiano appare.

Mario Luzi, da *Poeti italiani del Novecento*, Mondadori,
Oscar Grandi Classici, I ed., Milano, 1990

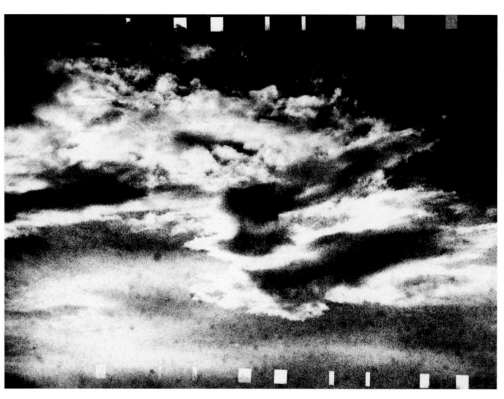

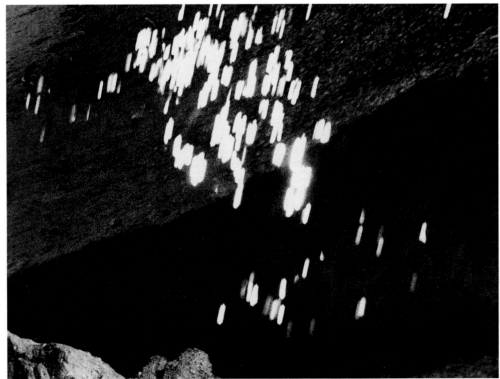

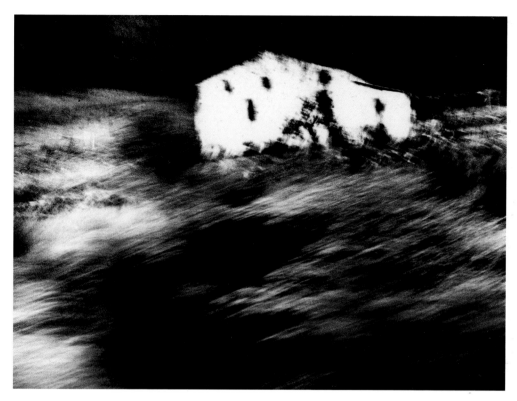

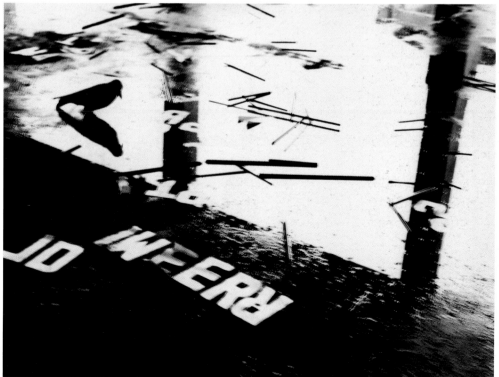

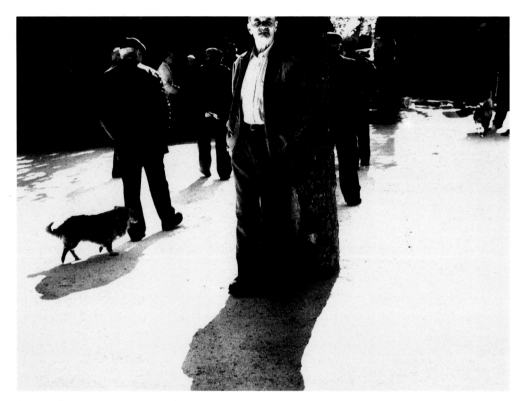

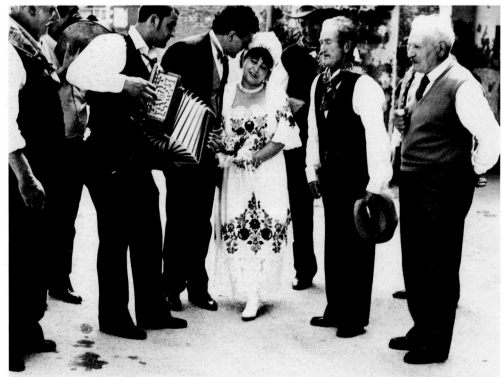

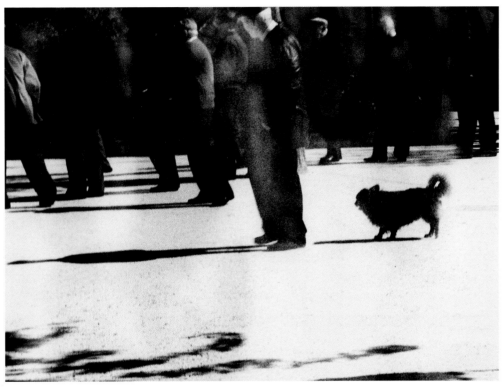

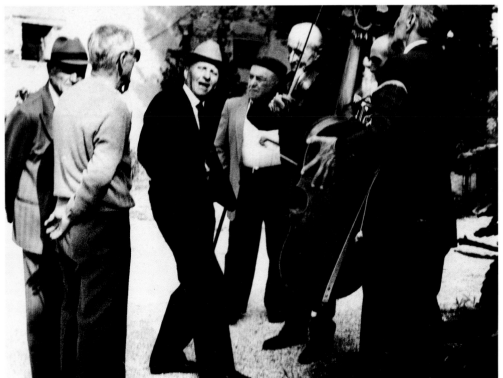

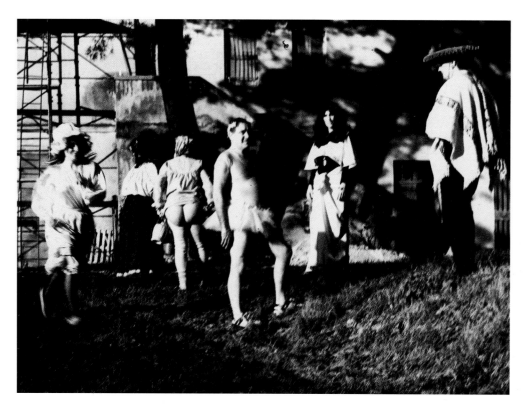

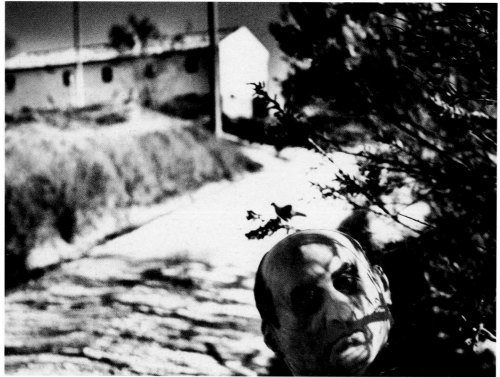

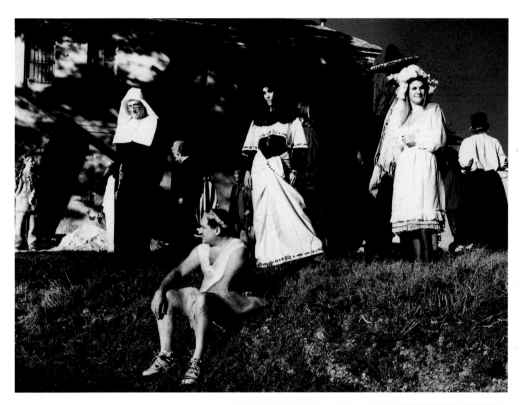

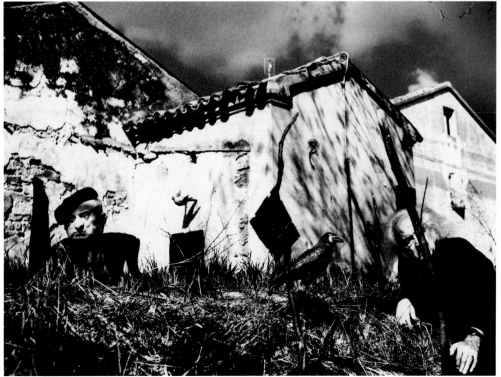

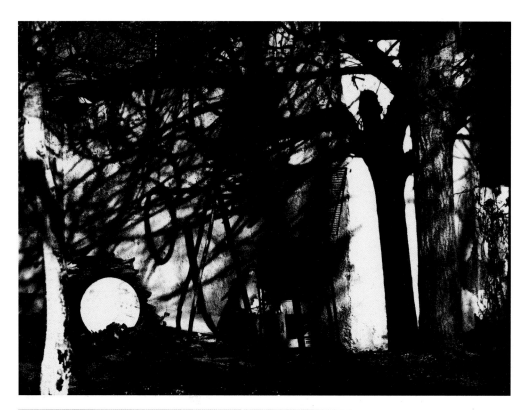

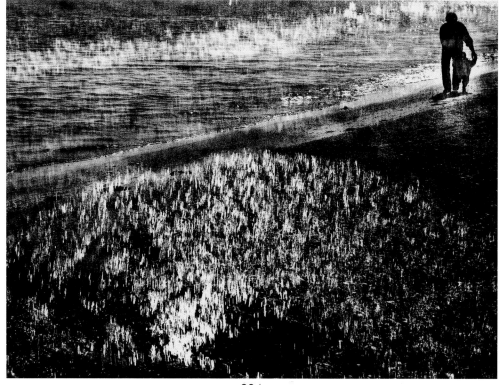

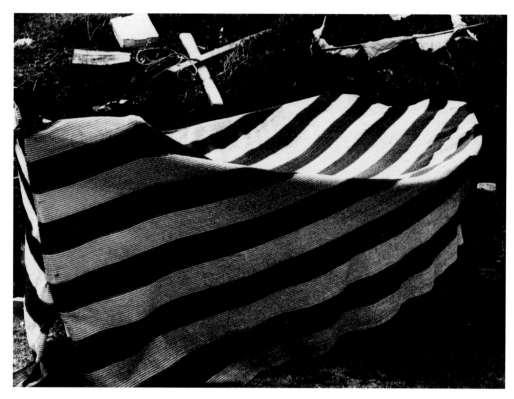

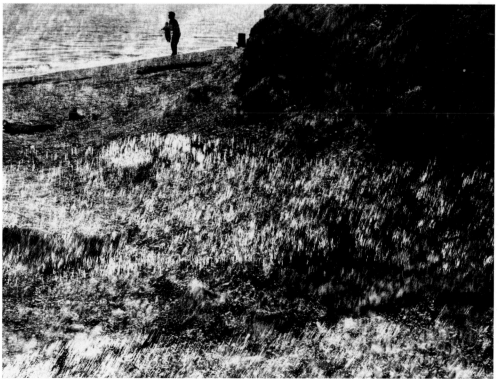

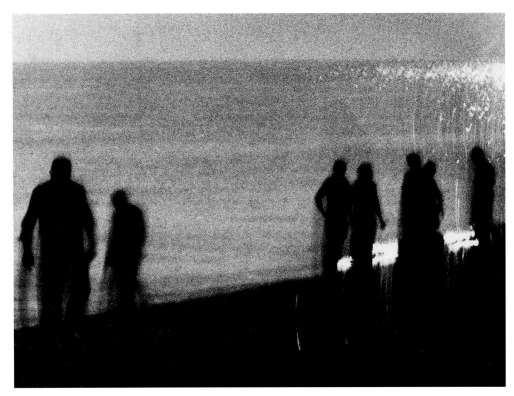

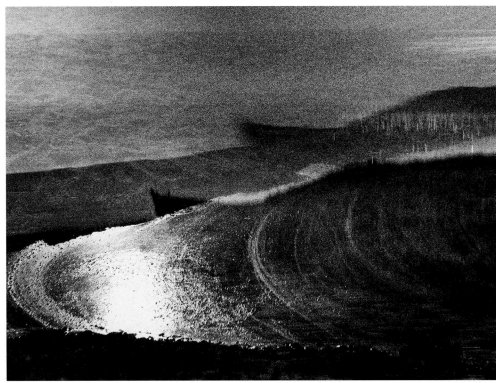

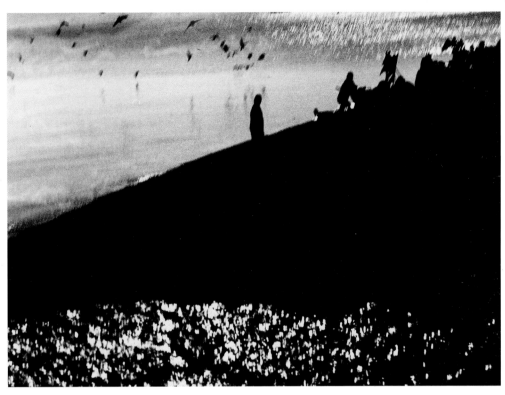

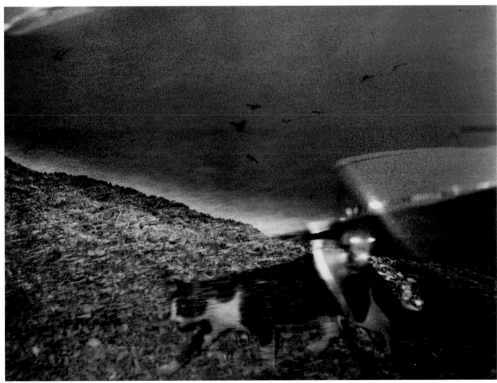

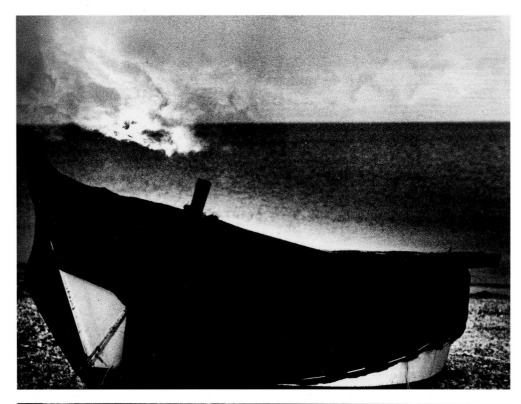

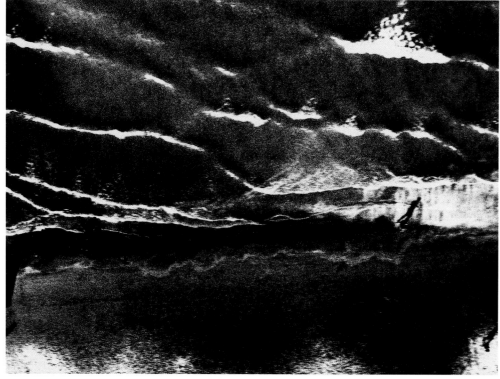

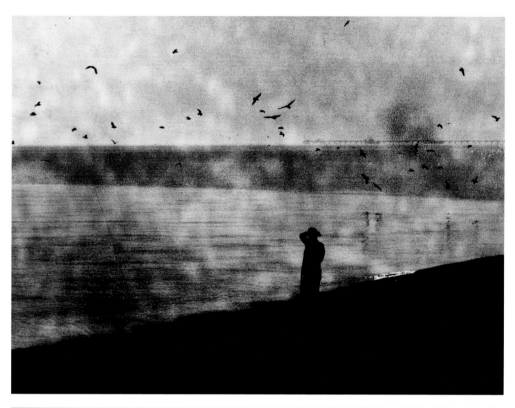

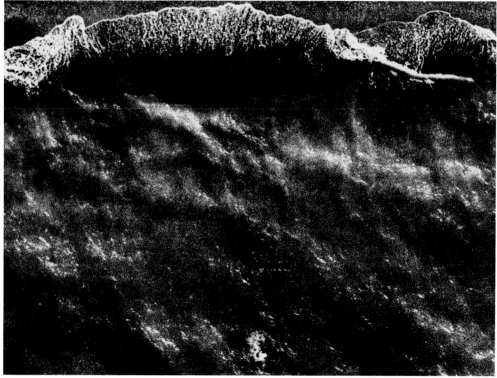

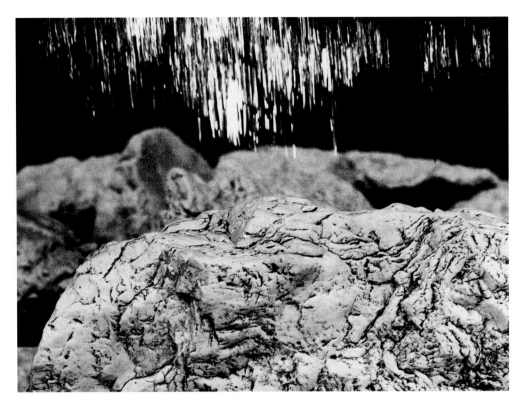

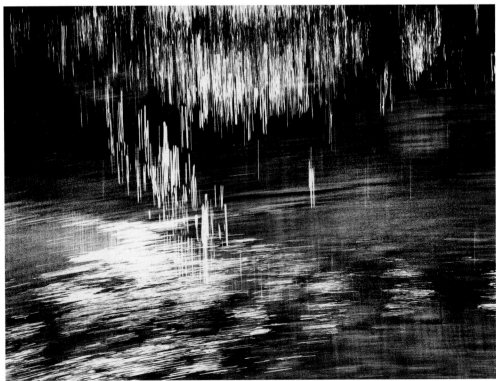

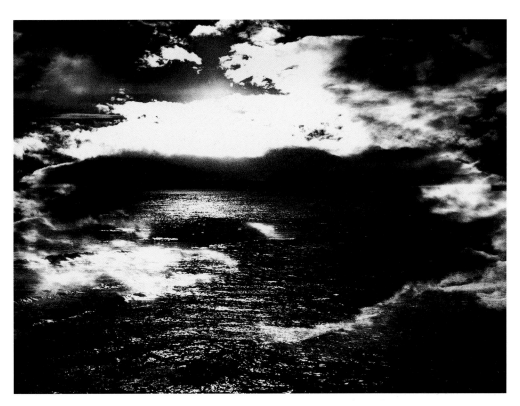

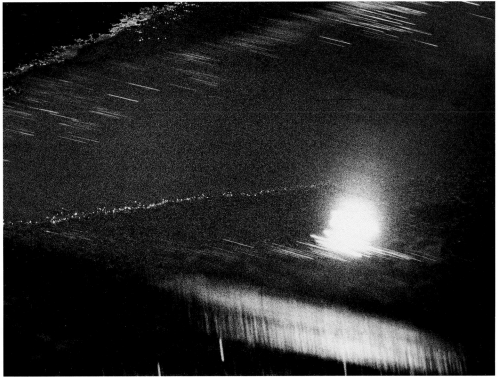

Apparati
Bio-bibliographical
Notes

Mario Giacomelli, 1995. Foto Paolo Mengucci

1925
Nasce a Senigallia, il 1° agosto.

1935
Muore il padre (25 aprile). Comincia a dipingere e a scrivere poesie.

1938
Lavora come garzone di bottega in una tipografia che più tardi rileverà diventandone comproprietario.

1945-1946
Ricostruisce la tipografia, distrutta dalla guerra, riprende a dipingere.

1952-1956
Inizia a fotografare. Compra una camera Comet la vigilia del Natale 1952: il 25 dicembre scatta la prima fotografia *L'approdo*. Il 4 dicembre 1953 viene costituito il gruppo fotografico "Misa" con Cavalli come presidente e Giacomelli cassiere.

Opere principali: *L'approdo*; *Testa o croce*; *Le colline di Leopardi*; *Tristessa*; *Fiamma sul campo*; *La foglia*; *Maria G.*; *Ritratto*; *Marco*; *Le minorenni*; *Ragazzi che giocano*; *Attorno a me*; *Il misantropo*; *I figli*; *La Moglie*; *Via Puccini*; *Pescatori*; *Il pittore*; *Fuga dalla prigione*; *Donna con bimbo*; *Tabacco*; *La madre*; *Paesaggio*. (Dopo questo periodo le fotografie a titolo lasciano posto, quasi sempre, a complessi di opere).

1954
Nudi.

1954-1956
Vita d'ospizio.

1955-1956
Natura morta.

1955-1992 e oltre
Paesaggi. (Il cantiere del paesaggio; La terra che muore; Storie di terra).

1955
Seconda mostra nazionale Castelfranco Veneto-Università popolare di Castelfranco Veneto, sezione fotografia: è premiato da Paolo Monti per il migliore complesso di opere.

1956
Entra nel gruppo fotografico "La Bussola" dal quale si allontanerà presto per divergenze di idee.

1957-1959
Scanno.
Lourdes.

1958
Zingari.
Puglia (vi ritorna nel 1982).
Studenti.

1959
Loreto.
Mare.
Lourdes.

1960
Nudi.
Per Luigi Crocenzi illustra *Fermo a Campanile sera*.

1960-1961
Un uomo, una donna, un amore.

1961
Mattatoio.
Una sua fotografia (*Puglia*, 1958) viene utilizzata dalla casa editrice Penguin Books per la copertina dell'edizione inglese di *Conversazione in Sicilia* di E. Vittorini con la prefazione di E. Hemingway.

1961-1963
Io non ho mani che mi accarezzino il volto, da una poesia di padre Turoldo (serie presentata dalla Ferrania alla Photokina di Colonia nel 1963). Una sua fotografia della serie *Scanno*, viene selezionata dal Direttore del dipartimento di fotografia, John Szarkowski, per la collezione del Museo d'Arte Moderna di New York (1963).

1964
Illustra *A Silvia* di G. Leopardi per la RAI.

1964-1966
La buona terra.

1966-1968
Verrà la morte e avrà i tuoi occhi, da una poesia di C. Pavese. (Ritorna per la seconda volta all'ospizio).

1966-1975
Spazio poetico, fotografie a colori.

1967-1968
Motivo suggerito dal taglio dell'albero.

1971
Partecipa alla Biennale di Venezia.

1971-1973
Caroline Branson, da *Spoon River Anthology*, di Edgar Lee Masters.

1974
Perché, Wollamo, Etiopia.

1975
Nudi.

1976-1983
Spazio poetico, fotografie a colori.

1980

Gabbiani.

1981-1983

Non fatemi domande (ritorna per la terza volta all'ospizio)

1983

Il mare dei miei racconti.

1983-1984

Favola per un viaggio verso possibili significati interiori (Ferri ritorti).

1984-1985

Il canto dei nuovi emigranti, da una poesia di F. Costabile.

1984-1986

Il teatro della neve; Luna vedova per le strade di mare; Ho la testa piena mamma, dalle poesie di F. Permunian.

1984-1995

Il mare dei miei racconti.

1985-1987

Ninna Nanna, da una poesia di L. Adams.

1985

Presso l'Università di Urbino, per la prima volta in Italia, viene discussa una tesi di ricerca su "Mario Giacomelli nel quadro della ricerca fotografica italiana contemporanea".

1986

Il 26 settembre muore la madre.

Inizia a lavorare su *Felicità raggiunta, si cammina,* da una poesia di E. Montale, che termina nel 1992. Viene inserito nella Nuova Enciclopedia dell'Arte, 1ª Edizione Garzanti.

1986-1988

Illustra in occasione delle celebrazioni leopardiane, la poesia *L'infinito* di G. Leopardi.

1988-1990

Passato, da una poesia di V. Cardarelli.

1989

Viene insignito del riconoscimento "Horus Sicof".

1990

Lavora su *Ritratto di un sogno* e su *Sala d'attesa.* Inizia *Poesia in cerca d'autore.*

1991-1992

Il pittore Bastari.

1991-1995

Io sono nessuno, da una poesia di E. Dickinson

1992

Gli viene conferito il premio internazionale di fotografia "Città di Venezia".

Termina *Felicità raggiunta, si cammina* iniziata nel 1986.

1993

Partecipa alla Biennale di Venezia.

1994

Gli viene conferito a Carrara di Fano, il "Pantalin d'0ro".

1994-1995

Presa di coscienza sulla natura. La notte lava la mente, da una poesia di M. Luzi.

1995

Partecipa alla Biennale di Venezia.

1925
Born in Senigallia, August 1st.

1935
Father dies (April 25th). Begins to paint and write poetry.

1938
Works as shop-boy at a typographer's which he will later take over, becoming partner.

1945-1946
Reconstructs the typography shop which was destroyed by the war. Recommences painting.

1952-1956
Starts to take photographs. Buys a Comet camera on Christmas Eve 1952. On Christmas shoots his first photo *l'Approdo*. On December 4th the photography club "Misa" is founded with Cavalli as president and Giacomelli as treasurer.

Main works: *L'approdo*; *Testa o croce*; *Le colline di Leopardi*; *Tristessa*; *Fiamma sul campo*; *La foglia*; *Maria G.*; *Ritratto*; *Marco*; *Le minorenni*; *Ragazzi che giocano*; *Attorno a me*; *Il misantropo*; *I figli*; *La Moglie*; *Via Puccini*; *Pescatori*; *Il pittore*; *Fuga dalla prigione*; *Donna con bimbo*; *Tabacco*; *La madre*; *Paesaggio*. (After this period the titled photographs are replaced by bodies of work).

1954
Nudi.

1954-1956
Vita d'Ospizio.

1955-1956
Natura morta.

1955-1992 and over
Paesaggi.

(*Il cantiere del paesaggio*; *La terra che muore*; *Storie di terra*).

1955
Seconda mostra nazionale Castelfranco Veneto – Università popolare di Castelfranco Veneto, sezione fotografia: awarded by Paolo Monti for the best body of work.

1956
Joins the photography club "La Bussola" which he soon leaves because of differences of opinion.

1957-1959
Scanno.
Lourdes.

1958
Zingari.
Puglia (returns there in 1982)
Studenti.

1959
Loreto
Mare
Lourdes.

1960
Nudi.
Illustrates *Fermo a Campanile sera* for Luigi Crocenzi.

1960-1961
Un uomo, una donna, un amore.

1961
Mattatoio.
One of his photos (*Puglia*, 1958) gets used by the publisher Penguin Books for the cover of the English edition of *Conversazione in Sicilia* by E. Vittorini with the preface by E. Hemingway.

1961-1963
Io non ho mani che mi accarezzino il volto, from a poem by father D. Turoldo. (The series

was presented by Ferrania at the Photokina of Cologne in 1963). One of his photographs from the *Scanno* series is selected for the collection of the Museum of Modern Art in New York by the director of the Department of Photography, John Szarkowski (1963).

1964
Illustrates *A Silvia* by G. Leopardi for the RAI.

1964-1966
La buona terra.

1966-1968
Verrà la morte e avrà i tuoi occhi, from a poem by C. Pavese. (returns for the second time to the rest home).

1966-1975
Spazio poetico, color photographs.

1967-1968
Motivo suggerito dal taglio dell'albero.

1971
Participates in the Venice Biennial.

1971-1973
Caroline Branson, from *Spoon River Anthology*, by Edgar Lee Masters.

1974
Perché, Wollamo, Etiopia.

1975
Nudi

1976-1983
Spazio poetico, color photographs.

1980
Gabbiani.

1981-1983

Non fatemi domande (returns for the third time to the rest home).

1983

Il mare dei miei racconti.

1983-1984

Favola per un viaggio verso possibili significati interiori (Ferri ritorti).

1984-1985

Il canto dei nuovi emigranti, from a poem by F. Costabile.

1984-1986

Il teatro della neve;Luna vedova per le strade di mare;Ho la testa piena mamma, from poems by F. Permunian.

1984-1995

Il mare dei miei racconti.

1985-1987

Ninna Nanna from a poem by L. Adams.

1985

At the University of Urbino, for the first time in Italy, a research topic on: "Mario Giacomelli in perspective of the contemporary Italian photographic research" is discussed.

1986

September 26th, his mother dies. Begins to work on *Felicità raggiunta, si cammina* from a poem by E. Montale. Is cited in the Nuova Enciclopedia dell'Arte, 1° Edizione Garzanti.

1986-1988

Illustrates the poems *A Silvia* by G. Leopardi for the celebrations of that poet.

1988-1990

Finishes *Passato* from a poem by V. Cardarelli.

1989

Is bestowed title of recognition: "Horus Sicof".

1990

Continues *Passato* from a poem by V. Cardarelli. Works on *Ritratto di un sogno* and on *Sala d'attesa.* Begins *Poesie in cerca d'autore.*

1991-1992

Il pittore Bastari.

1991-1995

Io sono nessuno, from a poem by Emily Dickinson.

1992

Receives international photography prize "Città di Venezia". Finishes *Felicità raggiunta, si cammina* begun in 1986.

1993

Participates in the Venice Biennale.

1994

Receives the "Pantalin d'Oro" at Carrara di Fano.

1994-1995

Presa di coscienza sulla natura. La notte lava la mente from a poem by M. Luzi.

1995

Participates in the Venice Biennale.

Mario Giacomelli è probabilmente il fotografo italiano più conosciuto al mondo e del quale non si contano le esposizioni fatte ogni dove. La documentazione in nostro possesso e la ricerca dati effettuata presso l'immenso archivio di Mario Giacomelli, hanno prodotto quest'elenco che, pur cospicuo, non riesce a essere esaustivo di tutte le esposizioni realizzate dal Maestro nel corso della sua lunga carriera. Abbiamo suddiviso le mostre per anni e ne abbiamo indicato le caratteristiche sulla base delle seguenti indicazioni:

(A) = Antologica
(C) = Collettiva
(P) = Personale

Si ringraziano per la disponibilità Mario Giacomelli e tutti coloro che hanno collaborato.

Mario Giacomelli is probably the best known Italian photographer in the world, and has had countless expositions in all parts of Italy and the world. The documentation in our possession and the data search carried out at the immense archive of Mario Giacomelli have produced this list which, although considerable, is not exhaustive of all the expositions held by the Master in the course of his long career. We have subdivided the shows by year and indicated the type of show according to the following categories:
(A) = Anthology
(C) = General
(P) = Personal

We would like to thank Mario Giacomelli and all who have collaborated for their help.

1954
Paesaggio italiano con figura.

Mostra concorso di fotografia, Palazzo Pomponi, Pescara, 11-25 agosto (C).

1955
II Mostra internazionale di fotografia artistica, Salone del mutilato, Ancona, 15-31 gennaio (C).
II Mostra nazionale di fotografia, Università Popolare di Castelfranco Veneto, 19 marzo-3 aprile (C).
VI Mostra nazionale di fotografia ad invito, Circolo Fotografico "Corrado Ricci", Ravenna, 18-30 settembre (C).
Mostra sociale dell'Associazione fotografica "Misa", Associazione fotografica Ligure, Genova, 3-16 novembre (C).
I Concorso internazionale di fotografia artistica "Orso d'oro", Biella, 4-14 novembre (C).

1956
Mostra dell'Associazione fotografica "Misa", Associazione fotografica romana, Roma, 13-23 aprile (C).
Mostra del gruppo fotografico "La Bussola", Associazione Fotografica Romana, Roma, 15-25 maggio (C).
III Mostra internazionale di fotografia, Venezia, giugno (C).
VIII Mostra nazionale della Federazione Italiana Associazioni Fotografiche, Palazzo Reale, Genova, 29 giugno-8 luglio (C).
Mostra fotografica del gruppo "La Bussola", Famiglia Artistica Lissonese, Lissone, 22-29 luglio (C).
Premio Napoli 1956. Mostra concorso nazionale di fotografia artistica, Padiglione Pompeiano Villa Comunale, Napoli, 28 luglio-5 agosto (C).
I Concorso nazionale di fotografia artistica "Città di Civitavecchia", Associazione Cine-Fotografica, Civitavecchia, 15-20 agosto (C).
I Mostra internazionale di fotografia artistica per invito, Palazzo Pomponi, Pescara, 25 agosto-9 settembre (C).
Mostra fotografica nazionale Premio Salsomaggiore Terme, Azienda autonoma di cura, Salsomaggiore, 2-20 settembre (C).
II Mostra nazionale di fotografia, Borsa merci, Bergamo, 5-14 ottobre (C).
II Mostra nazionale di fotografia premio "Città di Padova", Palazzo Pedrocchi, Padova, 2-16 dicembre (C).
Mostra fotografica nazionale premio "Città di Sondrio", Circolo cinematografico sondriese, Sondrio, 16 dicembre 1956-6 gennaio 1957 (C).

1957
II. me Salon International d'Art Photographique, Palais de la Bourse, Marsiglia, 1-15 luglio (C).
IX Mostra nazionale di fotografia artistica, Palazzo Madama, Torino (C).
I Mostra nazionale di fotografia artistica, Saluzzo, 22-29 settembre (C).
V Mostra nazionale di fotografia artistica, Ente comunale del Mobile, Lissone, 6-27 ottobre (C).
Primul Salon International de arta fotografica al R.P.R, Muzeul de Arta, Bucarest, ottobre (C).
I Mostra nazionale di fotografia artistica, circolo artistico, Arezzo, 21 dicembre 1957-6 gennaio 1958 (C).
"Premio di Natale", I Mostra nazionale di fotografia artistica per dilettanti, Palazzo Merolli, Sassoferrato, 22 dicembre 1957-10 gennaio 1958 (C).

1958
Moderne Fotos Italienisch-Deutsche Ausstellung, Foto-

Club, Bonn, 20-30 marzo (C).
IV Mostra nazionale di fotografia artistica, Circolo Sociale, Pinerolo, 10-17 maggio (C).
III Mostra nazionale di fotografia artistica "Rosa del Tirreno", Casa comunale della Cultura, Livorno, 1-15 giugno (C).
II Mostra internazionale di fotografia artistica "Il campanone d'oro", Centro turistico giovanile, Bergamo, 20-30 settembre (C).
Vita d'ospizio, Galleria il Naviglio, Milano, ottobre (P).
Mostra nazionale di fotografia. II concorso fotografico canavesiano, Centro turistico giovanile, Ivrea, 19-26 ottobre (C).
I Mostra nazionale di fotografia, Galleria 25 aprile, Cremona, 26 ottobre-4 novembre (C).
Ruota d'oro-II Concorso nazionale di fotografia, Saletta di S. Rocco, Padova, 8-14 dicembre (C).

1959
V Mostra di fotografia, Palazzo Marignoli, Roma, 2-6 gennaio (C).
Salon international d'art photographique, Foto Club Kecskemet, 3-19 aprile (C).
Subjective fotografie 3. Internationale de photographies modernes, Palais des Beaux Arts, Bruxelles, 15-29 maggio (C).
XI Mostra nazionale di fotografia, Salone della Camera del Commercio, Alessandria, 23 maggio-3 giugno (C).
III Concorso internazionale di fotografia "Campanone d'oro", Centro turistico giovanile, Bergamo, 20 settembre-4 ottobre (C).
Mostra nazionale d'arte fotografica, Sala de Notari, Perugia, 10-18 ottobre (C).
I Mostra di fotografia artistica, Associazione fotografica senese, Siena, novembre (C).
Paesaggi e nature morte, Biblioteca Comunale di Milano, dicembre (P)

1960
V Concorso internazionale fotografico "Orso d'oro", Cine Club Biella, 16 aprile-1 maggio (C).
XII Triennale di Milano, Palazzo dell'Arte, Milano, 16 luglio-6 novembre (P).

VI Foto biennale FIAP, Rijeka, settembre (C).
Fotografi italiani d'oggi, Sala Aiace, Udine, 24 settembre-4 ottobre (C).
Circolo Fotografico Milanese, Milano, ottobre (P).
XIII International Kunstfotosalon, Kunstfotokring, Wervik, ottobre-novembre (C).
La spiga d'oro. Prima mostra fotografica nazionale, Palazzo Enal, Vercelli (C).

1961
Il Ritratto, Mostra nazionale di fotografia artistica, Galleria della torre, Bergamo, 26 marzo-9 aprile (C).
XI Concorso nazionale di fotografia, Domus Pacis, Roma, 22 aprile-15 maggio (C).
II Internationale Color-Biennale, Fédération Internationale de l'Art Photographique, Monaco, 12 settembre (C).
Grande concorso fotografico internazionale, Torino '61, Torino, 23 settembre-8 ottobre (C).
Creatieve Fotografie, Expositiecentrum, Huidevettershuis, Brugge, 5 novembre-3 dicembre (C).
Galerie du studio 28, Parigi (P).
Mario Giacomelli, Società Fotografica Subalpina, Torino, 20 marzo-2 aprile (A).

1962
Mario Giacomelli, Paysages, Natures mortes, Vie d'hospice, Galerie du Studio 28, Parigi, 3-31 gennaio (A).
Mario Giacomelli, Club Photographique "Les 30x40", Parigi, gennaio (P).
I Mostra nazionale di fotografia Leone d'Oro, Sala Napoleonica S. Marco, Venezia, 25 febbraio-25 marzo (C).
Mario Giacomelli, Casinò del Commercio, Tarrasa, 1-15 luglio (A).
IV Biennale di fotografia, Palazzo Pomponi, Pescara, 12-30 agosto (C)
Paesaggi, nature morte e figure, Azienda Autonoma di Soggiorno, Senigallia, 15-31 agosto (P).
Mario Giacomelli, Exposicion "Aiexelà", Barcellona, 20 ottobre-1 novembre (A).

1963
II Mostra nazionale di fotografia "La figura umana", Aula ex Consiliare, Bergamo, 20-31 ottobre (C).
Photography 63. An International Exhibition, The George Eastman House, Rochester, 25 ottobre 1963-10 febbraio 1964 (C).
II Mostra nazionale fotografica città di Forlì "La Caveja d'Oro", Sala Garzanti, Forlì, 27 ottobre-3 novembre (C).
I Mostra nazionale fotografica, Palazzo dei Principi, Correggio, 22 dicembre 1963-1 gennaio 1964 (C).
Photokina 1963, Colonia (P).
Looking at Photographies. 100 pictures from the Collection of the Museum of Modern Art, by John Szarkowski, New York (C).

1964
Circolo fotografico Milanese, Milano, 13-30 aprile (A).
V Biennale internazionale d'arte fotografica, Modena, 9-24 maggio (C).
VIII Biennale de la Fédération de l'Art Photographique, Basilea, maggio (C).
II Concorso nazionale di fotografia artistica "Torrione d'oro", Sala Bergamas, Gradisca d'Isonzo, 30 maggio-9 giugno (C).
Exposition International de Photographie, Galeries St. Hubert, Parigi, 18 luglio-9 agosto (C).
Sassoferrato, Chiostro "La Pace", Ept-Proloco, agosto (P).
Museum of Modern Art, New York (P).
Palazzo Comunale di Ostra, ottobre (P).

1965
Contemporary Photographs from the George Eastman Collection 1900-1964, The George Eastman House, Rochester, 22 gennaio-22 febbraio (C).
Internationale Fotoaustellung, Berlino, maggio-giugno (C).
"I Premio Brescia 1965", Concorso fotografico nazionale, Salone Associazione Artisti Bresciani, Brescia, 6-12 giugno (C).
Mostra antologica di Mario Giacomelli, Biblioteca Comunale, Cit-

tà di Milazzo, 21-30 giugno (A).
III Biennale nazionale di fotografia. Mostra ad invito, Biblioteca Comunale "Ada Negri", Bollate, 12-26 settembre (C).

1966

Mostra antologica di Mario Giacomelli, Saletta "Old Bridge", Firenze, 16-30 aprile (A).
Circolo d'Arte falconarese, Falconara, maggio (P).
Premio internazionale di fotografia, Gambarogno, Lago Maggiore, 20 agosto-10 settembre (C).
Mostra antologica di Mario Giacomelli, Salone del Broletto, Novara, 16-23 novembre (A).

1967

Photography in the Twentieth Century, National Gallery of Canada, Ottawa, 16 febbraio-7 aprile (C).
Photography in the Fine Arts Exhibition V, The Metropolitan Museum of Art, New York, 15 marzo (C).
IV Blasone d'oro "Città di Carigliano", Palazzo Comunale, Carigliano, 31 marzo-1 aprile (C).
Sala de Exposiciones del Casinò del Commercio, Tarrasa, aprile (P).
Exposition internationale de photographie Regards sur la terre, International Exhibition of Photography The Camera Witness, International and Universal Exposition, Montreal, 28 aprile-27 ottobre (C).
X Premfoto. Mezinarodni Vystava Fotografie, Klub Kultury Roh, Prelouc, 30 aprile-31 maggio (C).
Galleria d'Arte A.A.B., Brescia, maggio (P).
Kabinet fotografie, Brno, 9 giugno (A).
VI Foto Bienal FIAP, Rijeka, settembre (C).
I Mostra nazionale di fotografia Premio "Città de l'Aquila", l'Aquila, 5-19 novembre (C).
Contemporary Photography since 1950, The George Eastman House, Rochester (C).
Biblioteca italiana, 1967, Praga (P).

1968

The George Eastman House, Rochester, 31 gennaio-31 marzo (P).
V Concorso nazionale di fotografia artistica "Torrione d'oro", Sala scuola "Dante", Gradisca d'Isonzo, 6-14 luglio (C).
Sala consiliare del Palazzo Municipale di S. Elpidio a Mare, settembre (A).
Mostra nazionale di fotografia Premio "Città di Padova", Sala della Gran Guardia, Padova, 13-27 ottobre (C).
Europa 68, Palazzo della Regione, Bergamo, ottobre (C).
Mostra collettiva dei fotografi Alfredo Camisa, Mario Giacomelli, Francesco Giovannini, Giulio Parmiani, Palazzo Pomponi, Pescara, 14-22 novembre (C).
The Photographer's Eye, Museum of Modern Art, New York, dicembre (C).

1969

Gruppo fotografico "La Soffitta", Firenze, 5-11 aprile (P).
Sala de exposiciones del Casinò del Commercio, Tarrasa, 14-28 aprile (P).
Mostra personale fotografica di Mario Giacomelli, Centro d'Incontro per Stranieri, Palazzo Strozzi, Firenze, 9-15 maggio (P).
Verrà la morte e avrà i tuoi occhi, Ept e Pro Loco, Castelnuovo, 3 settembre (P).
Mostra antologica, Palazzo Costanzi, a cura Centro Gamma e Circolo Italsider, Trieste, settembre (A).
Galleria Il Centro, Jesi, ottobre (Personale di pittura).
Galleria Il Diaframma, Milano (P).

1970

Istituto Statale d'Arte, Ancona, febbraio (A).
Rassegna fotografica d'autore, Sala dell'Arengo, Rimini, 26 aprile-3 maggio (C).
IV Mostra fotografica nazionale "Città di Lucca", ENAL, Lucca, giugno (C).
Galleria Centro Brera, Milano, 15 dicembre 1970-gennaio 1971 (Personale di pittura).

1972

Profil Komornà galeria fotografie, V Bratislave Salonik Kina Pohranicnik, agosto (P).
Bibliothéque Nationale, Parigi (P).

1973

Five Masters of European Photography: Ed Van der Elsken, Mario Giacomelli, Norbert Ketter, Bruno Barbey and Thomas Hopker, The Photographer's Gallery, Londra, 3-26 gennaio (C).
Fotografie Mario Giacomelli, International Culturel Centrum, Anversa, 3 novembre-2 dicembre (P).
Mario Giacomelli, Galerie Basilisk, Vienna (P).

1974

Wollamo, Etiopia, Galleria Il Diaframma, Milano (P).

1975

100 volte Giacomelli, Circolo fotografico, Potenza Picena, marzo (P).
Mario Giacomelli Fotograf, Casino del Commercio, Tarrasa, 12-20 aprile (P).
Galleria Il Diaframma, Milano, 13 maggio-7 giugno (P).
Victoria and Albert Museum, Londra (P).

1976

Exposiciones de fotografias Mario Giacomelli, Agrupacion Fotografica, San Adrian de Besos, 25 marzo-4 aprile (P).
Circolo Fotografico Bolognese, Bologna, 14 maggio (P).
Azienda Autonoma di Soggiorno e Turismo, Palazzo Cima, Cingoli, agosto (P).

1977

Mario Giacomelli, Bowdoin College, Museum of Art Brunswick (Maine), febbraio (P).
Un Homme: une galerie, Galleria Il Diaframma, Milano, 16 aprile-12 maggio (C).
The Photographer's Gallery, Londra, 8 giugno-2 luglio (P).
Circolo Fotografico Il Diaframma, Falconara, luglio (A).

1978

The spirit of New Landscape, Six Contemporary Photographers, Bowdoin College Museum of Art, Brunswick, Maine,

20 gennaio-12 marzo (C).

Documenti d'identità territoriale, Galleria Rondanini, Roma, 21 giugno-30 settembre (C).

L'immagine provocata, Magazzini del Sale, Venezia, 2 luglio-15 ottobre (C).

Images des Hommes-18 photographes européens, Bruxelles-Gand-Hasselt-Charleroi, settembre-dicembre (C).

Fotografie di Mario Giacomelli, Accademia Americana, Roma, 15 novembre-31 dicembre (P).

1979

Galleria Il Diaframma, Milano, 20 febbraio-12 marzo (P).

The Italian Eye: 18 Contemporary Photographers, Alternative Center for International Arts, New York, 17 marzo-14 aprile (C).

Galerie Madeleine, Grenoble, maggio (A).

Venezia '79 la fotografia: Fotografia italiana contemporanea, Venezia, 17 giugno-16 settembre (C).

Endas Arte, Loggia S. Michele, Fano, agosto (A).

Visual Studies Workshop, Rochester, 21 settembre-20 ottobre (P).

Pinacoteca Comunale, Macerata, settembre (P).

19 fotografos italianos contemporaneos, Museo de Arte Carrillo Gil, novembre (C).

Bambini del mondo, Falconara, dicembre 1979-gennaio 1980 (C).

1980

Giacomelli 29 Landscapes, Light Gallery, New York, 5-26 gennaio (A).

Galerie Robert Delphire, Parigi, 21 gennaio-23 febbraio (P).

Palazzo Pianetti, Jesi, marzo (A).

Centro Studi e Archivio della Comunicazione, Dipartimento Università di Parma, Palazzo della Pilotta, Parma, 10 maggio-13 settembre (P).

Jeb Gallery, Providence R.I., 3 settembre-11 ottobre (P).

Mario Giacomelli: Photographs, Museum of Art, Rhode Island School of Design, Providence R. I., 7 novembre-10 dicembre (P).

Circolo Culturale "Pablo Neruda", Palazzo Comunale, Università di Camerino, 15 novembre-15 dicembre (P).

1981

Accademia di Belle Arti, Urbino, 8 luglio-30 agosto (A).

Mario Giacomelli. Paesaggi 1955-1981, Galleria Rondanini, Roma, 16 dicembre 1981-16 gennaio 1982 (P).

Galleria Nuova Fotografia, Treviso, dicembre 1981-gennaio 1982 (A).

1982

Città di Oderzo, Pinacoteca "A. Mancini", Oderzo, maggio (A).

Galleria Comunale d'Arte Contemporanea, Lega fotografica Arci, Arezzo, maggio-giugno (A).

Twentieth-century Photographs from The Museum of Modern Art, The Seibu Museum of Art, Tokio, 2-19 ottobre (C).

Fratello uomo Sorella terra, San Severino, 23-31 ottobre (A).

Centro Artistico "G. Ar", e Centro Nuova Cultura, Lucera, 4-18 dicembre (A).

Photokina, Colonia (P).

Sotheby's photographs, New York Galleries, New York (P).

1983

Robert Delfire, Parigi, gennaio (A).

Mario Giacomelli fotografie 1955-1982, Fotografia Oltre, Chiasso, 8 gennaio-6 febbraio (P).

University of Hawaii Art Gallery, Honolulu, 16 gennaio-18 febbraio (C).

Maestri della fotografia creativa contemporanei in Italia, Staatliches Puschkin-Museum fur Bildende Kunst, Mosca, aprile (C).

Personal Choice. A Celebration of Twentieth-Century Photographs Selected and Introduced by Photographers, Painters and Writers, Victoria and Albert Museum, Londra, 23 marzo-22 maggio (C).

The Yuen Lui Gallery, Seattle, 5 aprile-7 maggio (P).

Subjective Vision: Lucinda Bunnen Collection, High Museum of Art, Atlanta, 5 ottobre 1983-25 marzo 1984 (C).

Mario Giacomelli, fotografie 1953-1983, Palazzo degli Anziani, Ancona, luglio-agosto (P).

Schizofotofrenia, Teatro Comunale, Corinaldo, luglio-agosto (P).

Mario Giacomelli: a Retrospective 1955-1983, The Photogallery, Cardiff, 28 ottobre-26 novembre (A).

Mondo Poetico. Fotografie a colori, Galleria Fotografis, Bologna, ottobre-novembre (P).

Exposition Fourth Annual International Fine Art Photography, Aipad, New York, novembre (C).

Mario Giacomelli 1955-1983, Biblioteca Comunale, Città di Castello, 3-30 dicembre (A).

La Chambre Claire, Parigi (P).

1984

Mario Giacomelli: a Retrospective 1955-1983, Ravensbourne College of Art, Kent, febbraio (A).

Mario Giacomelli: a Retrospective 1955-1983, Aberystwyth Arts Centre, Aberystwyth, 3-31 marzo (A).

Mario Giacomelli, Fotografie 1954-1984, Palazzo Berghini, Sarzana, 30 marzo-21 aprile.

Essere fotografia, Palazzo dei Convegni, Jesi, 24 marzo-5 aprile (C).

Mario Giacomelli: a Retrospective 1955-1983, United Gallery, Sheffield, aprile-maggio (A).

Les Photographies de Mario Giacomelli, Musée Nicephore Niepce, Chalon sur Saone, 4 maggio-24 giugno (A).

XV Rencontres internationales de la photographie, Salle Capitulaire, Arles, luglio (P).

Immagini di territorio, Comune di Corinaldo, 22 luglio-6 agosto (C)

Centre Nicois de Photographie Documentaire, Nizza, settembre (P).

Mario Giacomelli: a Retrospective 1955-1983, Plymouth Arts Centre, Plymouth, settembre-ottobre (A).

Construire les paysages de la photographie, La Cour d'Or, Musée de Metz, Metz, 5 ottobre-17 novembre (C).

Mario Giacomelli, Galleria Il Diaframma-Canon, Milano, 19 ottobre-8 novembre (P).

Mario Giacomelli: a Retrospective 1955-1983, Brewery Arts

Centre, Kendal, 6 novembre-6 dicembre (A).

Mario Giacomelli fotografie 1955-1984, Centro internazionale di Brera, Milano, 13 novembre-2 dicembre (A).

Academy of Arts, Honolulu, novembre (P).

La Photographie Créative. Les collections de photographie contemporaines de la Bibliotéque Nationale, Pavillon des Arts, Parigi, novembre-dicembre (C).

Mostra Antologica 1955-1984, Fotoclub "Il Bacchino", Prato, 22 dicembre 1984-6 gennaio 1985 (A).

Camera International, Amsterdam (P).

The Photographer's Gallery, Londra (P).

Museo di Puschkin, Mosca (P).

Visual Art Department Wales, Cardiff (A).

1985

Galerie Municipale du Chateau d'Eau, Tolosa, Gennaio (A).

Mario Giacomelli: a Retrospective 1955-1983, The Matylebone Road Gallery, Polytechnic of Central London, Londra, 16 gennaio-9 febbraio (A).

Il dopoguerra dei fotografi, Galleria Comunale d'Arte Moderna, Bologna, 19 gennaio-28 febbraio (C).

Mario Giacomelli: a Retrospective 1955-1983, Cambridge Darkroom Gallery, Cambridge, febbraio-marzo (A).

Mario Giacomelli: a Retrospective 1955-1983, Stills Gallery, Edimburgo, marzo-aprile (A).

Ex Convento S. Stefano degli Agostiniani, Empoli, 30 marzo-28 aprile (P).

Mario Giacomelli: a Retrospective 1955-1983, The Glasgow School of Art, Glasgow, aprile-maggio (A).

Mario Giacomelli: a Retrospective 1955-1983, Arts Council Gallery, Belfast, giugno-luglio (A).

Il giardino delle solitudini, la felicità dell'arte, Palazzo del Buon Gesù, Fabriano, giugno-luglio (C).

"Essere Fotografia", un sistema integrato. Iniziazione al culto fotografico, Saloni della Rocca Roveresca, Senigallia, 28 luglio-28 agosto (C).

Mario Giacomelli: a Retrospective 1955-1983, The Photography Gallery, Dublino, agosto-settembre (A).

Chiostro delle Grazie, Senigallia, luglio-agosto (P).

Bristol Workshops-Bristol, Rhode Island (A).

Stephen Witz Gallery, San Francisco (A).

Sala Comune di Lonato (A).

Visual Art Department, Aberystwyth (A).

Circolo "Pret a Photo", Osimo (P).

1986

A retrospective 1966-1983, The Malebone Road Gallery, Polytechnic of Central London, gennaio-febbraio (P).

Galleria d'Arte Moderna, Bologna, gennaio-febbraio (P).

Tour of the Yorkshire Exhibition Circuit, Wakefield College of Art, Yorkshire, gennaio-marzo (C).

Enoteca, Bologna, febbraio (P).

Comune di Gambettola, marzo (A).

Biblioteca Comunale, Teolo, marzo (P).

Collins Gallery, University of Strathclyde, Glasgow, 1-28 aprile (P).

Istituto Superiore Industrie Artistiche, Urbino, aprile (A).

Mario Giacomelli: "Paesaggi" e "La Gente", Robert Klein Gallery, Boston, 6-31 maggio (P).

Auditorium Di Mori, Bolzano, maggio (P).

"Dare Avere" fotografia contemporanea nella raccolta Fontana, Museo dell'Accademia Ligustica di Belle Arti, Genova, 30 maggio-30 giugno (C).

Fondazione Corrente, Milano, giugno (P).

Mario Giacomelli: Uber die magie des Alltaglichen und Landschaftsbilder, Fotogalerie Wien, Vienna, 4-28 giugno (A).

DLI Museum & Art Centre, Aykely Heads, Durham, 21 giugno-20 luglio (P).

Anne Weber Gallery, Georgetown, giugno-luglio (P).

Carmarthern Museum, Galles, luglio (P).

Mario Giacomelli Lichtbilder, Ghetti Art Galerie, Berna, 14 agosto-6 settembre (P).

Oggetto Uomo. Il nudo maschile nella fotografia contemporanea, Portovenere, agosto-settembre (C).

Mario Giacomelli: Uber die magie des Alltaglichen und Landschaftsbilder, Neue Galerie der Stadt Linz Wolfang Gurlitt Museum, Linz, 11 settembre-18 ottobre (A).

The Photographer's Gallery, Londra, 12 settembre-18 ottobre (P).

Mario Giacomelli Photographien, Neue Galerie Der Stadt, Linz, 11 settembre-18 ottobre (P).

Mario Giacomelli, Studio d'Arte Aura Rupestre, Foggia, settembre (P).

Salone La Stampa, Torino, ottobre (A).

Circolo ricreativo San Paolo, Torino, ottobre (A).

Il dopoguerra dei fotografi, Robert Klein Gallery, Boston, 3 ottobre-1 novembre (P).

Galleria "G. Ar", Lucera, 8-18 ottobre (P).

Fotoclub Il Diaframma, Falconara, ottobre (P).

Museum Bowdoin College, Brunswick (Maine), ottobre (P).

Circolo "Pret a Photo", Fermo (P).

Il tempo di Manton, inedite per Luigi Crocenzi, Comune di Fermo, ottobre (P)

Galleria Arci, Bolzano (A).

Visual Studies Workshop, New York (C).

1987

The Photographer's Gallery, Londra, gennaio (P).

Les petits fréres des pauvres, Parigi, febbraio (P).

Puskin State Museum of Fine Arts, Mosca, febbraio (P).

Galerie Artotheque Administration Douckey les Mines (Francia), marzo (A).

Mario Giacomelli Retrospective, Galeries Pablo Picasso, Denain, 7 marzo-5 aprile (P).

International Month of Photography, Hellenic Center of Photography, Atene, aprile (C).

Galleria AAB, Brescia, 18-30 aprile (P).

Galleria Al ferro di cavallo, Roma, aprile (P).

Galleria S. Fedele, Milano, giugno (P).

Saletta di Palazzo Roncale, Rovigo, 3-10 giugno (P).

Mario Giacomelli: Uber die magie des Alltaglichen und Landschaftsbilder, Museum Kulturhaus, Graz, 11 giugno-4 luglio (A).

Poesia e immagini, Expo Ex, Senigallia, 26 luglio-30 agosto (P).

Mario Giacomelli, Mercatello sul Metauro, agosto (P).

Villa Aichele, Comune di Lorrach, settembre (P).

Of People and Places. The Floyd and Josephine Segel Collection of Photography, Milwaukee Art Museum, Milwaukee, 20 novembre 1987-gennaio 1988 (C).

Centre National de la Photographie, Palais de Tokyo, Parigi, 10 dicembre 1987-29 febbraio 1988 (P).

Mario Giacomelli Fotografie. "Ninna nanna", "Il teatro della neve", "Spazio Poetico", Centre Cultural de la Caixa, Tarrasa, 18 dicembre 1987-8 gennaio 1988 (P).

L'Infinito di Giacomo Leopardi, Recanati (P).

Circolo Filologico Milanese, Milano (P).

1988

Evocative Presence: Twentieth Century Photographs from the Museum Collection, Museum of Fine Arts, Houston, 27 febbraio-1 maggio (C).

Galleria Il Punto, Bologna, febbraio (P).

La Polleria immaginaria, Genova, Febbraio (P).

Italienisches GeneralKonsulat, Hannover, marzo (A).

Museum of Fine Art, Houston, marzo (P).

Laboratorio Spazio Immagine, Riccione, 12-25 marzo (P).

Circolo Fotografico Immagine, Piacenza, aprile (P).

Shadai Gallery, Tokyo, aprile (P).

20 anni di fotografia italiana, Sala Consiliare del Comune, Savona, 30 aprile-21 maggio (C).

Museo Universitario ChPo, Città del Messico, maggio (P).

"A Silvia" e "L'Infinito", Circolo fotografico Il Mascherone, Ancona, maggio (P).

Mario Giacomelli. 50 Photos pour le Musée de l'Elisée, Galerie Chalet Muri, Berna, 17 giugno-2 luglio (P).

Paesaggio italiano, Istituto Italiano di Cultura, Rio de Janeiro, 16-29 luglio (C).

Galleria di Praga (P).

"Ninna nanna" et "Il teatro della neve"; deux suites photographiques de Mario Giacomelli, Galerie Focale, Nyon, 10 settembre-9 ottobre (P).

Mostra di fotografie di Mario Giacomelli, Galleria Fotochema, Praga, 14 settembre-2 ottobre (P).

Gruppo Iseo Immagini, Brescia, ottobre (A).

Antico Foro Boario, Reggio Emilia, ottobre (P).

Piccole storie di terra, Palazzo dei Congressi, Firenze, 29 ottobre-1 novembre (P).

III Fotobienal, Saa dos Peiraos, Vigo, 28 ottobre-30 novembre (P).

Galleria di Costa Volpino, novembre (A).

Guy Mandery "Mois de la Photo 88", Parigi, novembre (proiezioni).

Centro Studi Ricerche Salute Mentale, Pordenone, novembre (P).

Master Photographs from "Photography in the Fine Arts" exhibition 1959-1957, International Center of Photography, New York, 11 novembre 1988-8 gennaio 1989 (C).

Le Centre National de la Photographie, Parigi (P).

1989

International Center of Photography, New York, gennaio (P).

Casa dell'arte, Brno, 17 gennaio-19 febbraio (A).

Italia, cento anni di fotografia, International Monetary Found, Washington D.C. (C).

Nuovi procedimenti, G. Cavalli e M. Giacomelli al 13° salone Sicof, Milano, marzo (A).

L'insistenza dello sguardo, Palazzo Fortuny, Venezia, 25 marzo -2 luglio (C).

Galleria Rondanini, Roma, maggio (P).

150 anni di fotografia in Italia: un itinerario, Palazzo Rondanini, Roma, 10 maggio-24 giugno (C).

Fondazione Vincent Van Gogh, Arles (P).

Paesaggi, Palazzina ex Società Operaia, Spilimbergo, 15 luglio-1 ottobre (P).

Biblioteca Civica, Lecco, agosto (P).

Essere fotografia: emergenza fotografica, Chiesa e Convento delle Clarisse, Montedinove, 6-15 agosto (C).

San Severino Marche, settembre (P).

Museo Metropolitano, Tokio, novembre (P).

Sette giorni a Montegiove, Montegiove di Fano, 8-14 ottobre (P).

Nella continuità della ricerca: Giuseppe Cavalli, Paolo Monti, Mario Giacomelli, Palazzo Lascaris, Torino, 11-22 dicembre (C).

Emergenza Fotografica, Centro Culturale, Castel di Sangro, 22 dicembre 1989-8 gennaio 1990 (C).

1990

Essenza, Fotoclub di Misterbianco, gennaio (A).

Centro Voltaire, Catania, gennaio-febbraio (A).

Photofind Gallery New York, 10 gennaio-10 febbraio (P).

Catherine Edelman Gallery, Chicago, febbraio (P).

Mario Giacomelli racconta, Centro Civico Culturale, Sorbolo, 10 febbraio-5 aprile (P).

Le stagioni dell'istituto, USL 12, Terni, aprile (C).

Col. leccio x Col. leccio Un recorregut per la fotografia europea, Palau Robert, Barcellona, 25 aprile-31 maggio, dalla collezione del Musée de l'Elisée, Losanna (C).

"Passato" di Vincenzo Cardarelli. Mario Giacomelli racconta, Atelier dell'Arco Amoroso, Ancona, 12-23 maggio (P).

Essenza arte, Castellarte: un pittore, Remo Brindisi; un fotografo, Mario Giacomelli; uno scultore, Aligi Sassu, Castellalto, luglio-agosto (P).

151, Chiesa della Cancellata,

Maiolati Spontini, 21 luglio-19 agosto (C).

Carrera de fotografia, Escuela superior de diseño, Buenos Aires, agosto (P).

Fotografia 1937-1957, Galleria Expo-Ex, Senigallia, 8-27 agosto, collettiva di G. Cavalli, P. Monti, P. Donzelli, M. Giacomelli, G. B. Gardin (C).

Identità Marche LX Rassegna d'Arte "G.B. Salvi" e "Piccola Europa", Palazzo Oliva, Sassoferrato, 23 settembre-21 ottobre (C).

Master of light, Colonia, settembre-ottobre (P).

Mario Giacomelli. Richard Gere per Tibet House, Los Angeles, New York, Londra, S. Francisco, Washington, novembre-dicembre (C).

Galerie Agathe Galliard, Parigi, 28 novembre 1990-10 gennaio 1991 (P).

1991

Mario Giacomelli "Storie di Terra" 100 fotografie, Galleria Bonomo, Bari, Marzo (P).

Mario Giacomelli Photographien 1954-1980, Istituto Italiano di Cultura, Monaco di Baviera, 12 marzo-12 aprile (P).

The Forth Wall. Photography as Theatre, De Oude Kerk, Oudekerkspleim, Amsterdam, 3 maggio-2 giugno (C).

"Il segno del reale", fotografie dal '55 al '90, Chiostro di S. Agostino, Mondolfo, 25 maggio-9 giugno (P).

11 Photographes, Le Hall de l'Espace, Jarny, 1-31 ottobre (P).

Ninna Nanna, Printworks Gallery, Chicago, ott.-nov. (P).

1992

Mario Giacomelli "Storie di Terra". PhotoSynkyria '92 5th International Meeting, Istituto Italiano di Cultura, Mylos, 13 febbraio-4 marzo (P).

Fotografia Italiana in bianco e nero, 1936-1992. By pass di gruppo, Saloni della Rocca Roveresca, Senigallia, 25 aprile-25 maggio (C).

Il Pittore Walter Bastari visto da Giacomelli, Ambasciata d'Italia in Svizzera, Berna, 14-29 maggio (P).

Palazzo del Cinema, Lido di Venezia, 18-30 giugno (P).

Mario Giacomelli racconta: "Felicità raggiunta, si cammina" di Eugenio Montale, Sala della Pietà, Fermo, 8-23 agosto (P).

Galeria Vrai Reves, Lione, 25 settembre-30 ottobre (P).

Mario Giacomelli, Museo d'Arte Contemporanea, Castello di Rivoli, 2 ottobre-29 novembre (P).

La photographie contemporaine italienne, Centro dell'Immagine de Genes, Montpellier, 27 ottobre-21 novembre

Mario Giacomelli, opere inedite, Galleria Ken Damy, Bergamo (P).

Mario Giacomelli, Museo d'Arte Contemporanea, Nizza (P).

1993

Mario Giacomelli's photographs, James Danziger Gallery, New York, dicembre (P).

Ritratti del secolo, Galleria Photology, Milano (C).

Immagini italiane, Aperture, Venezia, Napoli, New York (C).

Fotografi Italiani, Galleria d'Arte Contemporanea, Bergamo (C).

Eppur si muove, La mente e l'immagine, Roma (C).

Mario Giacomelli. Opere inedite, Galleria Ken Damy, Brescia (P).

Mario Giacomelli, Museo d'Arte Contemporanea, Nizza (P).

Mario Giacomelli. Fotografie 1957-1993, Galleria BelloSguardo, Cagli, 19 giugno-19 luglio (P).

1994

Immagini italiane, The Murray and Isabella Rayburn Fondation, New York, gennaio (C).

Mario Giacomelli, Prime Opere, Galleria Photology, Milano, 4 febbraio-12 marzo (P).

Il reale immaginario di Mario Giacomelli, Palazzo Toldi-Capra, Schio, 30 aprile-8 maggio (A).

Mario Giacomelli, Galleria d'Arte Moderna, Bologna, 29 aprile (P).

Mario Giacomelli, The Camera Obscura Gallery, Denver, 22 aprile-12 giugno (P).

Mario Giacomelli, Palazzo di Beit Edine, Beirut, 29 luglio-15 agosto (P).

L'image de l'artiste, Musée de l'Elisée, Losanna, 2 giugno-28 agosto (C).

Mario Giacomelli photographs, Gallery Fahey-Klein, Los Angeles, agosto (P).

Mario Giacomelli Fotografie, Galleria Melesi, Lecco, settembre (P).

Contats, Auditorium du Louvre, Paris, 9 ottobre, (proiezioni)

Spoon River, Galleria Photology, Milano, ottobre (P).

Fermoimmagine, Palazzo Municipale, Fermo, ottobre (C).

Il bianco che annulla, Lugano, ott.-nov. (film e personale).

Mario Giacomelli, Galleria Matasci, Locarno, ottobre-novembre (P).

Scanno e i pretini, Photographer's Gallery, Londra, 22 novembre-31 gennaio (P).

Fotografias de Mario Giacomelli, Palacio de Bellas Artes Museo de Artes Decorativas, Castillo de la Real Fuerza, Cuba, 9 dicembre (P).

"The italian metamorphosis" 1943-1968, Guggenheim Museum, New York, ottobre 1994-gennaio 1995 (C).

1995

Mario Giacomelli, G. Ray Hawkins Gallery, Santa Monica, gennaio (P).

Bambini di pace, Sala Museale del Baraccano, febbraio (personale nel contesto della collettiva *Bambini di guerra*), 2 febb. (P).

I muri crollano, Galleria Colombani, Milano, 7-21 aprile (C).

"Passaggio di Frontiera", manifesto del Centro Studi Marche, Galleria KN, Ancona, 8 aprile-31 maggio (C).

"I capolavori della fotografia"-gli anni '50, '60 e '70, Forte Belvedere, Costa S. Giorgio, Firenze, aprile-maggio (C).

Hommage à la beauté, Gall. Agathe Gaillard, Parigi, 31 maggio (C).

L'io e il suo doppio, un secolo di ritratto fotografico in Italia, 1885-1995, Giardini della Biennale, Padiglione Italia, Venezia, 11 giugno-15 ottobre (C).

Passaggio di frontiera, Manifesto del centro Studi Marche, Palazzo del Duca, Senigallia, 30 luglio-30 agosto 1995 (C).

Mario Giacomelli, la forma dentro (1952-1995), Rocca Roveresca, Senigallia, 29 luglio-30 settembre (A).

Le recensioni realizzate su Mario Giacomelli, a partire dal 1958, sono numerosissime. Suggeriamo i seguenti libri, studi e ricerche sulle sue opere e sul suo pensiero e cataloghi delle mostre principali a cominciare dal 1980.

From 1958 on a lot of reviews on M. Giacomelli's work have been published. Here is a list of books, studies and researches on his main works and thought, as well as catalogues of the main shows, beginning from 1980.

A. Schwarz, *Mario Giacomelli, fotografie*, Priuli & Verlucca Editori, Ivrea, 1980

A. C. Quintavalle, *Mario Giacomelli*, Feltrinelli, Milano, 1980

L. Discepoli, F. Orsolini, P. Verdarelli, *Mario Giacomelli*, Università di Camerino, Camerino, novembre 1980

S. Brigidi, C. V. C. Peeps, *Mario Giacomelli, The Friends of Photography*, Carmel, 1983

A. C. Quintavalle, *Messa a fuoco*, Feltrinelli, 1983

A. Crawford, *Mario Giacomelli a Retrospective 1955-1983*, The Photogallery Cardiff & Visual Art Dep., University College of Wales, Aberystwyth, 1983

L. Carluccio, A. Colombo, *Mario Giacomelli*, Fabbri, Milano, 1983

A. C. Quintavalle, *Mario Giacomelli 1955-1983*, Alfagrafica, Città di Castello, dicembre 1983

R. Bigi, G. Chiaromonte, *Mario Giacomelli fotografie dal 1954 al 1984*, Massimo Baldini Editore, Como, 1984

A. Crawford, *Mario Giacomelli*,

Centre Nationale de la Photographie, Parigi, 1985

Fotografie di Mario Giacomelli interpretando il poeta Francesco Permunian, Tecnostampa, Recanati, 1985

Mario Giacomelli, Comune di Empoli, Empoli, 1985

M. Melotti, A. Schwarz, *Mario Giacomelli, fotografie 1955-1985*, Overstudio, Torino, 1985

E. Carli, *Mario Giacomelli nel quadro della fotografia italiana contemporanea* (dattiloscritto), Istituto di Sociologia, Università di Urbino, 1985

E. Almhofer, G. Scharammel, *Mario Giacomelli. Uber die Magie des Alltaglichen und Landschaftsbilder*, Fotogalerie Vienna; Neue Galerie der Stadt Linz, Linz, 1986

Fotografie di Mario Giacomelli interpretando il poeta Francesco Permunian, Vallagrina SpA, Trento, 1986

E. de Tullio, *Mario Giacomelli risponde a Emilio de Tullio*, Solart Studio, Milano, 1987

G. Calvenzi, *A Silvia / L'Infinito. Mario Giacomelli racconta*, 3nta3 edizioni, Fermo, 1988

E. Carli (a cura di), *Il reale immaginario di Mario Giacomelli*, Il Lavoro Editoriale, Ancona-Bologna, 1988

F. Adornato, F. Costabile, G. Plastino, L. M. Lombardi Satriani, *Il canto dei nuovi emigranti. Foto di Mario Giacomelli*, Jaca Books, Milano, 1989

"Passato" di Vincenzo Cardarelli, Mario Giacomelli racconta, Bellomo, Ancona, 1990

E. Carli, *Mario Giacomelli: Spazi interiori*, Adriatica Editrice, Ancona, 1990

E. Carli, *Fotografia*, Adriatica Editrice, Ancona, 1990

R. Nigro, *Viaggio in Puglia. Fotografie di Mario Giacomelli*, Laterza, Bari, 1991

R. Ciprelli, *Metafore dell'assenza. Fotografie 1956-1991*, Pescara, 1992

I. Gianelli, A. Russo, *Mario Giacomelli*, catalogo della mostra, Castello di Rivoli, Museo d'Arte Contemporanea, Charta, Milano, 1992

E. Taramelli, *Mario Giacomelli*, Ed. Contrejour, Parigi, 1993

C. Bo, *Preghiera e Poesia, Interpretazioni fotografiche di Mario Giacomelli*, Arti Grafiche Editoriali, Urbino, 1992

Ken Damy, *Mario Giacomelli, opere inedite*, Ed. del Museo, Brescia, 1993

O. Remi, *Mario Giacomelli. Fotografia*, St. Paul Jounieh-Beirut (Libano), 1994

Mario Giacomelli prime opere, Vintage photographs 1954-1957, Photology, Milano, 1994

L. Mozzoni, A. Ginesi, *Mario Giacomelli*, Rotary International, Arti Grafiche Jesine, Jesi, 1994

R. Sanesi, *Spoon River*, Motta Fotografia, 1994

C. Guarda (a cura di), *Mario Giacomelli, fotografie 1954-1994*, ed. Matasci-Tenero, 1994

E. Carli, *Giacomelli, la forma dentro*, cat. della mostra, Comune di Senigallia, Charta, Milano, 1995

Musei, Archivi e Gallerie selezionate

Selected Museums, Archives and Galleries

In Italia / In Italy:
Csac, Centro Studi e Archivio delle Comunicazioni, Università di Parma
Biennale di Venezia
Accademia di Belle Arti, Urbino
Galleria Centro Internazionale Brera, Milano
FIAF, Federazione Italiana Associazioni Fotografiche, Torino
Palazzo Fortuny, Venezia
Palazzo Lascaris, Torino
Galleria d'Arte Moderna, Bologna
Palazzo Strozzi, Firenze
Università di Camerino
Museo dell'Informazione, Senigallia
Museo d'Arte Contemporanea, Castello di Rivoli, Torino

All'estero / Abroad:
Museum of Modern Art, New York
Visual Studies Workshop, Rochester
Light Gallery, New York
George Eastman House, Rochester
Victoria and Albert Museum, Londra

Bibliotéque Nationale, Parigi
Virginia Museum of Fine Art, Richmond
Bob Doybe College, Museum of Art, Brunswick
Rhode Island School of Design, Providence
Southern Vermont Art Center, Manchester
Galleria Aiexelà, Barcellona
Casa d'Arte, Brno
Biblioteca Italiana, Praga
Photographer's Gallery, Londra
Charleroi, Bruxelles
Photokina, Colonia
Fotografia Oltre, Chiasso
Musée Nicéphore Niepce, Chalons Sur Saone
Camera International, Amsterdam
Galleria Chateau d'Eau, Tolosa
University College of Wales, Londra
Visual Art Department, Cardiff
Puschkin Museum, Mosca
Centre Nicois de Photographie Documentaire, Nizza
Construire les Paysages de la Photographie, Metz (Francia)
Reincontres Internationales, Arles

Metropolitan Museum, Tokio
Istituto Italiano di Cultura, Rio de Janeiro
Museo Universitario, Città del Messico
International Monetary Found, Washington
Photofind Gallery, New York
Catherine Edelman Gallery, Chicago
Glasgow School of Art, Glasgow
Escuela Superior de diseño, Buenos Aires
Palau Robert, Barcellona
Musée de l'Elisée, Losanna
Robert Kock Gallery, San Francisco
Robert Klein Gallery, Boston
The Museum of Fine Arts, Houston
Scott Nichols Gallery, San Francisco
James Danziger Gallery, New York
Agathe Gaillard Galerie, Parigi
The Milwaukee Art Museum, Milwaukee
The High Museum of Art, Atlanta

Finito di stampare nel mese di luglio 1995
da Leva Spa per conto di Edizioni Charta